# incontri

ROMA, GALLERIA BORGHESE 10 DICEMBRE 2002 - 9 MARZO 2003

| | |
|---:|:---|
| *Giovanni Bellini* | Carla Accardi |
| *Raffaello* | Francesco Clemente |
| *Peter Paul Rubens* | Enzo Cucchi |
| *Caravaggio* | Jannis Kounellis |
| *Annibale Carracci* | Luigi Ontani |
| *Antonello da Messina* | Mimmo Paladino |
| *Perugino* | Giulio Paolini |

# encounters

# incontri

CHARTA

Progetto grafico / Design
*Gabriele Nason*
con / with *Daniela Meda*

Coordinamento redazionale
Editorial coordination
*Emanuela Belloni*

Redazione / Editing
*Elena Carotti*
*Charles Gute*
*Harlow Tighe*

Traduzioni / Translations
*Benedetta Gennaro*
*Sara Tarissi de Jacobis*
*Robert Mongiello, Studio MVM,*
*Milano*

Copy e ufficio stampa
Copywriter and press office
*Silvia Palombi Arte&Mostre,*
*Milano*

Grafica web e promozione on-line
Web design and on-line promotion
*Barbara Bonacina*

Ci scusiamo se per cause
indipendenti dalla nostra volontà
abbiamo omesso alcune
referenze fotografiche.

We apologize if, due to reasons
wholly beyond our control, some
of the photo sources have not
been listed.

Nessuna parte di questo libro può
essere riprodotta o trasmessa in
qualsiasi forma o con qualsiasi
mezzo elettronico, meccanico o
altro senza l'autorizzazione dei
proprietari dei diritti e dell'editore.

No part of this publication may be
reproduced, stored in a retrieval
system or transmitted in any form
or by any means without the prior
permission in writing of copyright
holders and of the publisher.

Catalogo a cura di
Catalogue edited by
*Costantino D'Orazio*

Autori dei testi / Authors of the texts
*Alba Costamagna*
*Marco Lodoli*
*Ludovico Pratesi*
*Franco Purini*
*Maurizio Seracini*
*Salvatore Settis*
*Claudio Strinati*
*Elisabetta Zatti*

Le schede delle opere d'arte
antica sono state curate da /
Entries for old master paintings
edited by
*Alba Costamagna*
*Sara Tarissi de Jacobis*

Edizioni Charta
via della Moscova, 27
20121 Milano
Tel. +39-026598098/026598200
Fax +39-026598577
e-mail: edcharta@tin.it
www.chartaartbooks.it

Printed in Italy

*Sotto l'Alto Patronato del Presidente della Repubblica*

*Ministero per i Beni e le Attività Culturali*
*Soprintendenza Speciale per il Polo Museale Romano*

**INCONTRI**
Galleria Borghese, Roma
10 dicembre 2002 - 9 marzo 2003

**COMITATO D'ONORE**

*Giuliano Urbani*
Ministro per i Beni e le Attività
Culturali

*Carmelo Rocca*
Segretario Generale del Ministero
per i Beni e le Attività Culturali

*Mario Serio*
Direttore Generale per il
Patrimonio Storico-Artistico e
Demoetnoantropologico
Ministero per i Beni e le Attività
Culturali

*Pio Baldi*
Direttore Generale per
l'Architettura e l'Arte Contemporanee
Ministero per i Beni e le Attività
Culturali

**COMITATO SCIENTIFICO**

*Claudio Strinati*
*Alba Costamagna*
*Ludovico Pratesi*

**COMITATO ORGANIZZATIVO**

*Alba Costamagna*
*Costantino D'Orazio*
*Elisabetta Zatti*

Mostra a cura di
*Ludovico Pratesi*

Commissario della Mostra
*Alba Costamagna*

Progetto allestimento
*Franco Purini*
Studio Purini/Thermes, Roma

Realizzazione Allestimento
Devoto Arredamenti

Illuminazione
I Guzzini

Assicurazioni
*Progress Insurance Brokers*

Trasporti
*Spedart*

Registrar per le opere di arte
contemporanea
*Benedetta Acciari*

Assistenza legale
*Studio Camici, Roma*

Ufficio stampa della mostra
*Maria Bonmassar*
*Novella Mirri*

Segreteria della Mostra
*Giacomo Anastasi*
*Anna Valerio*

Segreteria organizzativa
*Gioia Elia*
*Federica Pietrangeli*
*Isabella Rossi*
*Elisabetta Sandrelli*
*Sara Tarissi de Jacobis*
*Pasquita Urriano*

Servizio educativo
*Paola Mangia*, Direttore
con la collaborazione di
*Anna Proietti* e di
*Marco Bellante*
*Roberta Cerone*
*Francesca D'Onofrio*
*Rita Guidoni*
*Rocco Maruotti*
*Chiara Tarantola*

Relazioni esterne
*Aldo Mastroianni*
*Elisabetta Rabotti*

Organizzazione servizio di
sorveglianza e assistenza
*Beatrice Sicignano* con *Giuseppe*
*Leonetti, Ferdinando Muglia,*
*Rosalba Pierini*

Restauri
Il restauro del dipinto di
Caravaggio *David con la testa di*
*Golia* è stato eseguito nel 1996
da *Paola Tollo*; il restauro del
dipinto di Antonello da Messina,
*Ritratto d'uomo* è stato eseguito
dal Consorzio Capitolino, in
occasione dell'inaugurazione
della mostra, con un intervento
curato da *Elisabetta Zatti.*

*Elisabetta Caracciolo* ed
*Elisabetta Zatti* interverranno,
successivamente, sugli altri
cinque dipinti esposti alla mostra
*Incontri*

Indagini diagnostiche
*Editech s.r.l., Firenze*

*Gianluigi Timperi*, per la ditta *Zeiss*
ha gentilmente prestato il
microscopio utilizzato durante il
restauro del dipinto di Antonello
da Messina *Ritratto d'uomo*

Immagine della mostra
*Saatchi & Saatchi, Roma*

Durante le diverse fasi
organizzative sono stati preziosi
l'aiuto e i consigli di
*Stefano Toti*

Un particolare ringraziamento per
aver gentilmente fornito i rilievi e le
piante della Galleria Borghese a
*Giorgio Palandri*

Si ringraziano
*Alberto Becchetti, Romolo Bulla,*
*Rosalba Bulla, Tiziana Caon,*
*Valerio Del Baglivo, Claudio Di*
*Giovambattista, Roberta Di*
*Giovambattista, Claudia Di*
*Persio, Pierluigi Gaeta, Tiziana*
*Laino, Bruna Marchini, Luisa*
*Mensi*

Durante il restauro del quadro di
Antonello da Messina *Ritratto*
*d'uomo* è stata preziosa la
consulenza scientifica di
*Paola Bracco, Daniela Caldone,*
*Carlo Festa, Katia Giacopello,*
*Marcello Mattarocci, Mauro*
*Matteini, Alessandra Meschini,*
*Costanza Mora, Maria Francesca*
*Tizzani*

Sponsor

**CINECITTÀDUE**
**CENTRO COMMERCIALE**

CENTRO TIM

**MINISTERO PER I BENI**
**E LE ATTIVITÀ CULTURALI**
**SOPRINTENDENZA SPECIALE**
**PER IL POLO MUSEALE ROMANO**

*Claudio Strinati*
Soprintendente

Consiglio d'Amministrazione
*Claudio Strinati*
*Carmela Lantieri*
*Alba Costamagna*

Segreteria del Soprintendente
*Giuseppina Biolcati*
*Carmela Crisafulli*
*Rosalba Righi*

Ufficio Mostre
*Tullia Carratù*
*Morena Costantini*
*Mario Di Bartolomeo*
*Michela Ulivi*

Archivio
*Silvana Buonora*
*Simonetta Facchini*
*Stefano Petrucci*
*Stefania Sarcona*

Archivio e Laboratorio fotografico
*Anna Lo Bianco*
Direttore
con la collaborazione di
*Maria Castellino*
*Lia Di Giacomo*
*Giorgio Guarnieri*
*Angelo Sinibaldi*
*Massimo Taruffi*
per l'archivio
e con la collaborazione di
*Giovanni Cortellessa*
*Claudio Ricozzi*
*Mauro Tralese*
*Gianfranco Zecca*
per il laboratorio fotografico

Ufficio stampa
*Antonella Stancati*
con la collaborazione di
*Tania Fasano*
*Cinzia Folcarelli*

Crediti fotografici

Soprintendenza Speciale per il Polo
Museale Romano per le opere
d'arte antica

*Zeno Colantoni* per
Giovanni Bellini

*Fratelli Alinari, Firenze* per
Antonello da Messina

*Claudio Abate* per
Francesco Clemente, Enzo Cucchi,
Luigi Ontani (Erma BorgEstEtica),
Giulio Paolini, Jannis Kounellis
e le foto dell'allestimento

*Giuseppe Avallone* per
Mimmo Paladino

*Luca Borrelli* per
Carla Accardi

*Photo Schiavinotto* per
Luigi Ontani (Ritratto OrientAleatorio
après Annibale Carracci)

# Sommario / Contents

# *Presentazione*

*Incontri* vuole essere una manifestazione volta a creare una sorta di strana sorpresa nell'ambito di un luogo costituzionalmente intoccabile quale è la Galleria Borghese. Risorto in anni recenti, dopo un periodo di triste trascuratezza, questo Museo è diventato un emblema della conservazione e fruizione del patrimonio artistico e oggi più che mai può essere proposto a simbolo. A differenza di tanti istituti museali della nostra Nazione, la Galleria Borghese vive una vita museale perfetta, nel senso che il luogo che la contiene è museo di se stesso e coincide integralmente con la raccolta di opere d'arte di quel che rimane della collezione Borghese. Nella Palazzina non c'è altro. È il museo. Non si verificano qui casi, appunto frequenti, di utilizzi molteplici all'interno dello stesso edificio, di funzioni diverse, di compresenze, magari tutte prestigiose ma intralciantisi a vicenda. Un patrimonio inestimabile ci è stato consegnato e questo è il Museo Borghese. Certo ci sono gli uffici di direzione del Museo e i servizi aggiuntivi, ma questi fanno parte integralmente della vita quotidiana dell'Istituto e sono un aspetto normale della sua realtà odierna.

La mostra *Incontri* ricorda una realtà antica che, quando fu vigente, fu moderna, come annota in questa sede la direttrice Alba Costamagna. C'era, nell'idea di Scipione Borghese, l'intento di incoraggiare, sostenere e sviluppare l'arte moderna con la concreta attività collezionistica e questo avveniva in un contesto gremito di statue antiche e improntato al principio di un neorinascimento circolante nella cultura del tempo. Era interessante, e sommamente piacevole, impossessarsi della provocazione del moderno quasi che il concetto stesso di modernità dovesse e potesse essere connotato dal senso del contrasto e dello spaesamento. Non si poteva certo pensare che Caravaggio e Domenichino fossero la stessa cosa ed è ovvio che la percezione contemporanea doveva essere ben diversa da quella che possiamo avere oggi. È normale che il passato si schiacci a distanza di tempo e questa iniziativa di affiancare opere di maestri di oggi a opere antiche può essere uno spunto in tale direzione. E la logica non cambia. Anche i maestri "moderni" lo sono secondo ottiche ben diverse. Non appartengono alla stessa generazione e non hanno le stesse idee. Anzi il dato interessante è proprio qui: che sono loro diversissimi l'uno dall'altro, e questo fatto può far rimarcare l'elementare concetto in base a cui non esiste il passato e il presente e non esiste l'arte antica, ma esistono opere d'arte che possono essere comprese sempre e solo a condizione di poterle collocare con coscienza critica nel flusso del tempo. È ovvio, ma lo si capisce ancora meglio quando ci si trova di fronte all'esperienza dei nostri contemporanei in rapporto con un passato che non è necessariamente una cesura assoluta ma è pur sempre costituito degli stessi elementi strutturali. Ne può derivare un ausilio a vederli e a conoscere i meccanismi che regolano la creatività, con l'interesse che i contrasti, veri o presunti che siano, possono sempre provocare e questa volta nel senso migliore del termine, perché la verità è che non è mai la provocazione in sé a essere l'elemento che giustifica sul serio, o per lo meno in modo del tutto esauriente, la nascita di un'opera d'arte, anche nel clima della più accesa avanguardia.

*Claudio Strinati*
Soprintendente del Polo Museale Romano

# Foreword

The exhibition "Incontri" was designed to unsettle a pristine setting like Galleria Borghese. Recently revived after an extraordinarily long period of neglect, the museum has become a symbol for artistic preservation and cultural enjoyment. Today Galleria Borghese embodies this symbol all the more. Unlike many Italian museums, Galleria Borghese enjoys an ideal existence, because it not only serves as a container for artworks, it is an artwork in itself, able to create perfect harmony between the container and the contained. There is nothing more than the building; the building is the museum. Galleria Borghese does not contain anything else, and it does not serve any other function, as often occurs with other similar structures. The Galleria Borghese represents a priceless artistic legacy that must be preserved in its purest form. The Galleria also houses its administrative offices, but they have been integrated so as not to corrupt the museum's essence.

Alba Costamagna, director of Galleria Borghese, noted how "Incontri" recalls an old world that was already modern at its height. The collector Scipione Borghese wanted to encourage, support, and develop modern art. Inspired by the cultural guidelines of the neo-Renaissance, he did so by surrounding himself with ancient statues. Scipione must have been pleased by the idea of taking possession of the sense of contrast and displacement defining modernity's provocations.

Consequently, it would have been impossible to confuse Caravaggio with Domenichino, as today it would be impossible to compare our sensibility with theirs.

Time deletes differences, and "Incontri"'s effort to place yesterday and today's masterpieces side-by-side answers to the same logic. The contemporary artists invited to participate in this event are all masters in their own right; they belong to different generations and do not necessarily share the same ideas about art. It is exactly this dialectic that makes "Incontri" so fascinating: this difference reveals the absence of a past, a present, and the concept of old art. "Incontri" suggests that every work of art needs to be critically understood within the flow of time. This passage should be obvious, and is better understood when our contemporaries are confronted with a past that does not necessarily sanction an absolute break, but maintains the same structural elements. This experience can teach us to look at these contemporary artists and their provocative creativity in a different way. These provocations, however, are never the only source for artistic creation, even if the artist is engaging in the most heated avant-garde debate.

*Claudio Strinati*
Soprintendente del Polo Museale Romano

# Passato *e* Presente *nella Galleria Borghese*

Alba Costamagna

Fin dagli esordi, 1613, la Galleria del cardinale Scipione Borghese (1579-1633) è stata celebrata per la sua unicità ("incomparabile") e per l'incommensurabile ricchezza e varietà delle opere d'arte esposte ("par fatta il teatro dell'Universo, il compendio delle meraviglie")[1].

Ai contemporanei era chiara la mirabile sintesi di antico e di moderno della collezione, intesa come un inesauribile *continuum*, capace di appagare e di sollecitare, contemporaneamente, il senso estetico e la speculazione intellettuale. Non a caso, soltanto qualche anno dopo la morte di Scipione, nel 1650, il *guardarobba* di Villa Borghese, Jacomo Manilli individua, già all'inizio della sua dotta descrizione del "Palazzo" pinciano, nella compresenza di opere antiche e di opere moderne (contemporanee) la caratteristica precipua dell'edificio e dei suoi contenuti ("il Palazzo [...] o si vegga di fuori o di dentro, porge per tutto copiosa materia di stupore: perciochè può ben dirsi, che sia qui concorsa l'Antichità a render maestoso il luogo, co'l numero infinito di famose Scolture: Qui ha ben la Vista, doue impiegarsi, e l'Intelletto, doue esercitare la speculazione, nelle Statue, e ne' busti di persone insigni, e ne' bassi rilieui d'historie, e di fauole, le più misteriose, che abbia saputo la dotta Gentilità lasciare alla memoria de' posteri: e l'Età nostra, con i vaghi ornamenti di stucco, con molte Statue di marmo, e coll'opere di famosissimi Pittori di questo secolo, e del passato, ha fatto ogni sforzo per non cedere [...] a i secoli più antichi")[2].

D'altra parte, le opere della raccolta Borghese travalicavano molto spesso, se non sempre, i limiti del gioco speculativo o del puro appagamento visivo, per diventare modelli della stessa produzione artistica contemporanea al nipote di Paolo V.

Più di una volta, gli artisti prediletti da Scipione Borghese trovavano un riferimento iconografico o formale proprio fra le opere custodite all'interno della villa.

Fra tutti, basti citare il caso di Giovan Lorenzo Bernini e del suo *David* che, secondo molti critici, deriverebbe il movimento allargato e l'audacia della posa statica dal *Gladiatore Borghese* di Agasia di Efeso (presente in una sala della Galleria fino al 1807)[3].

Il binomio *antico-moderno, passato-presente* sarà ancora un principio attuale alla fine del Settecento (1775-1790), quando Antonio Asprucci lo codifica definitivamente nella ristrutturazione dell'intera palazzina pinciana.

È allora che, secondo i canoni dell'estetica neoclassica, le decorazioni "moderne" delle pareti e delle volte sanciscono il principio dell'inscindibile, determinante, legame (ai fini, specialmente, della scelta del repertorio iconografico) con le sculture antiche, custodite nelle sale.

Gli interventi ottocenteschi (che sono poi quelli che hanno determinato la sistemazione complessiva delle sculture, rimasta, in massima parte, integra fino ai giorni nostri) non hanno deviato dai principi neoclassici.

Certamente, non i primi interventi, seguiti alla vendita della collezione archeologica di Scipione a Napoleone (1807) e allo spostamento di molte sculture (all'epoca di Luigi Canina e del ministro di casa Borghese Evasio Gozzani) che hanno confermato i canoni dell'integrazione tematica e della perfetta corrispondenza fra sculture (archeologiche o moderne) e le decorazioni dei diversi ambienti.[4]

Ma neanche l'ultimo intervento "storico" che, infatti, si ispira (1889) a questo identico principio di contrappunto armonioso fra passato e presente. Si tratta della collocazione definitiva dell'ultima opera di committenza Borghese entrata a far parte (1838) del patrimonio artistico della Galleria: la scultura canoviana di *Paolina Bonaparte come Venere vincitrice*, sistemata al centro della sala I: sotto una volta decorata (1779) da Domenico De Angelis con le *Storie di Enea e di Venere* e fra sculture archeologiche che celebrano ugualmente la venustà di un nudo femminile seduto (*Leda con il cigno* e *Venere seduta su uno scoglio con Amorino*)[5].

Da allora, il raccordo *passato-presente* fra le opere della Galleria Borghese può definirsi compiuto e diventa, essenzialmente, una categoria critica (nella duplice polarità storica ed estetica) arricchita dal continuo contributo e dal vivace dibattito di studiosi e conoscitori. In maniera più vistosa, da quando il Museo Borghese ha acquisito uno *status* pubblico, con la vendita allo Stato Italiano (1902).

In questo filone si inserisce l'attuale manifestazione, organizzata per celebrare il primo centenario dell'acquisizione da parte dello Stato.

In tale manifestazione, il *passato* diviene *presente*, attraverso il supporto di una migliore e più approfondita conoscenza delle opere antiche, garantita dalla moderna diagnostica e dal restauro scientifico. Mentre le opere del "presente", le opere degli artisti contemporanei, si pongono, come nei secoli XVII-XIX, in rapporto dialettico con alcuni capolavori del "passato" Borghese.

1. Archivio Segreto Vaticano, Fondo Borghese, IV, 102, Scipione Francucci, *La/Galleria/dell'Illustris. E Reuerend./ Signor Scipione/ Cardinale Borghese/ Cantata/ da Scipione Francucci*, Roma, 16 luglio 1613, dalla "dedica", cc. non num.
2. J. Manilli, *Villa Borghese fuori di Porta Pinciana, descritta da Iacomo Manilli Romano Guardarobba di detta Villa* Roma 1650, p.26
3. Cfr., con la bibliografia completa sull'argomento, R.

Preimesberger, 18, *David*, in *Bernini Scultore. La nascita del barocco in casa Borghese* a cura di A. Coliva e di S. Schütze, Roma 1998, specialmente p. 204 e p. 210
4. Sugli interventi settecenteschi si veda P. Mangia, *Il ciclo dipinto delle volte. Galleria Borghese*, Roma 2001, con bibliografia
5. A. Costamagna, *La dea Paolina: Il ritratto di Paolina Bonaparte come "Venere Vincitrice" alla Galleria Borghese*, Roma 1998

# Past *and* Present *in Galleria Borghese*

Alba Costamagna

Since its opening in 1613, Scipione Borghese's Galleria has been celebrated for its uniqueness ("incomparabile") and for the unmatched richness and variety of the artworks displayed ("par fatta il teatro dell'Universo, il compendio delle meraviglie").[1]

Scipione Borghese's contemporaries appreciated the admirable synthesis of antiquity and modernity attained by the collection, a continuum satisfying to both aesthetic sensibilities and intellectual speculation. A few years after Scipione's death in 1650, Iacomo Manilli, Villa Borghese's *guardarobba*, provided a detailed description of the Palazzo Pinciano, and noted the ability of the structure and its content to harmoniously merge old and modern (contemporary) art: "il Palazzo [...] o si vegga di fuori o di dentro, porge per tutto copiosa materia di stupore: perciochè può ben dirsi, che sia qui concorsa l'Antichità a render maestoso il luogo, co'l numero infinito di famose Scolture: Qui ha ben la Vista, doue impiegarsi, e l'Intelletto, doue esercitare la speculazione, nelle Statue, e ne' busti di persone insigni, e ne' bassi rilieui d'historie, e di fauole, le più misteriose, che abbia saputo la dotta Gentilità lasciare alla memoria de' posteri: e l'Età nostra, con i vaghi ornamenti di stucco, con molte Statue di marmo, e coll'opere di famosissimi Pittori di questo secolo, e del passato, ha fatto ogni sforzo per non cedere [...] a i secoli più antichi".[2]

Nevertheless, Galleria Borghese's works of art often pushed the limits of playful speculation and visual fulfillment to become models for contemporary artistic production. Indeed, Scipione's favorite artists often found iconographic and formal references among the works kept in the villa. The most famous of all was Giovan Lorenzo Bernini who, according to scholarly literature, found inspiration for his *David* in the extended movements and bold immobility of Agasia di Efeso's *Gladiatore Borghese*, which was in the Gallery's collection until 1807.[3]

This double dichotomy – *old/modern*, *past/present* – would represent an important guideline until the end of the 17th century, when Antonio Asprucci definitively incorporated it into the building's restoration (1775-1790).The neoclassic aesthetic conformed the "modern" decorations of walls and vaults to the principle of continuity, so that the ancient sculptures would be iconographically connected to the rest of the collection. The overall arrangement of the sculpture that we can still appreciate today comes from a series of 19th-century interventions that were guided by these neoclassical principles.

Those were not the first interventions. Indeed, they followed the sale of Scipione's archaeological collection to Napoleon in 1807, and the dispersion of many sculptures (to Luigi Canina and Evasio Gozzani, the Borghese family administrator), confirming the idea of thematic integration and perfect correspondence between sculpture (archaeological or modern) and interior decoration.[4] Even the last historical intervention in 1889 was inspired by the same principles: to harmoniously join past and present. This intervention also marked the definitive placement of Borghese's last purchase, Canova's *Pauline Bonaparte as Venus Victrix*, purchased in 1838. The sculpture sits at the center of the first gallery, below the vault decorated with *Judgement of Paris, Juno persuading Aeolus to unloose the winds against Aeneas, Minerva asking Atropos to cut the thread of live of*

*Troy, Aeneas fleeing from Troy, Venus persuading Jupiter to save Aeneas* by Domenico De Angelis of 1779, and among archaeological sculptures equally celebrating the beauty of the female nude, such as *Leda seated with the swan* and *Venus with Eros*.[5]

With this intervention the past/present connection was finally completed. It has since become a critical category (in its polar duplicity of history and aesthetics), which is continually enriched by lively debates among scholars, especially since Museo Borghese acquired public status through its purchase by the Italian State in 1902.

"Incontri" was organized to celebrate the first centennial of this purchase. In the exhibition *past* becomes *present* to promote a better understanding of ancient works, safeguarded by modern analytical techniques and scientific restoration, whereas works of the "present" place themselves, as was the custom in the 18th and 19th centuries, in a dialectical relationship with some of Borghese's "past" masterpieces.

1. Vatican Secret Archives, Fondo Borghese, IV, 102, Scipione Francucci, *La/Galleria/dell'Illustris. E Reuerend./ Signor Scipione/ Cardinale Borghese/ Cantata/ da Scipione Francucci*, Rome, July 16, 1613, from the "dedica," unnumbered.

2. J. Manilli, *Villa Borghese fuori di Porta Pinciana, descritta da Iacomo Manilli Romano Guardarobba di detta Villa*, Rome, 1650, p. 26.

3. Cf., with the complete bibliography on the subject, R. Preimesberger, "18, David," in *Bernini Scultore. La nascita del barocco in casa Borghese*, edited by A. Coliva and S. Schütze, Rome 1998, especially p. 204 and p. 210.

4. Regarding the 18th-century interventions see P. Mangia, *Il ciclo dipinto delle volte. Galleria Borghese*, Rome, 2001, with bibliography.

5. A. Costamagna, *La dea Paolina: Il ritratto di Paolina Bonaparte come "Venere Vincitrice" alla Galleria Borghese*, Rome, 1998.

# Il G7 dell'arte

Ludovico Pratesi

*Il moderno è il presente del passato*
T. S. Eliot

### Galleria Borghese: la casa di un cardinale collezionista

"Di bella presenza, cortese e benigno, rende ciascuno soddisfatto almeno di belle parole". Così gli ambasciatori della Repubblica di Venezia descrivono la personalità del cardinale Scipione Borghese, il ricco e potente nipote di papa Paolo V. Ma il ritratto non è del tutto positivo, anzi: i diplomatici ci tengono a sottolineare "la mediocrità del suo sapere e la vita molto dedita a piaceri e passatempi".[1] E il piacere preferito da quest'uomo robusto, bonario e gioviale era collezionare opere d'arte: una passione che lo porterà a tralasciare ogni ambizione di governo. Scipione amava l'arte sopra ogni altra cosa, come dimostra il fatto che rinunciò all'eredità dei suoi parenti pretendendo in cambio tutti i quadri appesi nei loro palazzi. Per avere un'opera che desiderava, era disposto ad utilizzare qualsiasi mezzo, lecito e illecito: per impadronirsi della *Deposizione* (1507) di Raffaello, custodita in una chiesa di Perugia, nel 1608 fece organizzare dal papa una spedizione notturna per prelevare il dipinto, mentre per acquistare la *Caccia di Diana* (1617) del Domenichino, che era stata commissionata all'artista dal suo rivale, il cardinale Pietro Aldobrandini, non esitò a imprigionare il pittore. Non parliamo poi di Caravaggio, del quale era un fervido sostenitore: secondo una recente ipotesi avanzata da Maurizio Calvesi,[2] il cardinal Scipione avrebbe addirittura concesso la grazia per l'assassinio commesso dall'artista nel 1606 in cambio della donazione del *David con la testa di Golia* (1609-1610).

Non stupisce quindi che un uomo posseduto dalla mania del collezionismo abbia voluto costruire un edificio che è stato definito "il più bel museo del mondo": la Galleria Borghese. Nel verde di un ampio parco fuori da Porta Pinciana, che gli era stato donato dallo zio pontefice, Scipione fa costruire in pochi anni dagli architetti di famiglia Flaminio Ponzio e Giovanni Vasanzio un vero e proprio tempio dell'arte, terminato nel 1620. Un vero e proprio museo privato, dove il porporato custodisce le sue collezioni: centinaia di statue antiche (la sola facciata era ornata da 144 bassorilievi e 70 busti) accostate alle sculture dei suoi contemporanei, come Pietro Bernini, suo figlio Gian Lorenzo e Alessandro Algardi. Alle sculture si aggiungeva la "galleria dei quadri mobili", affollata di opere di maestri come Antonello da Messina, Tiziano, Lorenzo Lotto, Domenichino, Rubens e Caravaggio. Alla contemplazione dei suoi tesori univa il piacere di feste e ricevimenti, all'insegna di un fasto paragonabile ai banchetti di Lucullo e Mecenate, mentre i poeti del suo tempo amavano paragonarlo a Scipione l'Africano.[3]

Nel 1633, l'anno della morte del cardinale, la villa e la collezione (la cui integrità è garantita dal fidecommesso, una norma giuridica istituita da Scipione nel 1633 che ne impedisce la dispersione) passano ai suoi eredi, che la utilizzano come residenza "fuori porta". Nella seconda metà del Settecento il principe Marcantonio Borghese decide di rinnovarla e incarica l'architetto Antonio Asprucci di modificare l'arredo delle sale con marmi, stucchi e affreschi di gusto neoclassico. I lavori cominciano nel 1775 e termi-

nano quindici anni dopo: si perdono così le decorazioni originarie, come i "corami" (tappezzerie di cuoio lavorato e stampato) e i "velluti rossi di Imola" ricordati dai documenti,[4] ma rimangono le opere d'arte, e all'alba del diciannovesimo secolo la villa assume l'aspetto che ha ancora oggi. Il figlio di Marcantonio, Camillo, sposò Paolina Bonaparte, la bella e capricciosa sorella di Napoleone: sarà proprio l'imperatore a costringerlo a vendere nel 1807 una grossa parte della collezione archeologica alla Francia: ben 344 opere, pagate tredici milioni di franchi, che finiscono al museo del Louvre, dove sono conservate ancora oggi. Gli spazi lasciati vuoti nelle sale della villa vennero allora occupati da altre opere, provenienti dalle numerose residenze dei Borghese e allestite dall'architetto Luigi Canina.

## Dai Borghese all'Italia: Villa Borghese diventa pubblica

Arriviamo quindi alla storia recente, ed alle circostanze che hanno portato all'acquisto della villa da parte dello Stato Italiano, avvenuto nel 1902.[5] Una vicenda che comincia nel 1887, quando i Borghese vengono coinvolti in un crack finanziario di grosse proporzioni, che mette seriamente a rischio il futuro della collezione. Nonostante il vincolo del fidecommesso (rinnovato nel 1834 da Francesco Borghese, figlio di Marcantonio) la famiglia chiede a più riprese allo Stato di acquistarla, e nel frattempo vende alcune opere all'estero, tra cui il *Ritratto di Cesare Borgia*, attribuito a Raffaello, che viene venduto nel 1891 a un collezionista francese per 600.000 lire. A seguito di questo episodio nel 1892 l'allora ministro della pubblica istruzione Pasquale Villari accoglie la domanda della famiglia Borghese di una perizia sul valore di mercato delle opere della collezione, che viene richiesta al direttore del Museo di Berlino William Bode.[6] Iniziava così la trattativa per l'acquisto da parte dello Stato del Museo e della Galleria Borghese, che sarebbe durata ben dieci anni, soprattutto per la difficoltà di determinare il prezzo della vendita e le condizioni dell'acquisto: in particolare si discute se fosse stato opportuno concedere ai Borghese di vendere a privati opere particolarmente pregiate (nel 1901 i Rothschild offrono per l'opera *Amor Sacro e Amor Profano* dipinto nel 1514 da Tiziano, l'importante cifra di 4 milioni di lire) o far valere il principio dell'interesse pubblico in favore dell'indivisibilità della Collezione. Alla fine prevale quest'ultima tesi, suffragata da un parere del Consiglio di Stato, che ritiene Museo e Galleria gravati da una "servitù pubblica", in quanto "soggetti di diritto di visita da parte del popolo in base alle stesse tavole di fondazione". Il risultato finale è l'atto di acquisto di Museo e Galleria da parte dello Stato, stipulato il 19 agosto 1899 ma divenuto esecutivo nel 1902, per la somma di 3.600.000 lire (all'incirca pari a dieci milioni di euro) da pagare in dieci anni senza interessi.[7]

## Cento anni dopo: l'arte contemporanea entra alla Galleria Borghese

Facciamo un passo indietro, e torniamo ai primi anni del Seicento, quando Scipione

decide di costruire la sua collezione di opere d'arte. Come tutti sanno, raccolte del gene-re erano piuttosto comuni nella città eterna: in molti palazzi della nobiltà cittadina erano custodite collezioni di opere d'arte dal valore inestimabile, frutto della passione di personaggi come il marchese Vincenzo Giustiniani, il cardinale Francesco Maria del Monte o il marchese Asdrubale Mattei. Ma quella di Scipione era unica nel suo genere per una peculiarità: in quella che Francis Haskell ha definito "l'animata confusione dei Borghese" vigeva il principio del confronto dell'arte del tempo di Scipione con la sta-tuaria classica degli antichi. Il "sacro fuoco" che animava il cardinale era frutto del desiderio di far convivere l'antico con il moderno, e, come ha affermato Maurizio Calvesi, la novità della raccolta borghesiana era che la sfida tra l'arte del passato e quel-la del presente "potesse essere non soltanto autorevolmente sostenuta, ma addirittura vinta anche sotto il profilo del risultato artistico, e il gran numero di sculture classiche raccolte insieme alle opere moderne nella Villa Pinciana doveva consentirne la diretta e meravigliosa verifica".[8]

Nel rispetto dello spirito che animava il suo fondatore, per celebrare il centenario dell'ac-quisto della Galleria Borghese da parte dello Stato Italiano, abbiamo immaginato, già dalla fine del 2001, un evento "pluridisciplinare" che coinvolge allo stesso livello arte antica, arte contemporanea, restauro e museologia. Così è nata la mostra *Incontri*, incen-trata su un dialogo tra sette artisti italiani contemporanei di fama internazionale e altret-tante opere d'arte della Galleria Borghese, selezionate tra quelle che necessitavano di un restauro alle quali si aggiunge il *David con la testa di Golia* di Caravaggio, inserito nel gruppo come opera-simbolo del museo.

*Incontri*. Le ragioni di una mostra

I confronti tra opere d'arte antica e contemporanea all'interno dei grandi musei interna-zionali non sono certo un fatto nuovo nella storia museale degli ultimi anni. Tra le mostre che hanno anticipato *Incontri* possiamo citare gli esempi più significativi, come *Copier Créer. De Turner à Picasso: 300 œuvres inspirées par les maîtres du Louvre* (Parigi, Museo del Louvre, aprile-luglio 1993), *Prospettiva del Passato. Da Van Gogh ai contemporanei nelle raccolte dello Stedelijk Museum di Amsterdam* (Napoli, Museo di Capodimonte, dicembre 1996-aprile 1997) ma soprattutto la recentissima *Encounters. New Art from Old* (Londra, National Gallery, giugno-settembre 2000).

In quest'ultima rassegna, curata da Neil MacGregor e Richard Morphet, ventiquattro arti-sti contemporanei internazionali erano stati invitati a confrontarsi con altrettanti capola-vori della National Gallery, esposti nelle diverse sale del museo. Una sorta di "conversa-zione tra 48 opere d'arte" che ha visto dialogare artisti dalle sensibilità prossime come Balthus e Poussin, entrambi attratti da un'idea di classicità della pittura, o Tiziano e Francesco Clemente, interessati dalla possibile unità tra immagine e simbolo, o maestri che invece lavoravano su basi poetiche opposte, come Turner e Louise Bourgeois, Claude Lorrain e Ian Hamilton Finlay. "Le opere della National Gallery costituiscono non solo una

sorgente di nutrimento per gli artisti, ma anche di una sorpresa costante. La grande arte del passato significa una cosa per un artista, e un'altra cosa per un'altro" spiega Morphet nel suo saggio in catalogo.[9]

*Mutatis mutandis*, le premesse di *Encounters* hanno ispirato la struttura di *Incontri,* con alcune fondamentali differenze, dovute a due elementi imprescindibili. Innanzitutto, il luogo della mostra: non un museo come la National Gallery, fondato nel 1824 e ospitato in un edificio realizzato *ad hoc*, ma una villa barocca come la Galleria Borghese, che per ragioni di conservazione e di spazio non avrebbe mai permesso una scelta così ampia. Secondo, la selezione degli artisti invitati, che rappresentano, ognuno a suo modo, altret- tante identità italiane[10] che hanno avuto la forza di affermarsi a livello internazionale. Se Carla Accardi ha fatto e fa parte, fin dagli anni Cinquanta, dell'astrattismo europeo, Giulio Paolini e Jannis Kounellis sono stati fondatori della corrente dell'Arte Povera, mentre Luigi Ontani ha anticipato con i suoi *tableaux vivants* molte ricerche di artisti stranieri emersi negli ultimi vent'anni. Francesco Clemente, Enzo Cucchi e Mimmo Paladino, in qualità di membri della Transavanguardia, hanno contribuito fin dagli ultimi anni Settanta al ritorno della pittura sulla scena dell'arte internazionale, intesa come rivisita- zione in chiave postmoderna di una pratica espressiva tradizionale. A queste personalità, che hanno il merito di aver tenuto alto il vessillo dell'arte italiana contemporanea nel- l'affollato scenario artistico internazionale, abbiamo chiesto di confrontarsi con i grandi maestri del passato, di cui sono eredi, per dare vita a sette dialoghi che possano suggeri- re altrettanti modi di guardare l'arte antica. Un dialogo che ha, del resto, un precedente illustre nella figura di Giorgio De Chirico, appassionato frequentatore delle sale della Galleria Borghese. "Provavo una particolare simpatia per il Museo di Villa Borghese ove rimanevo profondamente impressionato tanto dai quadri che vi erano custoditi, quanto dalla classica bellezza degli alberi e delle piante in mezzo a cui il Museo sorge" racconta De Chirico in un passo del suo libro *Memorie della mia vita*. "Fu al Museo di Villa Borghese, una mattina davanti al quadro di Tiziano, che ebbi la rivelazione della grande pittura: vidi nella sala apparire lingue di fuoco, mentre fuori, per gli spazi del cielo tutto chiaro sulla città, rimbombò un clangore solenne, come di armi percosse in segno di salu- to e con il formidabile urrà degli spiriti giusti echeggiò un suono di trombe annuncianti una resurrezione".[11]

## Modelli da imitare, rivali da combattere

"Signori della stampa, curatori, critici, esperti e altri, questa è la rivendicazione che noi pittori facciamo nei confronti degli antichi maestri. Loro sono nostri, non vostri. Abbiamo il loro sangue nelle vene. Noi siamo i loro eredi, esecutori, mandatari, amministratori". Le parole del pittore inglese Walter Sickert (1860-1942) rivelano la sostanziale continuità tra arte antica e quella contemporanea, al di là di superficiali luoghi comuni che vorrebbero vedere nell'arte del Ventesimo secolo una radicale rottura con la storia dell'arte prece- dente. Robert Rosenblum, in un recente saggio, ha analizzato le linee principali di tale

continuità, tracciando un illuminante percorso che va da Rubens a Bill Viola.[12] Se Rubens ha copiato il cartone della *Battaglia di Anghiari* di Leonardo, Goya ha riprodotto, in una serie di incisioni, i più famosi dipinti di Velázquez esposti al Prado, così come il giovane Pietro da Cortona si è formato ricopiando i capolavori di Raffaello. Anche gli impressionisti frequentavano il Louvre per trarre ispirazione dagli antichi: Manet ha interpretato la languida sensualità delle Veneri di Giorgione e Tiziano nel suo *Déjeuner sur l'herbe*, e Cézanne era impegnato, nel 1864, nelle sale del Louvre a riprodurre un capolavoro di Poussin. Lo stesso vale per i maestri delle avanguardie, che hanno sempre tenuto d'occhio i maestri del passato: se Matisse ha impiegato undici anni per realizzare dozzine di copie dei dipinti antichi del Louvre, Picasso ha trascorso buona parte degli ultimi anni della sua vita a interpretare capolavori come *Las Meniñas* di Velázquez o le *Donne di Algeri* di Delacroix. "Tutte le rivoluzioni dell'arte moderna guardano indietro oltre che avanti" puntualizza Rosenblum[13]: una considerazione che costituisce il punto di partenza di una mostra come *Incontri*, dove ognuno degli artisti invitati a questo "G7 dell'arte" suggerisce una maniera diversa di guardare un'opera del passato.

Così, all'interno del salone d'ingresso della Galleria Borghese, sotto la volta affrescata nel 1775 dal pittore siciliano Mariano Rossi con *La vittoria di Furio Camillo sui Galli*, l'architetto Franco Purini ha realizzato uno spazio per ospitare le opere dei quattordici artisti. Ad ogni dialogo è riservata una stanza, in una sorta di ambiente conventuale che ricorda le celle del convento di San Marco a Firenze, affrescate dal Beato Angelico. Antico e moderno, passato e presente. Uno di fronte all'altro. "Modelli da imitare, rivali da combattere" diceva l'artista inglese Sir Joshua Reynolds. Modelli o rivali? Se il *Ritratto d'uomo* di Antonello da Messina è stato trasformato da Mimmo Paladino in un microcosmo di forme e colori in bilico tra pittura, scultura e architettura, la *Madonna col bambino* di Giovanni Bellini ha ispirato un luminoso dipinto astratto di Carla Accardi, tutto giocato su segni e sfumature di colore, mentre la *Testa di Apostolo* di Rubens ha invitato Enzo Cucchi a lavorare sulla natura eccessiva e ombrosa del barocco fiammingo. L'espressione corrucciata del *Ritratto di gentiluomo* di Raffaello ricompare nell'opera di Francesco Clemente, il *San Sebastiano* di Perugino è diventato il soggetto del martirio dell'uomo contemporaneo ad opera del tempo nell'opera di Giulio Paolini, *Testa d'uomo con turbante* di Annibale Carracci è il punto di partenza del viaggio tra storia e geografia, Oriente e Occidente di Luigi Ontani, mentre il *Davide con la testa di Golia* di Caravaggio ha ispirato l'installazione di Jannis Kounellis, sospesa tra simbolo e tragedia. Ogni dialogo ha un tono differente, ogni sguardo ha colto un aspetto dell'antico. La forma, il colore, il gusto, l'espressione, il concetto, la geografia, il gesto. Sette opere, sette sguardi, sette linguaggi, sette storie. Un unico luogo: la Galleria Borghese. Per affermare con coraggio e determinazione la grandezza dell'arte italiana nel mondo ieri, oggi e domani. Come un valore universale da difendere per sempre.

1. Le notizie relative alla storia della Galleria Borghese sono tratte dai seguenti volumi: AA.VV., *Galleria Borghese*, a cura di A. Coliva, Progetti Museali Editore, Roma 1994, e A. Borghese, M. Calvesi, A. Coliva, *I Borghese, storia di una famiglia*, catalogo edito in occasione della mostra *I Borghese, una committenza nel 1996*, Monsummano Terme, 1996, Progetti Museali Editore, Roma 1996.

2. Cfr. M. Calvesi, *Tra vastità di orizzonti e puntuali prospettive. Il collezionismo di Scipione Borghese dal Caravaggio al Reni e al Bernini,* in AA.VV., *Galleria Borghese*, pp. 272-300.

3. Il paragone con Scipione l'Africano è riportato in un poema scritto da Scipione Francucci nel 1613, dove viene proposto il paragone tra condottiero e cardinale nei seguenti due versi: "O quanto all'African par somigliante/nell'opre e nella fronte il gran Borghese". Il testo è riportato nel saggio di M. Calvesi, *A gara con la Roma imperiale*, in *I Borghese, storia di una famiglia*, p. 27.

4. Cfr. S. Staccioli, *La palazzina pinciana da sede di collezione principesca a museo statale*, in AA.VV., *Galleria Borghese*, p. 350.

5. Le notizie relative all'acquisto del Museo e della Galleria Borghese da parte dello Stato italiano sono tratte dal pregevole saggio di S. Staccioli, *La Palazzina Pinciana da sede di collezione principesca a museo statale*, pubblicato in AA.VV., *Galleria Borghese*, pp. 344-360.

6. Ibidem, pp. 345-346.

7. Id., p. 348.

8. Cfr. M. Calvesi *A gara con la Roma imperiale*, p. 23.

9. Cfr. R. Morphet, *Using the collection: a rich resource*, in AA.VV., *Encounters. New Art from Old*, Ed. National Gallery, Londra 2000, p. 29.

10. Jannis Kounellis, nato al Pireo, in Grecia, nel 1936, è cittadino italiano dagli anni Novanta.

11. Il passo è riportato nel saggio di M. Calvesi, *Fu al Museo di Villa Borghese, una mattina*, pubblicato in *I Borghese, una committenza nel 1996*, Progetti Museali Editore, Roma 1996, p.16.

12. Cfr. R. Rosenblum, *Remembrance of art past*, in AA.VV., *Encounters*, cat. cit. in nota 9, pp. 8-23.

13. Ibidem, p. 13.

# The G7 of Art

Ludovico Pratesi

*Modern is the present of the past.*
T. S. Eliot

## Galleria Borghese: The House of a Collector Cardinal

"He is of nice physical presence, kind and benign, and he pleases everyone with nice words..." That's how the ambassadors of the Republic of Venice described Cardinal Scipione Borghese's personality.

Nevertheless this portrait is not quite accurate. Indeed, the diplomats preferred emphasizing "the mediocrity of his knowledge, and his life addicted to pleasure and hobbies."[1] The favorite pastime of this sturdy, friendly and jolly man was collecting works of art: a passion that made him forget about every political ambition. Scipione loved art above all, as proven by his refusal to accept his relatives' inheritance, claiming all the paintings hanging in their palaces instead. To get a desired work, he tried anything: in 1608, to get hold of Raphael's *Deposition* (1507), kept in a church in Perugia, he convinced the Pope to organize a nighttime expedition to take the painting; to buy Domenichino's *Diana's Hunt* (1617), commissioned by his rival, Cardinal Pietro Aldobrandini, he did not hesitate to put the painter in prison. Scipione Borghese was also very fond of Caravaggio: according to Maurizio Calvesi,[2] Cardinal Scipione, in exchange for the donation of *David with the Head of Goliath* (1609-1610), granted a pardon to the artist in 1606.

Therefore, it is not surprising that a man obsessed by collecting wanted to build a palace which was later called "the most beautiful museum of all time," Galleria Borghese. In a large green park outside Porta Pinciana, given to Scipione by his pontiff uncle, Scipione commissioned architects Flaminio Ponzi and Giovanni Vasanzio to construct a temple of art, which was finished in 1620 after only a few years. The Cardinal organized his collections as in a private museum: hundreds of ancient statues (the façade was adorned by 144 bas-reliefs and 70 busts) were placed next to sculptures made by his contemporaries, such as Pietro Bernini, his son Gian Lorenzo, and Alessandro Algardi. Other sculptures were added to the "moving gallery," packed up with works executed by masters such as Antonello da Messina, Tiziano, Lorenzo Lotto, Domenichino, Rubens, and Caravaggio. Besides admiring his treasures, he liked feasts and receptions, characterized by a sumptuousness comparable to Lucullo and Mecenate's banquets, inspiring the poets of his time to compare him to Scipio Africanus.[3]

In 1633, the year of the Cardinal's death, the Villa and his collection (the integrity of which was guaranteed by the fidei-commissum, a rule of law established by Scipione in 1633 that precluded its dispersion) were passed on to his heirs, who used it as a second residence. In the latter half of the 18th century, Prince Marcantonio Borghese decided to restore it, so he commissioned architect Antonio Asprucci to remodel the interiors with marble, stucco work, and neoclassical frescos. Work began in 1775 and ended fifteen years later: thus, the original decorations were lost, like the *corami* (a printed leather tapestry) and the "red velvets from Imola."[4] The artworks, however, remained, and today the Villa looks exactly as it did at the beginning of the 19th century. Marcantonio's son,

Camillo, married Paolina Bonaparte, Napoleon's beautiful and extravagant sister. In 1807, the emperor himself forced Camillo to sell a large part of the archeological collection to France: 344 artifacts, purchased for 13 million francs, ended up at the Louvre, where they are still kept today. The empty spaces of the halls were then occupied by other works coming from the numerous Borghese residences, as arranged by architect Luigi Canina.

## From the Borgheses to Italy: Villa Borghese Goes Public

Hence, we come to recent history and to the circumstances that led to the 1902 acquisition of the Villa by the Italian State.[5] The dispute began in 1887, when the Borgheses were involved in a critical financial crash that seriously risked the future of the collection. In spite of the fidei-commissum commitment (established by Scipione in 1633 and updated in 1834 by Francesco Borghese, Marcantonio's son), on several occasions the family asked the State to purchase the collection. In the meantime, the Borgheses sold some works abroad, including the portrait of Cesare Borgia attributed to Raphael, sold in 1891 to a French collector for 600,000 lire. Following this event, in 1892 the Secretary of Education, Pasquale Villari, agreed to a request from the Borghese family to have the works in the collection appraised by William Bode, curator of the Berlin Museum.[6] This was how negotiations began between the State Museum and the Galleria Borghese, which lasted approximately ten years. Not only was establishing a selling price especially difficult, but also the conditions for purchase were complex. In particular, under discussion was the appropriateness of allowing the Borgheses to sell certain valuable individual works to private collectors (in 1901 the Rothschild family offered the remarkable amount of four million lire for Tiziano's *Sacred and Profane Love*, painted in 1514) or of asserting the principle of the public interest, in favor of the Collection's indivisibility. In the end, the latter premise prevailed, supported by an opinion of the Council of State that considered both Museum and Gallery liable to "public servitude" based on the "people's right to visit based upon the institution codes themselves." The final result was the purchase of the Museum and Gallery by the State, stipulated on August 19, 1899, and executed in 1902 for the amount of 3,600,000 lire (equal to about ten thousand euros) to be paid over ten years without interest.[7]

## A Hundred Years Later: Contemporary Art Enters the Galleria Borghese

Let's step back for a moment and return to the beginning of the 17th century, when Scipione decided to start his art collection. As everyone knows, these kinds of collections were common in Rome: many collections of valuable works of art were kept in the palaces of aristocratic citizens, the passionate endeavors of such personalities as Marquis Vincenzo Giustiniani, Cardinal Francesco Maria del Monte, and Marquis Asdrubale Mattei. Scipione's passion was unique for one reason: in "the Borgheses' lively confusion," as described by Francis Haskell, Scipione's principle of comparing contemporary art with typical ancient statuary was still in force. The "sacred fire" that enlivened the Cardinal was the result of a

desire to have the ancient and modern meet. As Maurizio Calvesi stated, the innovation of the Borghese collection was that the challenge of juxtaposing art of the past with art of the present "had to be not only administratively supported, but also accepted from an artistic point of view, and the great number of classical sculptures collected, together with the modern works at Villa Pinciana, had to demonstrate direct and even splendid verification."[8]

With respect for the founder's lively spirit, and in celebration of the centennial of the Galleria Borghese's acquisition by the Italian State, we began planning, at the end of 2001, a multidisciplinary event equally involving ancient art, contemporary art, restoration and museology. That's how the "Incontri" exhibition was born, centered on a dialogue between seven world-famous Italian contemporary artists and seven works of art of the Galleria Borghese collection. Among the works chosen are those in need of restoration, to which Caravaggio's *David and the Head of Goliath* has been added, as the museum's symbol.

### "Incontri": The Reasons for an Exhibition

Comparisons between historic and contemporary works of art within world-famous institutions certainly are not unprecedented in museum history of the last few years. Among the exhibitions that have anticipated "Incontri," the most important examples include "Copier Créer. De Turner à Picasso: 300 œuvres inspirées par les maîtres du Louvre" (Paris, Louvre Museum, April-July 1993), "Prospettiva del Passato. Da Van Gogh ai contemporanei nelle raccolte dello Stedelijk Museum di Amsterdam" (Naples, Capodimonte Museum, December 1996-April 1997), and above all the recent "Encounters: New Art from Old" (National Gallery, London, June-September 2000).

In this latter exhibition, curated by Neil MacGregor and Richard Morphet, twenty-four world-class contemporary artists were asked to confront twenty-four masterpieces displayed in the many halls of the National Gallery. This exhibition represented a sort of "conversation among 48 works of art" that saw artists with similar sensibilities connecting with each other, such as: Balthus and Poussin, both attracted by a classical idea of painting; Tiziano and Francesco Clemente, interested in the possible unity of image and symbol; or masters who, on the contrary, work from opposite poetic spectrums, like Turner and Louise Bourgeois, or Claude Lorrain and Ian Hamilton Finlay. "The works in the National Gallery are a source not only of nourishment for artists but also of constant surprise. Great art of the past means one thing to one artist or generation, another to another," explains Morphet in his catalogue essay.[9]

*Mutatis mutandis*, the premises of "Encounters" inspired the "Incontri" installation, with a few fundamental differences due to two absolutely key elements. First of all, the location of the exhibition: Galleria Borghese is not a museum like the National Gallery - founded in 1824 and housed in a very well constructed building - it is a baroque Villa that, for preservation and space reasons, could have never permitted such a broad selection. Second, each guest artist represents, in his or her own way, Italian identity[10] capable of establishing an international reputation. Carla Accardi has been part of European abstraction since

the 1950s, Giulio Paolini and Jannis Kounellis founded the Arte Povera movement, where-as Luigi Ontani, with his "tableaux vivants," anticipated the work of many foreign artists who have emerged over the last twenty years. Francesco Clemente, Enzo Cucchi and Mimmo Paladino, acting in their capacity as members of the Transavanguardia have, ever since the 1960s, helped painting return to the international art scene as a postmodern re-examination of a traditional expressionist practice. We have asked these personalities – who have the merit of holding the Italian contemporary art flag high in a crowded inter-national art scene – to confront seven great old masters – their heirs – and initiate seven dialogues that could suggest as many different ways to look at art of the past. What's more, it is a dialogue that has a famous predecessor with Giorgio De Chirico, a keen and frequent visitor to Galleria Borghese's halls. "I felt very attracted to the Villa Borghese Museum, where I used to be deeply impressed by the paintings as by the classical beauty of the trees and plants where the Museum stands," says De Chirico in a passage from his book *Memories of My Life*. "One day, standing in front of Tiziano's painting at Villa Borghese Museum, I had a revelation: I saw tongues of fire appearing, while outside – in the space of the clear sky all over the city – rumbled an impressive clang, sounding like arms being struck in greeting, and with a formidable 'hurrah! hurray!' of the just spirits, there echoed a sound of trumpets announcing a resurrection."[11]

## Models to Be Imitated, Rivals to Be Fought

"This, gentlemen of the press, curators, critics, experts and others, is the claim we painters make in regard to the Old Masters. They are ours, not yours. We have their blood in our veins. We are their heirs, executors, assignees, trustees." The words of the English painter, Walter Sickert (1860-1942), reveal the essential continuity between old and contemporary art, beyond superficial commonplaces that would like to see, in art of the 20th century, a radical break from past art history. In a recent essay, Robert Rosenblum analyzed such continuity by outlining the path connecting Rubens to Bill Viola.[12] Rubens copied Leonardo's *Battle of Anghiari* sketch; Goya reproduced, in a series of carvings, the most famous of Velasquez's paintings displayed at the Prado; whereas young Pietro da Cortona developed his skills by copying Raphael's masterpieces. The Impressionists, too, frequent-ed the Louvre in order to draw inspiration from the past: Manet interpreted the languid sensuality of Giorgione and Tiziano's Venuses in his *Déjeuner sur l'herbe*, and Cézanne, in 1864, reproduced a Poussin masterpiece that hung in the Louvre. The same can be said for the avant-garde masters who have always kept an eye on the masters of the past: Matisse spent eleven years making dozens of copies of historic paintings in the Louvre, and likewise Picasso spent many of his last years interpreting masterpieces such as Velasquez's *Las Meniñas* or Delacroix's *Women of Algiers*. "Every modern art revolution looks back as well as ahead," clarifies Rosenblum:[13] a consideration that is the starting point of "Incontri," where each one of these artists, invited to this "G7 of art," suggests a different way of looking at a work of the past.

Hence, inside the entrance hall of the Galleria Borghese, under the 1775 vault fresco *The Victory of Furio Camillo over the Gauls* by Sicilian painter Mariano Rossi, architect Franco Purini built a space to contain the works of the fourteen artists. Each dialogue occupies a room, designed to suggest the cells of Saint Mark's convent in Florence, frescoed by Beato Angelico. Old and modern, past and present. One in front of the other. "Models to be imitated, rivals to be fought..." said the English artist Sir Joshua Reynolds. Models or rivals? Antonello da Messina's *Portrait of a Man* has been transformed by Mimmo Paladino into a microcosm of shapes and colors that hover between painting, sculpture and architecture; Giovanni Bellini's *Madonna with Child* has inspired Carla Accardi's bright abstract painting, using symbols and colorful shadings; whereas Rubens' *Head of an Apostle* has stimulated Enzo Cucchi in exploring the excessive and shadowy nature of the Flemish baroque. The glowering look of Raphael's *Portrait of a Man* reappears in Francesco Clemente's work; Perugino's *Saint Sebastian* has become, in Giulio Paolini's work, the subject of contemporary man's martyrdom; Annibale Caracci's *Head of a Man with Turban* is the starting point of Luigi Ontani's journey between history and geography, East and West; whereas Caravaggio's *David with the Head of Goliath* has inspired Jannis Kounellis' work seeking a balance between the symbolic and the tragic. Every dialogue has a different tone; each has seized a visual aspect of the old. Shape, color, taste, look, concept, geography, gesture. Seven works, seven looks, seven languages, seven stories. One place: Galleria Borghese. To affirm bravely and resolutely the greatness of Italian art in the world yesterday, today, and tomorrow. Like a universal value to be upheld forever.

1. References to the history of Galleria Borghese are taken from the following volumes: Various authors, *Galleria Borghese*, edited by A. Coliva, Progetti Museali Editore, Rome 1994; A. Borghese, M. Calvesi, A. Coliva, *I Borghese, storia di una famiglia*, catalogue published in occasion of the exhibition "I Borghese, una committenza nel 1996," Monsummano Terme, 1996, Progetti Museali Editore, Rome 1996.

2. Cf. M. Calvesi, "Tra vastità di orizzonti e puntuali prospettive. Il collezionismo di Scipione Borghese dal Caravaggio al Reni e al Bernini," in *Galleria Borghese*, pp. 272-300.

3. The comparison with Scipio Africanus is quoted in a poem written by Scipione Francucci in 1613, where the comparison between the leader and the Cardinal is proposed in the following verses: "O quanto all'African par somigliante/nell'opre e nella fronte il gran Borghese." The text is quoted in M. Calvesi's essay, "A gara con la Roma imperiale," in *I Borghese, storia di una famiglia*, p. 27.

4. Cf. S. Staccioli, "La palazzina pinciana da sede di collezione principesca a museo statale," in *Galleria*

*Borghese*, p. 350.

5. The information about the purchase of the Galleria Borghese Museum by the Italian State is taken from Sara Staccioli's valuable essay, "La Palazzina Pinciana da sede di collezione principesca a museo statale," published in *Galleria Borghese*, p. 344-360.

6. Ibidem, pp. 345-346.

7. Id., p. 348.

8. Cf. M. Calvesi "A gara con la Roma imperiale," p. 23.

9. Cf. R. Morphet, "Using the Collection: A Rich Resource," in Various authors, *Encounters: New Art from Old*, National Gallery, London, 2000, p. 29.

10. Jannis Kounellis, born in Piraeus, Greece, in 1936, has been an Italian citizen since the 1990s.

11. The passage is quoted in M. Calvesi's essay, "Fu al Museo di Villa Borghese, una mattina," published in *I Borghese, una committenza nel 1996*, Progetti Museali Editore, Rome, 1996, p. 16.

12. Cf. R. Rosenblum, "Remembrance of Art Past," in Various authors, *Encounters*, op. cit. in note 9, pp. 8-23.

13. Ibidem, p. 13.

# Gli artisti contemporanei / The Contemporary Artists

Ludovico Pratesi

### Carla Accardi

**Da Giovanni Bellini** (After Giovanni Bellini), 2002
vinilico su tela / vinyl on canvas
cm 130x100

L'opera dell'artista italiana Carla Accardi, ispirata dalla *Madonna col Bambino* (1505-1510) del pittore veneto Giovanni Bellini (1432 c.-1516), trasforma i toni soffusi dell'opera belliniana in una composizione astratta tutta giocata sui rapporti tra le diverse campiture di colore, dove l'immagine sacra si trasforma in una trama di cromie che infondono nuova energia al dipinto, rafforzata dalla sovrapposizione di una gamma di segni geometrici che ricopre l'intera superficie pittorica.

Fin dai suoi esordi sulla scena artistica italiana, come unica donna artista del gruppo Forma 1 (fondato a Roma nel 1947), Carla Accardi ha portato avanti fino ad oggi, con ammirevole coerenza, una ricerca volta alla definizione di quella che Germano Celant ha definito "una pittura di molteplicità in cui i segni si mescolano e collidono".[1] Una pittura dove i contrasti tra segno e colore si fondono in un insieme di forme che si incastrano in una struttura armoniosa che nasce da una rigorosa e controllata selezione degli elementi che compongono l'opera, che in questo caso vive della sovrapposizione tra due immagini diverse: le forme astratte ispirate dal soggetto antico, dove gli slittamenti cromatici sono determinati dall'uso dell'acrilico invece dell'olio, e il pattern di segni che impone un ritmo dinamico al dipinto.

1. Cfr. G. Celant, *Carla Accardi*, Charta, Milano 2001, p. 36.

Inspired by *Madonna with Child* (1505-1510) by Venetian painter Giovanni Bellini (c.1432-1516), Italian artist Carla Accardi's work turns the suffused tones of the Bellini painting into an abstract composition – wholly based on the relationship between the different colors of the background painting – turning this sacred image into a mix of tonalities that inspires new energy, strengthened by an overlapping range of geometric symbols that charge the entire picture plane.

Ever since her debut on the Italian art scene – the only woman artist of the Forma 1 group (founded in Rome in 1947) – Carla Accardi has carried out, with admirable consistency, a quest directed towards what Germano Celant has called "painting of multiplicity in which signs mix and collide."[1] Contrasts between symbol and color merge in her paintings into forms that support a harmonious structure generated by a rigorous and controlled selection of elements. In this case, the work overlaps two different images, abstract forms inspired by the old subject matter, where the chromatic shifts are determined by the use of acrylic instead of oil, and a pattern of signifiers gives a dynamic rhythm to the painting.

1. Cf. G. Celant, *Carla Accardi*, Charta, Milan 2001, p. 12.

Francesco Clemente

**Ritratto di Aldo Busi** (Portrait of Aldo Busi), 2001
acquerello / watercolor
cm 35x25
Collezione Privata / Private Collection, Montichiari

Intorno al *Ritratto di gentiluomo* di Raffaello si intrecciano storia e leggende, come la notizia, diffusa nel Settecento, che sosteneva trattarsi del ritratto di Perugino fatto dal suo giovane allievo Raffaello, poco prima di lasciare la sua bottega. Per lungo tempo gli studiosi hanno assegnato l'opera allo stesso Perugino, mentre oggi l'attribuzione al Sanzio sembra assodata. Certamente la solennità della figura, che occupa quasi per intero lo spazio del dipinto, viene ulteriormente accentuata dall'espressione severa, quasi corrucciata, piuttosto inusuale nei ritratti maschili di questo periodo. Ed è proprio l'espressione del volto l'elemento che ha ispirato l'opera di Clemente, un ritratto ravvicinato di un uomo dal volto volitivo e nervoso, gli occhi brillanti e appuntiti, quasi guardinghi, la bocca contratta e il viso leggermente addolcito dai riccioli scuri che ne incorniciano la fronte alta e spaziosa. Un volto rivolto verso un altro volto, entrambi avvolti nel mistero di un'identità non descritta dalla fisionomica ma rafforzata dal piglio. In questo duello di personalità note ma non rivelate, Clemente ha voluto rispettare il silenzio imposto da Raffaello, creando a sua volta una ulteriore ambiguità, un dialogo muto tra pittura e letteratura. Così come il pittore urbinate aveva dipinto nel 1514 il ritratto di Baldassarre Castiglione (oggi conservato al Louvre), il letterato umanista autore de *Il cortegiano*, Clemente ha voluto rendere omaggio a un noto scrittore del nostro tempo, Aldo Busi: il volto dell'uomo dal piglio volitivo è quello dell'autore del *Seminario sulla gioventù*, considerato oggi uno dei maggiori scrittori italiani contemporanei.

Stories and legends entwine around Raphael's *Portrait of a Man*. For example, there is the widespread eighteenth-century rumor asserting that it was a portrait of Perugino executed by his young pupil, Raphael, just before leaving his workshop. For a long time historians have ascribed the work to Perugino himself, whereas today that attribution seems all the more certain. Indeed, the solemnity of the figure, which takes up almost all the space of the picture, is further emphasized by the strict, almost vexed expression that was rather unusual in masculine portraits of the period. And it's exactly that facial expression that has inspired Clemente's work, a close-up portrait of a man with a determined and tense face, eyes shiny and intense, almost cautious, the mouth pulled taught and the face slightly softened by dark curls framing a high, broad forehead. A face facing another face, both wrapped inside the mystery of an identity not described physiognomically but strengthened by a scowl. In this duel of well-known but anonymous personalities, Clemente wanted to respect the silence imposed by Raphael, creating in turn a further ambiguity and a silent dialogue between painting and literature. As the painter from Urbino painted in 1514

the portrait of Baldassare Castiglione (now at the Louvre), the humanist man of letters and author of *Il Cortegiano* (The Book of the Courtier), Clemente wanted to pay tribute to a well-known writer of our own time: Aldo Busi. The face of the man with a determined scowl is that of the author of *Seminar on Youth*, a man considered today to be one of Italy's major contemporary writers.

## Enzo Cucchi

**Piatta forma**, 2002
tarsia in cemento e ceramica smaltata
cement tarsia with enameled baked clay
cm 62x70
Courtesy Galleria Bruno Bischofberger, Zürich

"Rubens precipita l'esperienza del passato e l'imminenza del futuro in un sentimento eccitato, intensamente vitale, del presente".[1] Così Argan descrive la personalità del grande pittore fiammingo, che Paola Della Pergola ritiene autore della *Testa di Apostolo*[2] che ha ispirato l'opera di Enzo Cucchi. Un'ispirazione non diretta ma metaforica, che ha portato Cucchi alla creazione di un lavoro che non tiene conto dei dati formali del dipinto antico ma interpreta invece per contrasto l'esuberante personalità del suo autore, definita dal Bellori come "la furia del pennello"[3]. Una furia della quale Cucchi mostra il lato oscuro, con il suo paesaggio tratteggiato in bianco sul fondo scuro della tavola di cemento: la silhouette di una chiesetta fiamminga dal caratteristico campanile appuntito che racchiude la forma di un teschio, uno dei segni che ricorrono più spesso nell'opera dell'artista marchigiano, dai grandi dipinti degli anni Ottanta, come *Succede ai pianoforti di fiamme nere* (1983) fino alle opere più recenti. Il teschio compare più volte anche nella parte bassa della cornice in ceramica di colore blu elettrico, come a voler ulteriormente sottolineare questa componente macabra dell'opera, una sorta di *memento mori* che ricorda i candidi teschi dipinti dai pittori olandesi del primo Seicento come David Bailly o Pieter Claesz, nelle loro nature morte, accanto a splendenti vassoi d'argento carichi di ostriche e aragoste, proprio per indicare la transitorietà della bellezza e la vanità delle ricchezze materiali.

1. G.C. Argan, *L'arte barocca*, Skira-Newton Compton, Roma 1989, p. 67.
2. La storia dell'attribuzione viene riassunta nella scheda dell'opera, redatta da Sara Tarissi de Jacobis e pubblicata in questo catalogo.
3. Cfr. G.P. Bellori, *Le vite de' pittori, scultori et architetti moderni*, Roma 1672.

"Rubens precipitates the experience of the past and the imminence of the future in an excited, intensely vital sense of the present."[1] This is how Argan describes the personali-

ty of the great Flemish painter that Paola Della Pergola believes to be the author of *Head of Apostle*,[2] which has inspired Enzo Cucchi's work. It is not a direct inspiration but a metaphorical one that has led Cucchi to create a work that does not respond to the old painting in a formal manner but, instead, interprets the lively personality of its author, called by Bellori "the fury of the paintbrush."[3] Cucchi shows the dark side of this fury, painting a white sketched landscape on the dark background of a concrete panel. The silhouette of a small Flemish church, with its characteristically pointed bell tower, includes the shape of a skull, one of the artist's recurring symbols since his extraordinary paintings of the 1980s, like *Succede ai pianoforti di fiamme nere* (It happens to pianos of black flames) (1983). The skull appears several times at the bottom part of the blue ceramic frame, as if Cucchi wanted to further underline this gruesome component of the work, a sort of "memento mori" recalling the white skulls painted by Dutch artists such as David Bailly or Pieter Claesz. These seventeenth-century Dutch still lifes depict the skull near shining silver platters loaded with oysters and lobsters, indicating the transience of beauty and the vanity of material riches.

1. G.C. Argan, *Baroque Art*, Skira-Newton Compton, Rome, 1989, p. 67.
2. The attribution history is summarized in the individual entries, edited by Sara Tarissi de Jacobis and published in this catalogue.
3. Cf. G.P. Bellori, *Lives of Modern Painters, Sculptors and Architects*, Rome, 1672.

## Jannis Kounellis

**Senza titolo** (Untitled), 2002
legno, carbone, piombo / wood, charcoal, lead
cm 230x100x100

"Di fronte ad un capolavoro del passato, l'artista vivente è cieco e il quadro antico rappresenta una guida all'interno del labirinto dell'arte". L'atteggiamento di Jannis Kounellis nei confronti del *Davide con la testa di Golia* di Caravaggio viene dichiarato senza mezzi termini: l'incontro con un'opera antica deve avvenire su piani formali diversi, ma allo stesso livello di intensità espressiva. Non interpretazione quindi, ma presentazione di un lavoro che sia in grado di dialogare alla pari con il dipinto del Merisi. E Kounellis è partito dal gesto del giovane David che regge per i capelli la testa di Golia con la mano sinistra, mentre con la destra impugna la spada con la quale ha appena decapitato il suo nemico. Una vendetta esibita e carnale che nell'opera di Kounellis viene ricordata attraverso la tensione generata dalla pesante trave di legno conficcata nel sacco pieno di carbone: dal gesto dipinto da Caravaggio sulla tela si passa ad una dimensione tattile, fisica, che appartiene a una teatralità oscura e drammatica. Ciò che in Caravaggio è interpretazione in Kounellis diventa rappresentazione di un dolore universale, il ritratto simbolico della nostra condi-

zione di uomini del ventunesimo secolo, cinici e privi di ideali. Il carattere morale dell'opera è sottolineato dalla verticalità della trave, che ricorda la croce: un materiale primitivo come il carbone, solido ariete per sfondare le porte del labirinto dell'arte, ultimo rifugio dell'artista contemporaneo alla ricerca di una centralità perduta.

"Il pittore moderno, come in ogni altra epoca, è un uomo antico".[1]

1. La frase di Kounellis è riportata in D. Roelstraete, "Rhapsody of the Real", in *Kounellis*, catalogo della mostra, Stedeljik Museum voor Actuele Kunst, Ghent, Charta, Milano 2002, p. 32.

"When facing a masterpiece of the past, the artist is blind and the old painting guides him through art's maze." Jannis Kounellis's attitude towards Caravaggio's *David and the Head of Goliath* is thus declared in no uncertain terms: the meeting with an old work must occur on various formal levels, using the same expressive intensity. The artist therefore does not interpret Caravaggio, but chooses to present a work that dialogues with Caravaggio's painting. Kounellis's point of departure is young David's gesture, holding Goliath's head by the hair with his left hand, his right hand grasping the sword he has just used to behead his enemy. It's a demonstrative and corporeal revenge that is echoed through the tension generated by a heavy wooden beam driven into a bag of coal. From the gesture painted by Caravaggio on canvas, we arrive at a tactile, physical dimension that belongs to a dark, intense theatricality. What in Caravaggio is referred to as interpretation, in Kounellis becomes the representation of a universal sorrow, a symbolic portrait of our twenty-first-century cynical and disillusioned condition. The moral character of the work is emphasized by the verticality of the beam, which recalls the cross: the primeval coal supports a solid battering ram and becomes a metaphor for finding one's way in the labyrinth of art, the contemporary artist's last shelter while searching for a lost centrality.

"The modern painter, as in any other era, is an ancient man."[1]

1. Kounellis's sentence is quoted in D. Roelstraete, "Rhapsody of the Real," published in *Kounellis*, exhibition catalogue, Stedeljik Museum voor Actuele Kunst, Ghent, Charta, Milan, 2002, p. 32.

## Luigi Ontani

**Autoritratto OrientAleatorio après Annibale Carracci**, 2002
fotoseppia su carta acquerellata / photosepia on paper painted with watercolors
cm 125x105
Collezione dell'artista / Collection of the Artist

**Erma BorghEstEtica**, 2002
ceramica / baked clay
cm 185x50x50

"L'arte è sempre una deviazione della memoria". Una deviazione che ha portato Luigi Ontani (autore e interprete, fin dai primi anni Settanta, di una serie di "d'après" che avevano l'artista stesso come protagonista e coinvolgevano le opere di maestri come Caravaggio, Guido Reni, Georges de la Tour, De Chirico e altri) a introdurre nella mostra la dimensione del viaggio, necessaria per puntualizzare le modalità del suo incontro con *Testa di uomo con turbante* dipinto da Annibale Carracci. Dopo aver trasformato l'opera del Carracci in un autoritratto ingigantito e acquerellato, realizzato da un fotografo indiano secondo un procedimento utilizzato da Ontani fin dal 1974, l'artista ha voluto affiancarlo ad un'erma in ceramica policroma, risultato di un "girotondo in galleria", una passeggiata ideale in grado di riunire visivamente le sue predilezioni all'interno del museo Borghese. Come in un immaginario "voyage autour de mon musée", si è ispirato all'*Erma di Bacco*, la scultura di Luigi Valadier esposta nella prima sala, e ha inserito nella scultura una serie di elementi estrapolati dai suoi capolavori preferiti: l'*Autoritratto in veste di Bacco* di Caravaggio (ottava sala), l'*Ermafrodito* del primo secolo d.c. (quinta sala), l'*Apollo e Dafne* del Bernini (terza sala) e il *Satiro danzante* del secondo secolo d.c. (ottava sala). Le due opere insieme vengono esposte all'interno di un ambiente dipinto con colori e finti marmi che ricordano le sale della Galleria Borghese, per sottolineare ulteriormente quel processo di mimesi tra opera d'arte e storia dell'arte che caratterizza la poetica di Luigi Ontani.

"Art is always a deviation of memory." A deviation that has led Luigi Ontani (author and interpreter, since the early 1960s, of a series of *d'après* in which the artist himself has played the leading role, invoking works by masters such as Caravaggio, Guido Reni, Georges de la Tour, De Chirico and others) to bring the dimension of the journey to the exhibition, necessary to define the conditions of his encounter with Annibale Carracci's *Head of a Man with Turban* (circa 1595). After having turned Carracci's work into an enlarged and watercolored self-portrait, realized by an Indian photographer in accordance with a procedure used by Ontani since 1974, the artist wanted to put it side-by-side with a polychrome ceramic herma, the result of a "ring-around-the-rosey in the gallery" – a perfect vehicle for visually uniting his interior predilection for the Borghese Gallery. Just like an imaginary *Voyage au tour de mon musée*, he was inspired by the *Herma of Bacchus*, Luigi Valadier's sculpture exhibited in the first hall. Also introduced into the sculpture is a series of elements taken from his favorite masterpieces: Caravaggio's *Portrait in Bacchus' Robe* (eighth hall), *Hermaphrodite* from the first century A.D. (fifth hall), Bernini's *Apollo and Daphne* (third hall) and *Dancing Satyr* from the second century A.D. (eighth hall). The artist's works are shown inside an environment painted with colors and faux marble surfaces that recall the halls of the Borghese Gallery, further emphasizing the mimetic process that connects works of art with art history, a central characteristic of the poetics of Luigi Ontani.

Mimmo Paladino

**Après Antonello da Messina**, 2002
tecnica mista su tela e legno
mixed media on canvas and wood
cm 60x60x60

"Non mi interessa riportare l'immagine che si vede, bensì costruire un microcosmo". Così Mimmo Paladino illustra il suo rapporto con il *Ritratto d'uomo* (1475) di Antonello da Messina, uno dei più intensi e misteriosi ritratti del quattrocento italiano presenti nella collezione della Galleria Borghese. Un uomo dai tratti volitivi e definiti, non giovanissimo, che nella precisione dei dettagli fisiognomici rivela una conoscenza della pittura a olio, tecnica in uso nelle Fiandre fin dal primo Quattrocento, che, secondo quanto scrive Vasari, Antonello per primo avrebbe portato a Venezia. Ed è proprio l'olio che permise al pittore siciliano di dipingere ritratti dall'espressione talmente perfetta da sembrare reale, bloccata in un tempo statico e immobile. Da questa immobilità è partito Paladino, che ha trasformato il dipinto in una struttura tridimensionale, in bilico tra architettura, scultura e pittura. L'immagine quasi iperrealistica del ritratto di Antonello ha suggerito all'artista di coglierne la natura concettuale, frutto di quel punto di incontro tra la plasticità di Piero della Francesca e il particolarismo dei maestri fiamminghi del Quattrocento, come venne già intuito nel lontano 1914 da Roberto Longhi.[1] Così Paladino trasforma il manto rosso dell'uomo ritratto da Antonello, che secondo l'artista rappresenta "l'elemento più prezioso dell'opera", in una struttura tridimensionale, un poliedro dal quale fuoriesce una piccola tela dipinta dall'artista con un ritratto fortemente geometrizzato, dove l'artista ha sovrapposto al volto di tre quarti ripreso da Antonello un altro volto frontale, disegnato sulla tela grezza. Il punto di congiunzione con il poliedro è dato dal manto rosso, un elemento formale che crea una continuità tra i diversi elementi che compongono "Architettura" (questo è il titolo dell'opera di Paladino): la base metallica, il poliedro e la tela.

1. Cfr. R. Longhi, *Piero dei Franceschi e lo sviluppo della pittura veneziana*, in *L'Arte*, XVII, 1914, pp. 198-221, 241-256.

"I'm not interested in showing an image that is looked at, but in building a microcosm." That's how Mimmo Paladino describes his relationship with Antonello da Messina's *Portrait of a Man* (1475), one of the most intense and mysterious fifteenth-century Italian portraits included in the Galleria Borghese collection. An image of a strong-willed man with sharp features, not young, reveals through accurate physiognomic details a knowledge of oil painting technique used in Flanders ever since the beginning of the 15th century – a knowledge that, according to Vasari, Antonello brought to Venice first. And it was precisely thanks to oil that the Sicilian painter managed to paint portraits with expressions so perfect as to seem real, frozen in a static and immobile time. Starting from

this immobility, Paladino has turned the painting into a three-dimensional structure, hovering between architecture, sculpture and painting. Antonello's (almost hyper-realist) portrait suggested to the artist a conceptual aspect – a result of the intersection between Piero della Francesca's plasticity and the heightened detail of the fifteenth-century Flemish masters – already intuited by Roberto Longhi as far back as 1914.[1] Thus does Paladino turn the red cloak of the man portrayed by Antonello – which, according to the artist, represents "the most precious element of the work" – into a three-dimensional structure, a polyhedron from which a small canvas, painted by the artist with a strongly geometrical style, extends where the artist has laid another frontal face over the three-quarters face painted by Antonello, drawn on the canvas. The junction point with the polyhedron is provided by the red cloak, a formal element that creates continuity between the different elements that form *Architecture* (the name thus given to Paladino's work): metallic base, polyhedron and canvas.

1. Cf. R. Longhi, *Piero dei Franceschi e lo sviluppo della pittura veneziana*, in *L'Arte*, XVII, 1914, pp. 198-221, 241-256.

Giulio Paolini

**Martirio di San Sebastiano**
(The Martyrdom of Saint Sebastian), 2002
matita e collage su carta con plexiglas / pencil and collage on paper on plexiglass
cm 110x75
Proprietà dell'artista / Property of the Artist

"Il tempo è l'anima universale e immutabile di tutte le opere". La chiave di lettura offerta da Giulio Paolini relativa all'opera ispirata al *San Sebastiano* del Perugino è di matrice concettuale, ed è legata all'idea del tempo circolare dell'arte, un tempo invisibile che unisce opere realizzate a molti secoli di distanza. Un pensiero sviluppato da Paolini fin dagli anni Sessanta, attraverso opere come *Giovane che guarda Lorenzo Lotto* (1967) e legate a temi come la citazione, la catalogazione scientifica, l'immagine raddoppiata e la relazione tra opera e museo. Il suo *Martirio di San Sebastiano* è un disegno delle stesse dimensioni dell'opera di Perugino, dove l'artista ha tracciato a matita alcuni elementi del suo autoritratto (i capelli, il profilo delle spalle, i piedi accavallati) seduto su una poltrona in stile. Sui braccioli della poltrona è appoggiata una cornice quadrangolare, che indica con la sua geometria perfetta il centro ideale di un orologio, composta dalle frecce che trafiggono il corpo nudo di Sebastiano nel dipinto di Perugino, che Paolini ha trasformato in lunghe linee rosse, disposte e numerate come altrettante lancette. Un personaggio senza volto in posa per un ritratto in perenne corso d'opera, per indicare il destino del-

l'uomo moderno, martirizzato da un tempo di cui non è più in grado di regolare lo scorrere. In perfetta sintonia con la poetica dell'artista, espressa con queste parole: "Dar vita a un quadro, a una scultura o a un'intera esposizione non significa altro che ospitarne l'immagine, vestirne il corpo rispettandone l'anima: sì, l'anima, che è eterna e immortale ma, come sappiamo, invisibile".[1]

1. G. Paolini, *Una costellazione, un mosaico indeterminato, una sola, unica forma...*, in *Arte Povera in collezione*, Charta, Milano 2000.

"Time is the universal and immutable soul of all works." This interpretive key offered by Giulio Paolini for his work inspired by Perugino's *Saint Sebastian* is of conceptual origin, and is tied to the idea of the circularity of artistic time, an invisible time that unifies works realized many centuries ago. It's an idea developed by Paolini ever since the 1960s in works such as *Young Man Looking at Lorenzo Lotto* (1967) and connected to topics such as appropriation, scientific cataloguing, double imagery and the relationship between artwork and museum. His *Martyrdom of Saint Sebastian* is a drawing, the same dimensions as Perugino's work, wherein the artist has traced in pen elements of a self-portrait (hair, the profile of a shoulder, crossed feet) sitting on a stylish armchair. On its arms is a square frame that shows, with perfect geometry, the ideal center of a clock consisting of arrows that stab Sebastian's nude form, as in Perugino's painting. Paolini has turned the arrows into long red lines, arranged and numbered like the hands of a clock. It is a faceless character posing for a portrait eternally underway, symbolizing modern mankind's fate, martyred by a time that he is no longer capable of regulating. In perfect harmony with Perugino's poetics, the work is expressed with these words: "Giving life to a picture, a sculpture or an exhibition means taking in the image, wearing its body by respecting its soul: yes, the soul, which is eternal and immortal but, as we know, invisible."[1]

1. G. Paolini, *Una costellazione, un mosaico indeterminato, una sola, unica forma...*, in *Arte Povera in collezione*, Charta, Milan, 2000.

# Antico e contemporaneo: una tensione latente

Una conversazione tra Salvatore Settis e Ludovico Pratesi

Ludovico Pratesi: Un dialogo tra artisti contemporanei e grandi maestri del passato per celebrare l'acquisizione da parte dello Stato della Galleria Borghese. Professor Settis, Lei pensa che possa essere un'idea significativa per la cultura museale italiana?

Salvatore Settis: Saluto con entusiasmo l'idea di dare risalto al centenario dell'acquisizione della Galleria Borghese da parte dello Stato italiano, un'operazione straordinariamente significativa che era e resta l'unico modo che ha permesso a questa straordinaria collezione privata di conservare la sua unicità, unità, fisionomia mantenendola sostanzialmente intatta fino a oggi. Grazie a questo statuto pubblico della Galleria, negli anni sono state realizzate una serie di operazioni conoscitive e conservative fino alla sua riapertura cinque anni orsono.

LP: Ritiene quindi giusto mettere a confronto quadri storici e opere contemporanee?

SS: Trovo molto intelligente l'idea di celebrare questo centenario oggi con un'operazione che è ancora una volta conoscitiva, ma non di natura archivistica o filologica, come sarebbe stato un semplice restauro, bensì un tipo di operazione conoscitiva diversa che, oltre al restauro, prova a fare scattare un meccanismo non abituale fra l'arte contemporanea e l'arte antica. Un'idea che toglie all'occasione quel carattere polveroso che le celebrazioni spesso fatalmente presentano e la proietta verso un discorso rivolto al futuro: considero questo un modo originale e stimolante per affermare che l'arte antica ha sempre qualcosa da dire ai contemporanei e dimostrare che l'arte antica può innescare in un artista vivente pensieri, idee e novità.

LP: Qual è, a suo avviso, il vero rapporto tra l'arte antica e quella contemporanea?

SS: Considerare l'arte contemporanea come staccata dal tempo, senza passato, è un grave errore di prospettiva che molti commettono nel valutare l'arte d'oggi. Il rapporto tra arte antica e contemporanea risulta evidente quando quest'ultima nasce da una citazione esplicita, come nel caso del lavoro di Giulio Paolini, ma è altresì vero quando il confronto si presenta meno esplicito, ma più allusivo o metaforico, perché l'arte contemporanea costituisce spesso una reazione all'arte del passato. Reazione che non si esercita, almeno nella maggior parte dei casi, mediante la citazione o l'opposizione aperta, ma attraverso il capovolgimento del segno dell'arte antica o attraverso la sua negazione, presupponendone qualche volta persino la totale assenza o la distruzione totale, pur sapendo che senza quella l'arte contemporanea non sarebbe pensabile. Tra l'antico e il contemporaneo esiste quindi un rapporto di perpetua tensione, che può esprimersi ora nella continuità ora nella rottu-

ra. Del resto anche la rottura costituisce una forma di continuità: nessuna opera d'arte contemporanea, compresa quella più provocatoria, più astratta, più lontana dalla tradizione, sarebbe pensabile senza il suo contrario.

**LP: Rispetto alla tradizionale visione italiana del museo come luogo della conservazione, ritiene che operazioni di questo genere possano costituire uno stimolo per il mondo della cultura?**

SS: Rendere oggi esplicito questo confronto e tematizzarlo con una scelta di quadri antichi e una provocazione di sette artisti che reagiscono a quei capolavori del passato è un'operazione significativa perché gli artisti contemporanei, che per definizione hanno in mente un'immagine dell'arte antica, non svolgono però un lavoro filologico, non sono necessariamente interessati alla sequenza cronologica, a fare attribuzioni come gli storici dell'arte o i ricercatori, bensì esprimono piuttosto le proprie reazioni formali ed emotive all'opera antica. Invitarli a rendere esplicito questo confronto credo che possa contribuire anche a intendere l'arte antica, purché l'operazione riesca bene e purché gli artisti si impegnino a non lavorare in modo superficiale ma ad evidenziare il delicato equilibrio fra la continuità e la rottura nel rapporto tra antico e contemporaneo. Ma attenzione. Quest'esperienza può essere significativa per la cultura museale italiana se riuscirà a superare con successo un possibile rischio. Mi riferisco alla mancanza di rigore: è sufficiente proporre l'operazione ad artisti "sbagliati" e non seguire con cura la produzione del loro lavoro oppure basta realizzare un allestimento non adatto, per rendere l'operazione banale e non significativa.

**LP: Le sembra opportuno riproporla anche in altri contesti museali?**

SS: Questa iniziativa non è facilmente riproducibile in altre situazioni, perché se non viene realizzata in modo preciso e attento, invece di indicare una traiettoria tra l'antico e il moderno può appiattire l'antico sul moderno o viceversa, e diventare un'operazione negativa che impedisce di vedere e comprendere sia l'uno che l'altro. In caso contrario può arricchire di elementi conoscitivi non soltanto il panorama dell'arte contemporanea, ma anche la nostra percezione dell'arte antica. Non dobbiamo dimenticare che l'uomo comune guarda un'opera d'arte antica con occhi contemporanei, condividendo con gli artisti di oggi lo stesso immaginario, la stessa realtà da cui essi traggono impulsi e ispirazione. Lo sguardo sull'arte antica attraverso il filtro di quella contemporanea offerto da questa mostra colloca l'arte antica su dimensioni mai pensate dall'artista del passato, ma non necessariamente incoerenti con alcune istanze di fondo che potevano essere presenti o latenti anche in orizzonti culturali diversi dal nostro. Le dimensioni percettive e conoscitive che possiamo guadagnare grazie allo sguardo di

artisti contemporanei ritengo possano contribuire a farci capire meglio anche Caravaggio, Rubens, Antonello da Messina o Raffaello. Ciò è possibile in quanto spesso accade che la costruzione mentale di un'opera d'arte contemporanea può avere forti analogie dal punto di vista cognitivo con il metodo con cui l'opera d'arte antica è stata concepita. Pur tenendo presenti le differenze del contesto culturale e sociale in cui le opere in tempi diversi vengono realizzate, il loro confronto sul piano mentale e cognitivo potrebbe aprire un ampio ventaglio di nuove prospettive, un varco non solo all'immaginazione, ma all'interpretazione.

**LP: Per un paese come l'Italia, che si trova in grave ritardo nella valorizzazione dell'arte contemporanea, questa iniziativa potrebbe costituire un esempio di promozione dell'arte di oggi?**

SS: Fra arte contemporanea e arte antica c'è una tensione latente che comunemente non vediamo e che percepiamo con difficoltà, soprattutto nella cultura italiana. Che l'Italia si trovi in grave ritardo nella valorizzazione dell'arte contemporanea rispetto ad altri paesi dell'Unione Europea è indubbiamente vero. Per ragioni storiche l'Italia è più ricca di arte antica di altri paesi del mondo, perché è un territorio nel quale vediamo e sentiamo il passato per la strada, ovunque ci troviamo, mentre in altri paesi è spesso necessario andare nei musei per vedere l'arte antica. A scuola, nella piccola misura in cui si studia storia dell'arte, di solito non si arriva mai all'arte contemporanea, perché il peso dell'arte antica è tanto e lo spazio della storia dell'arte nelle scuole è troppo poco per contenerla. Questo fatto comporta che la cultura media italiana, quella popolare, non avverte questa tensione tra contemporaneo e antico, anche perché l'enorme numero di mostre che si svolgono nel nostro paese è dedicato quasi esclusivamente all'arte antica. Ecco perché l'arte contemporanea è meno conosciuta in Italia rispetto all'arte antica: a livello di cultura popolare, molto diffusa e poco riflessiva, prevale la sensazione che a confronto con gli artisti del passato gli artisti contemporanei operino in modo molto veloce e più superficiale. Quanto più il nesso tra l'opera antica e quella contemporanea sarà chiaro, tanto più *Incontri* dimostrerà che l'artista vivente ha un pensiero e un'intenzione che esprime nelle sue opere e spiegherà che un'opera d'arte contemporanea può avere alle spalle una costruzione intellettualmente complessa, che non è concettualmente dissimile da quella di un artista come Caravaggio, che mentre dipinge, poniamo nel 1605, ha in mente Michelangelo, pur senza citarlo esplicitamente. In questo senso questa mostra può, me lo auguro, contribuire a migliorare lo statuto dell'arte contemporanea, non tanto presso gli addetti ai lavori, ma presso una cultura più diffusa, nel segno di una promozione del contemporaneo che in Italia deve aumentare attraverso la rea-

lizzazione di grandi mostre personali di artisti significativi viventi e mostre in cui si indaga il rapporto tra l'arte di oggi e la società. Rispetto al grande pubblico un altro problema che l'arte contemporanea deve affrontare è che essa stessa nasce come una provocazione, che il pubblico può raccogliere o ignorare. Ma in questo secondo caso l'operazione provocatoria dell'opera d'arte può anche fallire, quando raggiunga un pubblico tanto limitato che all'artista non resta che sperare nel consenso della generazione successiva.

**LP: Come Lei ha giustamente sottolineato, spesso in Italia l'arte contemporanea viene vista come una provocazione. Come mai?**

SS: Questa distanza tra artista e pubblico è dovuta al fatto che l'arte contemporanea negli ultimi cento anni ha subito una frattura molto forte rispetto alle procedure e al contesto di produzione dell'opera perpetuatosi nei secoli passati. Per millenni, l'artista ha sempre operato in stretto contatto con una committenza, ha lavorato sulla base di indicazioni precise (anche se qualche volta, a partire dal tardo Quattrocento più spesso, le ha tradite) e ha lavorato producendo opere che dovevano riflettere un messaggio e attenersi a codici prefissati, condivisi dall'artista stesso, dal committente (che se non capiva l'opera non pagava) e dal pubblico, che doveva vedere e apprezzare. Il pubblico variava secondo il contesto, perché nel caso di un quadro religioso l'opera era destinata a una massa di fedeli, nel caso di un affresco in un palazzo pubblico, l'opera doveva avere un messaggio politico, mentre nel caso di un quadro da collezione privata, era destinata allo sguardo degli amici e dei visitatori abituali della dimora del collezionista. Questa combinazione nella quale l'artista "negoziava" i caratteri della propria creazione fra forma e contenuto, fra committenza, pubblico e se stesso si è rotta completamente nel contesto culturale contemporaneo, nel quale diamo per scontato che l'artista crea a proprio arbitrio, anche se di fatto tiene conto quasi sempre delle condizioni di mercato che hanno sostituito l'antica triangolazione con il committente e un pubblico prefissato. Sotto questo punto di vista forse la dimensione creativa che meglio prosegue la tradizione dell'arte antica è la pubblicità, nella quale il messaggio è straordinariamente importante anche perché l'idea di una pubblicità che non trasmette nessun messaggio è senza senso. In una cultura così ampiamente visuale come quella attuale, si è dunque verificato una sorta di divorzio tra arte contemporanea e grande pubblico: mentre la pubblicità è immediatamente riconoscibile e riconducibile a un messaggio, l'opera dell'artista contemporaneo può apparire a molti priva di messaggio.

**LP: Come è possibile sanare questa frattura?**

SS: Sia l'arte che la pubblicità possono essere considerate forme d'espressione artistica (anche se, nell'un caso come nell'altro, la qualità è molto varia, e spes-

so molto bassa): la seconda si mantiene sulla linea dell'arte antica sotto il profilo del rapporto con il pubblico, perché si basa su un nesso forte tra il messaggio e la maniera della sua articolazione, fra forma e contenuti, mentre nella prima questa forma di rapporto si perde. È una frattura che andrebbe ricomposta, spiegando al pubblico cosa vogliono dire gli artisti per evitare che, qualora il contenuto dell'opera non sia immediatamente percepibile, il pubblico, lo stesso pubblico che è così esposto alla pubblicità e ne è così facilmente influenzato resti impermeabile all'arte contemporanea, a meno che non prenda la forma della pubblicità. È un problema che riguarda la formazione: sono convinto che nel percorso scolastico occorrerebbe una presenza dell'educazione artistica più approfondita e capillare (e non ridotta, come alcuni auspicano per il prossimo futuro). Cosa non facile, perché *in primis* é necessario formare gli insegnanti anche nel campo dell'arte contemporanea. Nell'università italiana in passato l'arte contemporanea si insegnava molto meno di adesso, ma se quantitativamente la situazione è migliorata, qualitativamente c'é ancora molto lavoro da fare. In che modo? Ritengo che occorra puntare meno sul potere suggestivo dell'arte contemporanea, senza trascurare la sua importanza sul piano comunicativo, e creare piuttosto contesti che invitino alla comprensione e alla riflessione, verso una forma di contestualizzazione dell'opera d'arte d'oggi. In questo senso proprio l'accostamento dell'antico al contemporaneo ha un grande valore. Nell'ambito della divulgazione dell'arte contemporanea, la principale difficoltà risiede nella forte pressione del mercato che punta, del resto naturalmente, sulla valorizzazione di alcuni specifici artisti. Questa presenza anomala viene avvertita dal pubblico, che tra le mostre e i musei si trova spesso a vedere opere sostanzialmente poco interessanti proposte quasi sullo stesso piano di opere straordinarie: per un pubblico non educato è estremamente complicato orientarsi per capire le differenze di qualità, di serietà, di intenzione. Troncare questa pratica è impossibile, ma la si può arginare attraverso la realizzazione di importanti mostre monografiche dedicate ad artisti di indiscutibile prestigio. Se gli italiani imparassero ad apprezzare le opere di qualità alta, di fronte a opere di diverso livello si renderebbero conto che anche nell'arte contemporanea (come nell'arte antica o nel mondo delle professioni, che so io, fra i medici o gli ingegneri) esistono marcati dislivelli di qualità e d'impegno, che si devono saper intendere e scegliere, e non giudicare in blocco. In questo modo si potrebbe eliminare una sorta di pregiudizio che esiste nei confronti dell'arte contemporanea che non rende giustizia alle differenze. Insegnare ad apprezzare la qualità, come accade in questa mostra, è l'unica maniera per promuovere l'arte contemporanea nel suo complesso, innescando dei meccanismi di gusto che sono virtuosi perché distinguono il meglio dal peggio, il buono dal cattivo.

# Old and Contemporary: A Hidden Tension

A Conversation between Salvatore Settis and Ludovico Pratesi

Ludovico Pratesi: Professor Settis, do you think that the idea of a
dialogue between contemporary artists and great masters of the past
might be a meaningful way for Italian museum culture to celebrate the
Galleria Borghese's acquisition by the state?

Salvatore Settis: I enthusiastically salute the idea of emphasizing the
centennial of the Galleria Borghese acquisition by the Italian State, an
extraordinarily significant act that remains the only way to allow this
exceptional private collection to preserve its uniqueness, unity and
appearance, keeping it untouched to date. Thanks to public support for
the gallery, a series of educational and conservation programs were car-
ried out during the years, leading up to its reopening five years ago.

LP: Do you think that it's right to compare historic paintings with contemporary
works?

SS: I find very clever the idea of celebrating the centennial with a program
that is instructive, not in an archival or philological way (as a mere restora-
tion would have been), but that uses a different kind of cognitive activity
that, in addition to restoration, tries to initiate an unusual process between
contemporary and historic art. It's a program that removes the dusty char-
acteristic that such celebrations often fatally introduce, and redirects the
discourse toward the future: I consider this an original and stimulating way
to assert that old art always has something to say to the contemporaries, and
it demonstrates that old art can inspire a living artist with thoughts, ideas
and innovation.

LP: In your opinion, what is the true relationship between old and
contemporary art?

SS: To consider contemporary art as something detached from time, without
a past, is a serious error of perspective made by many people. The relation-
ship between old and contemporary art is obvious when the latter is explic-
itly quoted, as in Giulio Paolini's work. It is still clear even if the comparison
is less explicit and more allusive or metaphorical, because contemporary art
is often a reaction to the art of the past. This reaction is not practiced, at least
not in most cases, by means of quotation or open opposition, but through a
reversal of past art's signifiers, or through their negation. This presupposes
their total destruction or absence, even though the knowledge that without
them contemporary art wouldn't be thinkable remains. Thus, there's a rela-
tionship of perpetual tension, of continuity and/or rupture between old and
contemporary. Moreover, even rupture is a form of continuity: no contem-
porary work of art – including the most provocative, the most abstract, the
farthest from tradition – would be imaginable without its opposite.

LP: Italian tradition looks at the museum as a place for conservation. Do you think that such initiatives are stimulating for the world of culture?

SS: Providing a subject and an unequivocal comparison between a selection of historic paintings and the work of seven artists challenged to react to those past masterpieces is a meaningful activity because the contemporary artists – who certainly have personal interpretations – do not carry out a philological task, and they are not interested in chronological order or in making attributions as art historians or investigators do, but rather they are interested in expressing their own emotional reactions to old masterpieces. Having them make this comparison explicit could contribute to the understanding of historic works of art. I assume the process will turn out well, that the artists will seriously commit themselves to the work, and that they will emphasize the delicate equilibrium between continuity and rupture in the old and contemporary. A recommendation, however: for this experience to be meaningful for Italian museum audiences, an obstacle will have to be overcome. I'm referring to a lack of rigor: proposing this activity to the "wrong" artists and not following the production closely enough and/or executing an inappropriate installation is enough to result in a banal and meaningless project.

LP: Would you also suggest it in other museum contexts?

SS: This initiative is not easily reproduced in other situations. Such dialogues, if not carefully worked out, instead of indicating a trajectory between old and modern, might flatten the old works in comparison to the modern ones and vice versa. It would become a negative exercise preventing the audience from seeing and understanding both. In the opposite scenario, a dialogue could not only enrich and bring new understanding to the modern art scene, but also to our perception of historic art. We should not forget that the general audience looks at an old work of art with contemporary eyes, sharing with today's artists the same imagination, and the same reality from which the artists draw impulses and inspiration. To look at old masters through the contemporary filter offered by this exhibition invests historic art with dimensions never thought of by artists of the past, though not necessarily incompatible with basic issues that could have been present or not in cultural landscapes different from ours. I think that the perceptual and cognitive dimensions accessible through the eyes of contemporary artists can help us better understand Caravaggio, Rubens, Antonello da Messina, or Raphael. That's possible because, as often happens, the mental construction of a contemporary work of art may have strong parallels, from a cognitive point of view, with the methods used to conceive an old masterpiece. Even considering the cultural and social differences in the differ-

ent periods in which the works are carried out, the mental and cognitive comparisons between them might pave the way to new perspectives, a passage not only to imagination but also interpretation.

LP: Could a country like Italy, notoriously slow in its appreciation for modern art, see this initiative as a promotion of today's art?

SS: We are usually hardly aware of the hidden tension between modern and old art. It is undoubtedly true that, compared to other countries in the European Union, Italy is very slow in appreciating modern art. For historical reasons, Italy is richer than other countries in terms of its artistic heritage. It's a country where we can see and feel the ancient as we walk the streets, whereas in other countries you need to go to a museum if you want to see such art. At school, the little time spent studying art history doesn't leave time for modern art, because the weight of old art is already too much for the limited scope of art history taught in schools. The result is that mainstream Italian culture – popular culture – does not notice the tension between old and modern, mainly because the large number of exhibitions shown in our country are dedicated almost exclusively to old art. That's why modern art is less known in Italy. From a common cultural viewpoint, largely diffuse and not thoughtfully examined, you get the feeling that, when compared with artists of the past, artists operate in a faster and more superficial manner. The more connection there is between the old and the contemporary, the more "Incontri" will be able to demonstrate that living artists have ideas and intentions expressed in their works, and that a contemporary work of art can have an intellectually complex structure, which doesn't have to be conceptually different from that of an artist like Caravaggio who – while painting in, say, 1605 – had Michelangelo on his mind, and yet didn't quote him explicitly. In these terms, this exhibition may help improve support for modern art, not only among insiders, but among a more widespread culture. A promotion of contemporary art in Italy must take the form of large solo exhibitions of important living artists, and of exhibitions that examine the relationship between today's art and society. Another problem that modern art has is that it is often provocative, and this attitude may or may not be accepted by the public. In this case, even the provocative nature of the work of art may fail if it reaches only a small audience, so much so that the artist cannot hope for the approval of future generations.

LP: You have just emphasized how Italian modern art is often provocative. Can you explain the reasons for such a predisposition?

SS: Over the last hundred years, modern artists have suffered a considerable fracture regarding the procedures and context of production, so that they

have distanced themselves from the public. For millennia, the artist has always worked under commission, had to follow strict guidelines (sometimes betrayed, from the late 15th century on), and produced works that had to reflect a message and adhere to prearranged codes agreed upon by the artist himself, the purchaser (who wouldn't pay if he didn't understand the work) and the public that had to look at it and appreciate it. The public changed in accordance with the context because, in the case of a religious painting, the work was addressed to the faithful masses. In the case of a fresco placed in a public building, the work had to have a political message, whereas in the case of a painting from a private collection, it was addressed to friends and regular visitors to the collector's residence. This combination, in which the artist "negotiated" the features of his own creation, between the form and the content, between the purchasers, the public and himself, has been broken in the contemporary cultural context in which we take for granted that artists act freely, even if they still consider the market circumstances which have replaced the old triangle between artist, patron, and public. From this point of view, the creative dimension following the old art tradition is now called advertising, wherein the message is extremely important, because the idea of passing on a meaningless message is senseless. In today's visual culture, some sort of separation has arisen between modern art and the general public: while advertising is recognizable and references a message, a contemporary artist's work may appear to be lacking one.

LP: How do you think this rupture can be re-addressed?

SS: Both art and advertising can be considered forms of artistic expression (even if the quality varies, and often is very low). Advertising keeps itself on track with the public because it is based on a strong connection between message and articulation, between form and content, whereas art loses this relationship. This fracture should be recomposed. If the content of the work is not immediately perceptible, we should explain to the public what the artists want to say, to prevent the public, who is already exposed to advertising and thus easily influenced, from remaining impervious to modern art unless it begins to take the form of advertising. It's an educational problem: I'm convinced that art classes in schools should be required, and should be better funded and more widespread (and not cut back, as some expect in the near future). This will not be an easy accomplishment, considering that it is first necessary to train teachers in the field of modern art. In the past, modern art was taught far less than it is today in Italian universities. Today, even if the situation has improved quantitatively, there's still a lot of work to be done. I think we need to look at the evocative power of modern art, without neglecting its importance as a form of communication. We need to con-

sider those contexts inviting understanding and reflection, towards a form of contextualizing today's art. In these terms, the combination of old and modern has great importance. With the ambition to make modern art more accessible, the main difficulty resides in the strong market pressures that aim towards the celebration of specific artists. This anomalous presence is perceived by the public, who often sees uninteresting works coupled with extraordinary ones. It is extremely hard for an uneducated public to determine and understand the differences in quality, commitment, and intention. It's imposssible to eliminate this problem, but we can organize important solo exhibitions dedicated to artists of unquestionable accomplishment. If Italians learned to appreciate works of high quality, when looking at different works they would realize that even modern art produces noticeably different pieces, both in terms of quality and commitment, differences that should be noted and understood and not dismissed. That's how we could eliminate the prejudice that exists towards modern art, and that does not do justice to such differences. Teaching how to appreciate quality, as it occurs in this exhibition, is the only way to encourage modern art as a whole, lubricating the mechanisms of good taste that distinguish the best from the worst and the good from the bad.

# Terzo tempo

Marco Lodoli

Nel confronto tra gli antichi e i moderni, l'accento cade sempre su una diversità che inevitabilmente diventa un attestato di supremazia del tempo andato sull'attuale. È un'abitudine radicata in ogni essere umano, anche negli uomini più grandi e sapienti, pensare che ci fu un'età dell'oro mentre oggi – qualsiasi sia l'oggi in cui ci si trova – tutto è degrado, piombo, corruzione. Se leggiamo ciò che scrivevano Dante o Machiavelli, Foscolo o Leopardi, ci rendiamo conto che in ogni tempo si è rimpianto il tempo andato, quello che nessuno ha vissuto. Per sopportare l'esistenza, bisogna illudersi che prima, in un'epoca precisa o imprecisata, i giorni fossero migliori, i costumi più morigerati, la gente più nobile e generosa, quasi nullo il peso del denaro e dell'ambizione. Nell'arte, poi, la nostalgia è addirittura accecante: anche chi è vissuto nella Grecia di Pericle o nella Firenze di Lorenzo il Magnifico era convinto di abitare un declino, e che la bellezza fosse tutta alle spalle, prima, sempre prima, quando gli uomini erano buoni e illuminati e l'agnello dormiva con il leone. In realtà il dolore e la confusione della vita sono sempre gli stessi, cambiano astutamente forma, si trasformano secondo le occasioni che la Storia propone, ma di certo non si fanno da parte per lasciare campo libero all'Eldorado. Si vive costantemente nell'imperfezione, e costantemente il pensiero sogna una profonda e semplice compiutezza, la proietta in un altrove, nella casa dei nonni, nelle campagne più verdi e remote, negli studi di artisti morti e sepolti, anche se i nonni hanno sofferto come cani, e il gelo e la siccità spaccano ovunque le campagne, e gli artisti più amati sono impazziti per l'impotenza di raggiungere quella bellezza tanto ambita.
Temo che il tempo sia la modulazione di un'unica e irreparabile condizione, e ciò che è stato è ancora e sarà ancora in futuro, almeno fino a quando gli uomini impareranno a non morire, o ad accettare la vita e la sua fine serenamente.

In un racconto di Cechov, *Lo studente*, un ragazzo cammina per un sentiero tra i campi. È sera, tira un vento gelido di tramontana e il paesaggio è particolarmente tetro, "ogni cosa è sprofondata nell'oscurità". E così, "rabbrividendo per il freddo, lo studente pensava che un vento del tutto uguale aveva soffiato anche ai tempi di Pietro il Terribile e di Pietro il Grande, e che sotto il loro regno c'erano una povertà e una fame ugualmente atroci, lo stesso deserto all'intorno, la povertà, la noia, e quelle tenebre, quel senso di oppressione: tutti questi orrori erano sempre esistiti e ci sarebbero stati sempre, anche se fosse passato un altro migliaio di anni, non per questo la vita sarebbe diventata migliore...". Cammina cammina, il ragazzo arriva alla casa di una vedova e di sua figlia, due semplici contadine. Senza nemmeno capire bene la ragione, forse solo perché è Venerdì Santo, lo studente inizia a raccontare loro la storia del tradimento di Pietro. "Pietro, io ti dico che oggi, prima che il gallo canti, mi rinnegherai tre volte..." e tutto quello che segue, la cattura di Gesù, le frustate, l'angoscia dell'apostolo, il suo amore smisurato per Cristo, la sua triplice umanissima viltà. "Nel Vangelo è detto: e andatosene via, Pietro pianse amaramente... M'immagino un giardino calmo, buio buio, e nel silenzio si odono a malapena i sordi singhiozzi di Pietro...", [...] "Lo studente sospirò e rimase pensieroso. Continuando a sorridere, la contadina d'un tratto si mise a singhiozzare, grosse e abbon-

donti lacrime le scivolarono sulle guance, e si riparò il viso dalla luce del fuoco come se si vergognasse delle sue lacrime...". [...] "Lo studente augurò alla vedova la buonanotte e proseguì oltre, ma presto ripensò a lei: se si era messa a piangere voleva dire che quello che era accaduto a Pietro aveva qualche rapporto con lei, se la vecchia si era messa a piangere non era perché il suo racconto fosse stato commovente, ma perché Pietro le era affine, e perché lei con tutto il suo essere partecipava a ciò che era accaduto a Pietro...". [...] "E la gioia si agitò all'improvviso nell'anima dello studente con tale intensità che dovette fermarsi un minuto a riprendere fiato. Il passato, pensava, è legato al presente da una catena ininterrotta di avvenimenti che scaturiscono l'uno dall'altro. E gli pareva di aver scorto, poco prima, i due capi di quella catena: non appena aveva toccato uno dei due estremi, l'altro aveva vibrato."

È una catena di ferro e ruggine, eppure a volte, se qualcuno la scuote con amore, libera un suono d'oro.

La storia dell'arte tende a separare gli artisti, a collocarli in riquadri temporali, a contrapporli per epoche, scuole e movimenti. In realtà gli artisti, quelli che non si accontentano di rappresentare il clima di un'unica stagione, di fare da termometro a una sola febbriciattola, si appoggiano al tempo per scavalcarlo. Non sono del passato né del presente, ma battono sui giorni andati e attuali come un atleta che da lì spicca il suo salto verso l'alto. È un terzo tempo quello in cui si sollevano, un vuoto celeste o nuvoloso che cresce dal pieno della storia – un vuoto immobile sopra la storia che diversa e spietata si ripete. Per questo Machiavelli parlava con gli antichi come fossero fratelli, Fellini leggeva l'*Orlando Furioso* come fosse il quotidiano della mattina e la contadina ha pianto tutte le sue lacrime per l'eterno tradimento di Pietro, per questo nella mostra alla Galleria Borghese pittori morti e vivi si fronteggiano come passeggeri seduti nello scompartimento di un piccolo treno. Il treno marcia per arrivare nel regno del senso e della bellezza, anche se quel regno, quel terzo tempo sospeso, probabilmente non esiste, e ogni salto, ogni viaggio sono destinati a ricadere sulla Terra e nella Storia. Ma ricadono come pioggia benefica, che rinfresca e feconda. Ed è bello entrare nello scompartimento e trovarli tutti lì, antichi e moderni, vivi e morti, che parlano tra loro mostrandosi frammenti distinti di un sogno comune, il sogno eterno dell'armonia, e parlano anche della pena che ritmicamente li scuote. Parlano e si capiscono, tacciono e si riconoscono.

# Third Period

Marco Lodoli

In comparing old and modern, emphasis is inevitably placed on those differences that prove the supremacy of the past over the present. It's a deeply rooted habit within every human being, even the greatest and wisest, to believe that there was once a golden age, whereas today everything is degraded, leaden, and corrupt. If we read the works of Dante or Machiavelli, Foscolo or Leopardi, we realize that the past has been mourned in every age. To bear this life, we must believe that once, no matter when, there were better days, sober customs, generous and noble people for whom money and ambition were almost meaningless. In art, moreover, such nostalgia is absolutely blinding: even those who lived in Greece at the time of Pericles, or in Florence at the time of Lorenzo the Magnificent, had the certain belief that they were living during a time of decline and that all good things had existed before – always before – when people were good and enlightened. In fact, life's pain and confusion always remain the same; they shrewdly change form, transforming themselves in accordance with historical events, but they certainly never leave us nor lead us to Eldorado. We live imperfectly, so much so that we long for simple perfection, that we imagine residing in our grandparents' house, in green and distant rural areas, in the studios of dead artists…even though our grandparents suffered greatly for intense cold and bad droughts that split open the land, and the most beloved artists were driven insane by their quest for beauty.

I'm afraid time is the sign of a unique and irretrievable condition. What has been still is, and will always be, at least until men discover immortality or learn to accept life and its end with serenity.

In Chekhov's story "The Student," a boy walks in the fields at twilight; it is dark, the cold wind is blowing, and the landscape is particularly gloomy, so that "everything sank into silence." Then, "shrinking from the cold," the boy thinks that "just such a wind had blown in the days of Rurik and in the time of Ivan the Terrible and Peter the Great, and in their time there had been just the same desperate poverty and hunger, the same emptiness all around, misery, ignorance, the same darkness, the same feeling of oppression: all these had existed, did exist, and would always exist, and the lapse of another thousand years would make life no better." The boy walks and walks, arriving at a house belonging to a widow and her daughter, two plain farmers. Without even knowing why, maybe just because it's Good Friday, the student tells them the biblical story of Peter's betrayal: "I say unto thee, Peter, before the cock croweth thou wilt have denied Me thrice…" And he tells them everything else that follows: the capture of Jesus, the lashes, the apostle's woe, his immense love for Christ, and his triple cowardice, explaining, "In the Gospel it is written: 'He went out and wept bitterly.' I imagine it: the still, dark garden, and in the stillness, faintly audible, the smothered sobbing…"

At this the student sighs and sinks into thought. Still smiling, the farmer suddenly starts to sob, big and plentiful tears rolling down her cheeks, and she shields her face away from the firelight as if she were ashamed of her tears. The student then says goodnight to the widow and leaves, but he soon thinks of her again: he realizes the old lady had wept not

because he had told the story touchingly, but because what had happened to Peter had something to do with her, because she and Peter were much alike and because she was deeply interested in what had happened to Peter. Joy suddenly stirs in the student's soul, and he stops for a moment to take a breath, thinking, "The past is linked with the present by an unbroken chain of events flowing one out of another." As Chekhov explains, "it seemed to him that he had just seen both ends of that chain; that when he touched one end the other moved."

This chain may be made of iron and rust, yet, if shaken with love, it can produce the sound of gold.

The history of art tends to separate artists, placing them within temporal borders, segregating them in different periods, schools and movements. In reality, artists – those who aren't satisfied with representing the climate of just one season – rely on time to rise above it. They don't belong to the past or the present, still reacting to both like an athlete who, leaping backwards, attempts the high jump. They eventually rise towards a heavenly void that grows from the height of history – a stationary emptiness over history variously and pitilessly repeated. That's why Machiavelli spoke about the ancients as if they were his brothers, Fellini read *Orlando Furioso* as if it were the daily newspaper, and the farmer shed tears for St. Peter's act of eternal betrayal. That's why, in the Galleria Borghese exhibition, artists – both those who are dead and those who are still among us – face each other like passengers sitting together in a small train compartment. The train races towards the realm of sense and beauty, even if that realm, that pending emptiness, probably does not exist. Every leap and every journey are intended to fall upon the Earth and into History. This falling is as beneficial as rain, refreshing and fertile. It's nice to enter a compartment and see all these artists – ancient and modern, living and dead – talking and showing each other personal fragments of the common and eternal dream to achieve harmony. They are speaking about the sorrow that periodically inspires them. Understanding and acknowledging each other.

# encounters

# incontri

## Carla Accardi

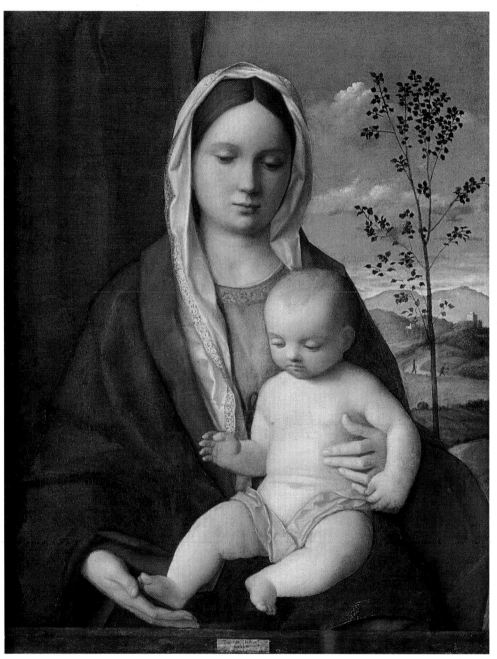

**Madonna col Bambino, 1505-1510**

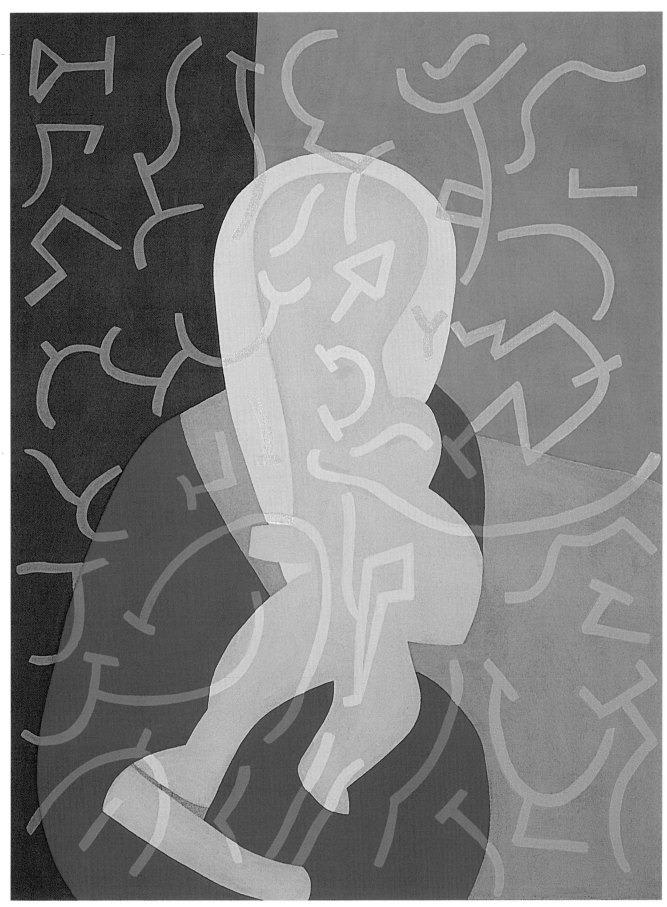

Da Giovanni Bellini, 2002

# Raffaello

## Francesco Clemente

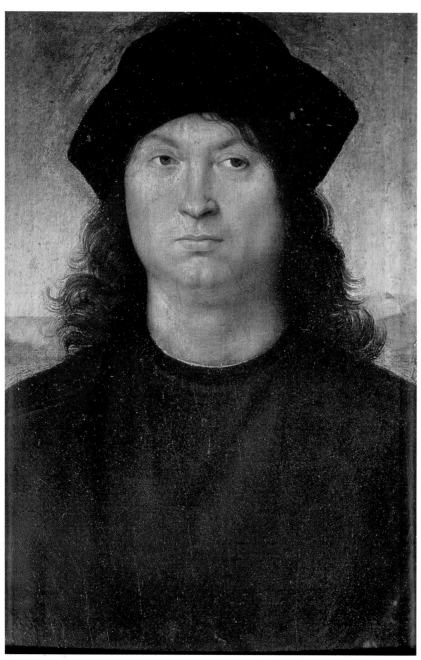

**Ritratto di gentiluomo**

52

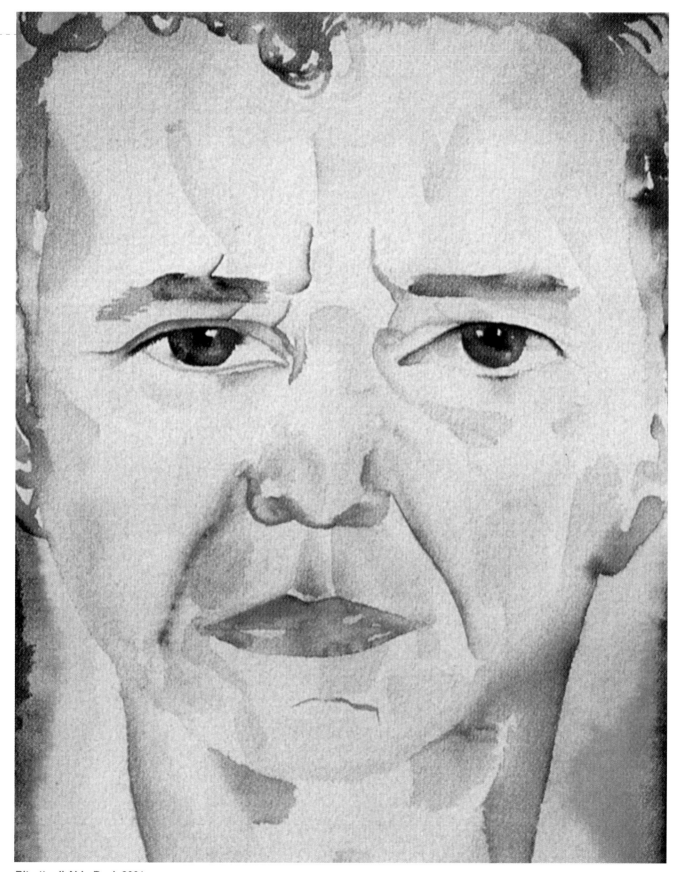

Ritratto di Aldo Busi, 2001

Enzo Cucchi

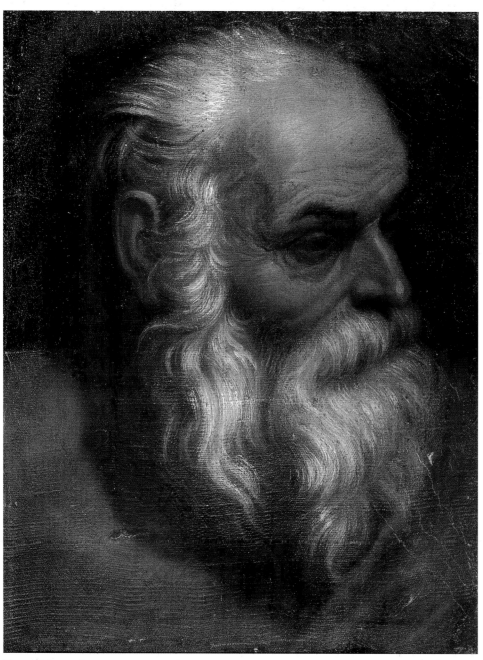

**Testa di Apostolo**

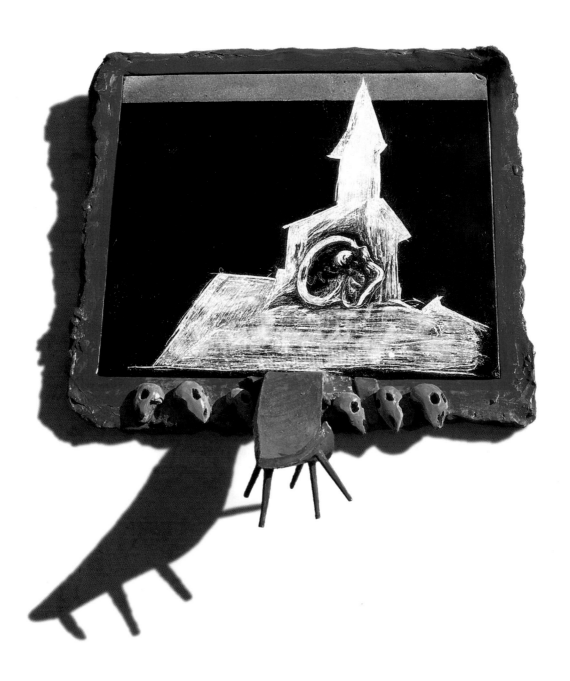

Piatta forma, 2002

# Caravaggio

## Jannis Kounellis

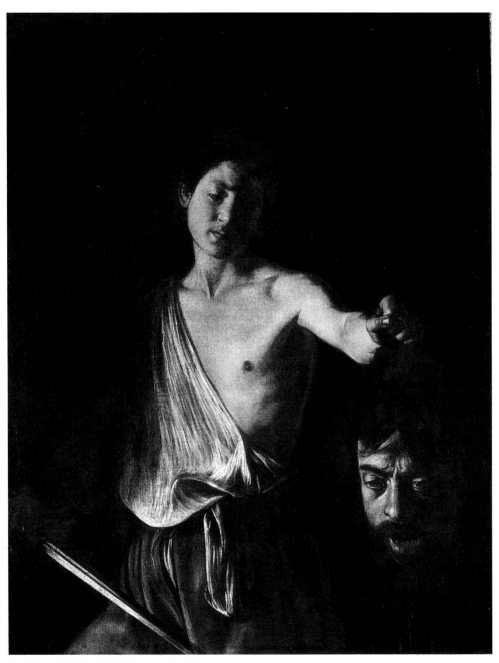

David con la testa di Golia, 1609-1610

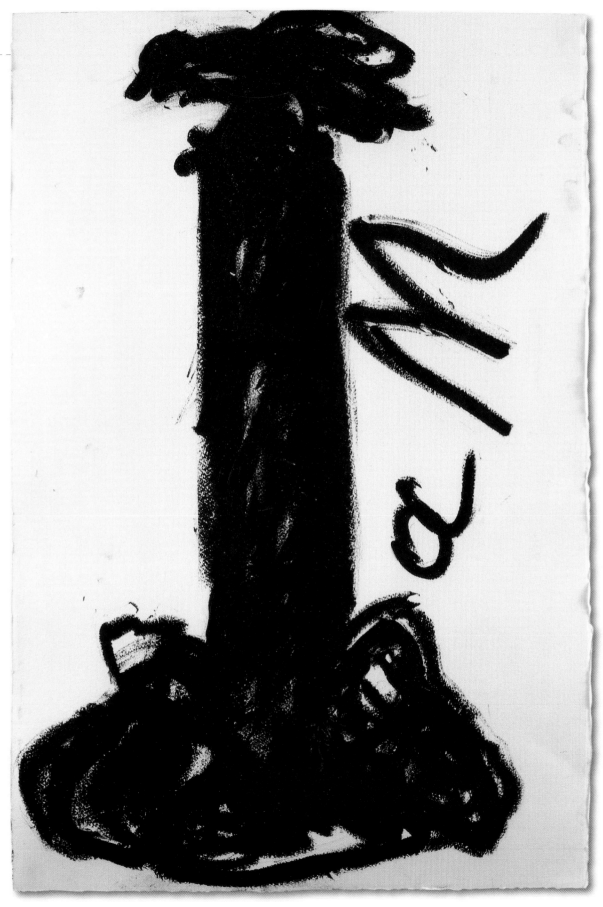

Senza titolo, 2002

## Luigi Ontani

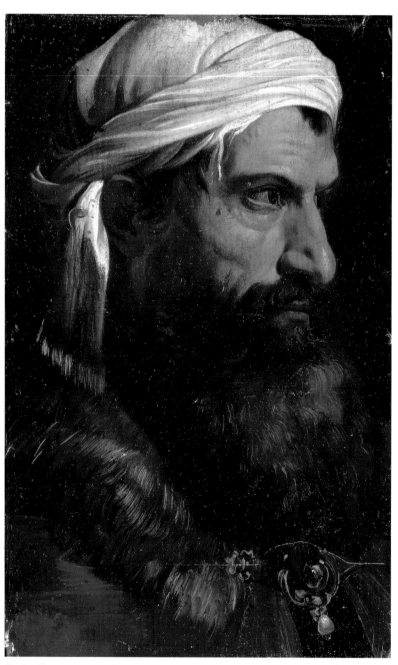

Testa di uomo con turbante

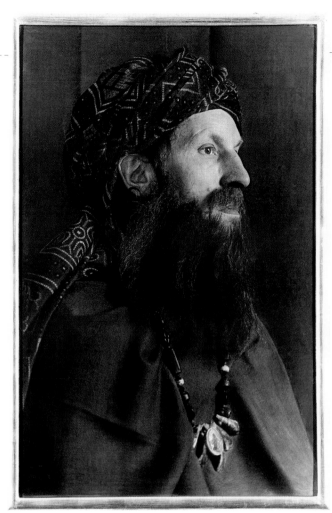

**Autoritratto OrientAleatorio après Annibale Carracci, 2002**

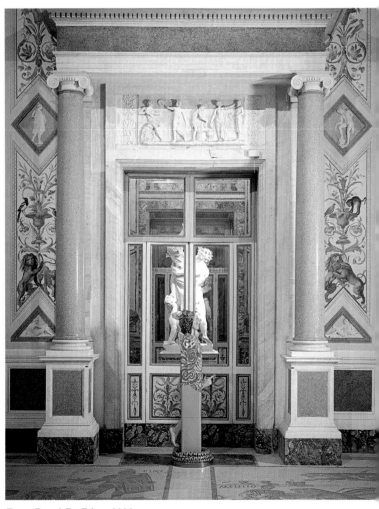

**Erma BorghEstEtica, 2002**

## Mimmo Paladino

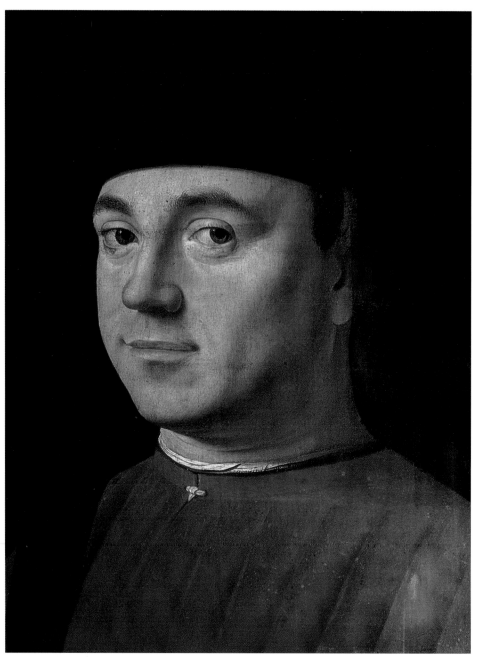

**Ritratto d'uomo, 1475**

**Après Antonello da Messina, 2002**

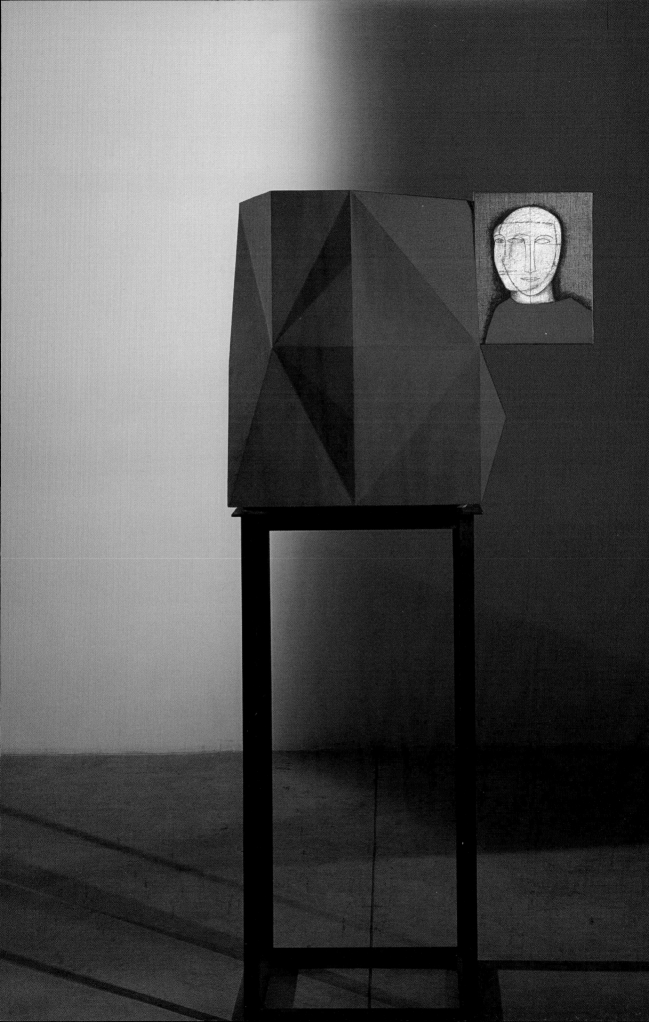

Giulio Paolini

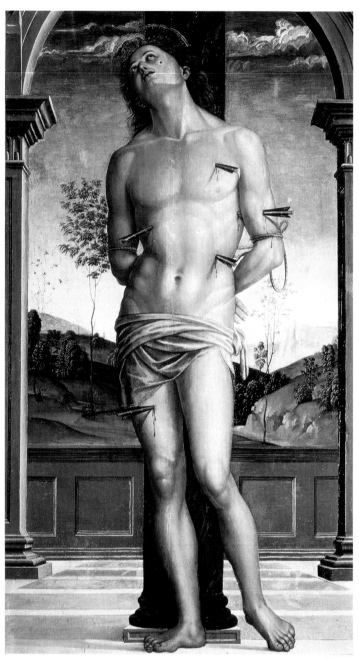

San Sebastiano

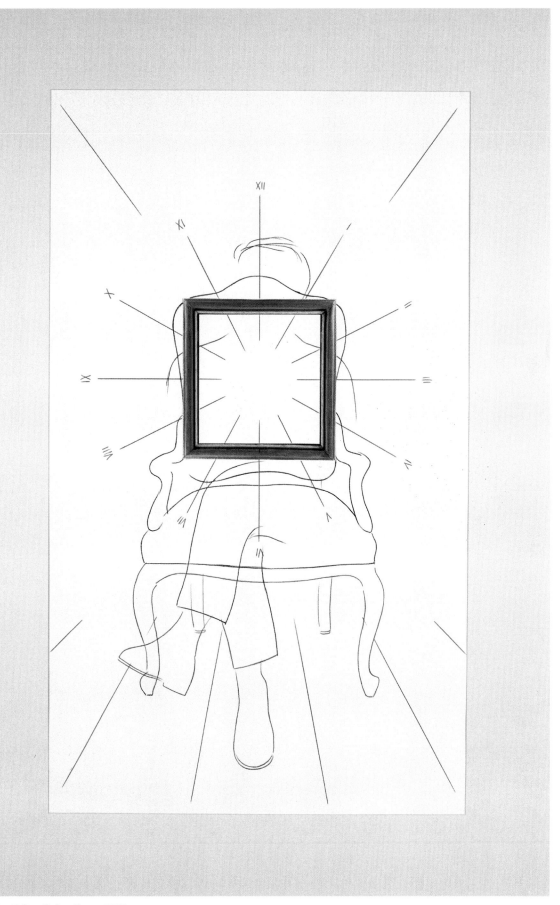

**Martirio di San Sebastiano, 2002**

# Sette stanze per una mostra

Franco Purini

L'allestimento di una mostra d'arte è una forma particolare di intervento architettonico. Esso consiste in un certo numero di elementi come pedane, pareti, quinte, transenne, coperture e aperture che individuano un sistema di spazi destinati ad accogliere le opere, per un tempo di solito relativamente breve. La particolarità che lo contraddistingue non si identifica comunque in questa sua esistenza limitata, ma nel fatto che esso è chiamato a rispondere a due esigenze contraddittorie. L'allestimento deve infatti essere presente con una sua riconoscibilità nello spazio dato, sia esso un interno o un esterno, ma nello stesso tempo non deve acquisire un rilievo visivo che lo ponga in competizione con le opere. Quella dell'allestimento è dunque una *presenza/assenza* che mette in relazione l'ambiente in cui è realizzato e le opere, ponendosi come uno strumento di mediazione tra due realtà diverse sia per genere sia, quasi sempre, per qualità. Tale mediazione, che caratterizza l'allestimento come qualcosa di intrinsecamente *transitivo*, trova nell'interpretazione della *metrica* che struttura lo spazio in cui è inserito il suo principale *luogo tematico*. Occorre poi ricordare che il carattere effimero dell'allestimento deve trovare una sua

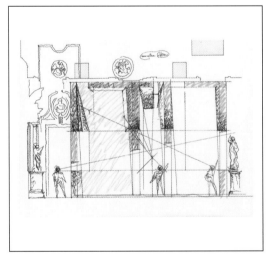
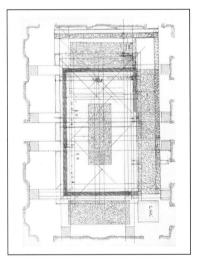

Studi preliminari / Preliminary studies

espressione sia a livello formale, dichiarando la sua *breve durata* con un linguaggio che non evochi l'*idea di permanenza,* sia a livello dei materiali con i quali è costruito. Materiali che non devono in alcun modo evocare le *temporalità lunghe* dell'architettura. Per finire bisogna aggiungere una considerazione sull'importanza determinante della luce. Essa non è qualcosa che si aggiunge all'allestimento ma è parte integrante dello stesso, contribuendo in modo sostanziale alla definizione degli spazi.

Nel disegnare l'allestimento della mostra *Incontri* si è cercato conseguentemente a quanto detto finora di ottenere tre risultati. Il primo è stato quello di assicurare alle opere soddisfacenti condizioni di visibilità, sia disponendole in spazi che potessero ospitarle in modo opportuno, vale a dire senza dar luogo a contiguità eccessive o, al contrario, a distanze superiori a quelle capaci di far nascere in esse la reciproca *necessità* di convivere per un certo periodo nello stesso ambiente, sia predisponendo un'illuminazione adeguata. Il secondo obiettivo consisteva nel far svolgere il dialogo tra opere storiche e con-

temporanee in una situazione di forte *astrazione ambientale* che fosse in grado di esaltare la loro unicità. Ciò nel contesto di modalità di osservazione che ritrovassero il senso insieme estetico, conoscitivo ed emozionale di un *isolamento strategico* delle opere stesse nello spazio, occasione di una loro lettura *individuale.* Il terzo risultato da ottenere si riconosceva nella necessità di inserire nel vasto salone d'ingresso delle Galleria Borghese un'*architettura effimera* che entrasse in un rapporto il più possibile intenso, ma anche controllato, non solo con la sua geometria ma soprattutto con il sonoro vuoto della grande volta. Per questo motivo la macchina lignea dell'allestimento si mette in relazione, attraverso una serie di collimazioni visive, con gli elementi ordinatori del grande interno, coinvolgendo le opere esposte in un colloquio serrato con le sue articolazioni architettoniche.

L'allestimento – un'*architettura in un'architettura* – è risolto con una serie di *stanze* allineate lungo un percorso. Questi vani dal disegno essenziale evocano nella semplicità archetipica dell'impianto che li organizza la spazialità primaria e rigorosa di una cella monastica. A causa delle collimazioni visive di cui si è appena parlato ciascuna di queste stanze è diversa. Così come diversa può essere in ogni stanza la sistemazione delle due opere che essa contiene. Una copertura piana si sovrappone parzialmente a ciascuna stanza, ritagliando con scorci ogni volta variabili una veduta della volta che conclude in alto l'ambiente. Il rettangolo che unifica planimetricamente l'intervento è collocato parallelamente alle pareti del salone. Ciò rafforza a livello subliminale l'idea di una continuità tematica che nel corso dei secoli lega opere diverse in una stessa narrazione.

Vista assonometrica /
Axonometric view

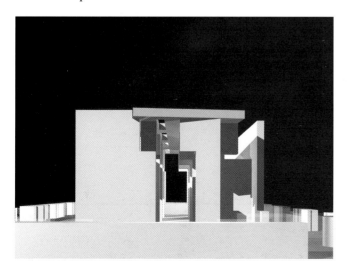

Vista esterna dell'allestimento /
External view of the installation

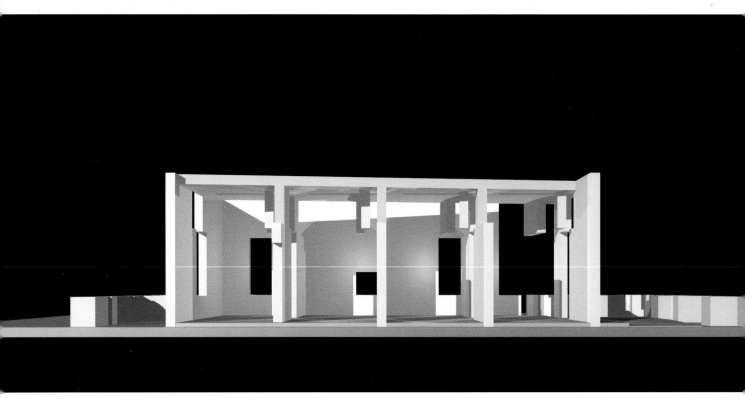

Sezione prospettica longitudinale / Longitudinal perspective section

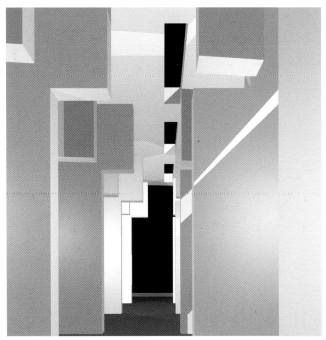 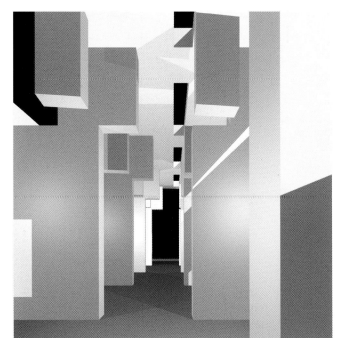

Viste interne dell'allestimento / Interior views of the installation

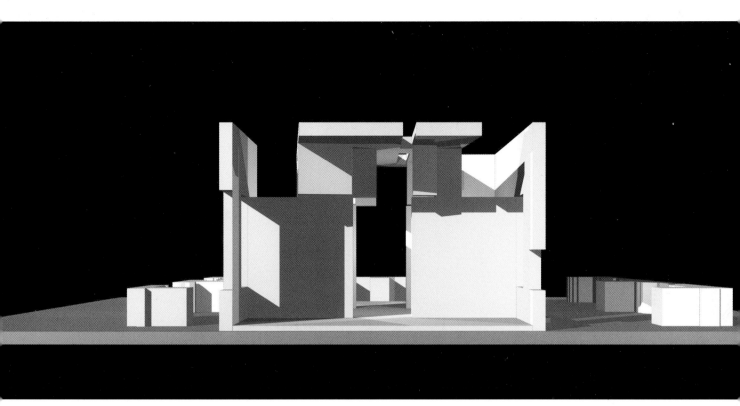

Sezione prospettica trasversale / Perspective cross-section

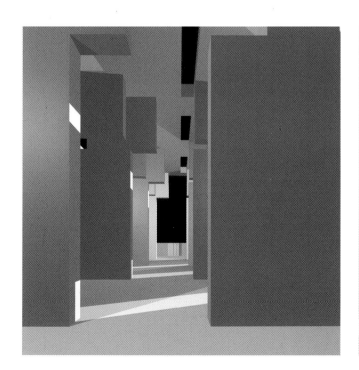
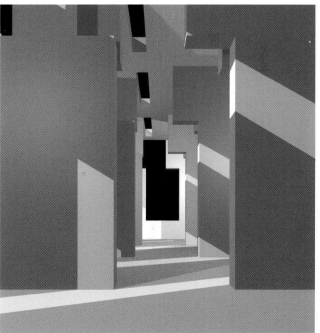

# Seven Rooms for an Art Exhibition

Franco Purini

Designing the space for an art exhibition is a particular form of architectural intervention. It consists of elements such as pedestals, walls, staging areas, barriers, ceilings, and openings defining a system where the space is used to display artworks for a limited period of time. Nevertheless, the peculiarity distinguishing this space does not lie in its limited existence, but rather in its need for reconciling two contradictory requirements. It has to be recognizable in its own right both from the inside and the outside, and at the same time it should not compete visually with the artworks. Therefore, designing an art exhibition is about a presence/absence that connects the physical space to the artwork itself. It mediates between two different realities both in genre and quality. Such mediation is intrinsically transitive and finds its topical place in the understanding of the spatial structure. The transitory nature of the project should be expressed both formally, emphasizing its temporality without evoking permanence, and physically. The materials should never evoke the sense of permanence associated with architecture. Moreover, the spatial struc-

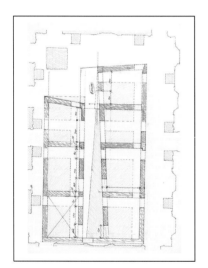 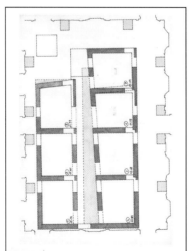 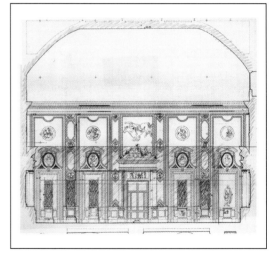

Studi preliminari / Preliminary studies

ture is also defined by lighting, which is not just an external element of the exhibition, but constitutes one of its fundamental parts.

Consequently, in designing "Incontri" we tried to achieve three results. First, we tried to give the artworks visibility, arranging them to assure not only the best placement (establishing for each the right distance from one another to simultaneously preserve contiguity and autonomy), but also the best system of lighting. The second objective was to create a dialogue between old and modern works in an abstract environment that could emphasize their uniqueness. It meant placing the works in an observational context that would support their aesthetic, cognitive, and emotional strategic isolation, while at the same time promoting individual interpretation. The final goal was to connect the ephemeral architecture both to the geometry of the space and to the volume of the vault in the immense entrance hall of Galleria Borghese. For this reason, we tried to visually

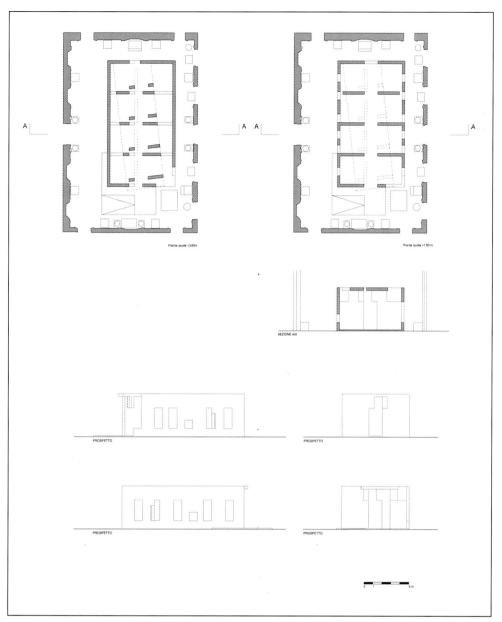

Piante e sezioni / Plans and sections

connect the wooden structure to the existing interior elements of the hall, summoning the artworks to participate in this dialogue.

This project – architecture within architecture – has resulted in a series of rooms aligned along a path. The rigorous spatiality of each room evokes in its simplicity a monastic cell. Because of the visual connection mentioned above, each room is different, as is the placement of both artworks in each room. A flat covering partially extends over each space, framing a different view of the vault from each room. The rectangle that planimetrically unifies the projects is parallel to the walls of the hall. It subliminally reinforces the idea of a thematic continuity that, over the centuries, unites different works in a single narrative.

# L'intervento di restauro sul Ritratto d'uomo di Antonello da Messina

## The Restoration of Antonello da Messina's Portrait of a Man

Elisabetta Zatti (Consorzio Capitolino, Roma)

Il *Ritratto d'uomo* di Antonello da Messina è un'opera di tempera grassa su legno di pioppo. Prima di descrivere il restauro e le motivazioni dell'intervento, è opportuno soffermarsi un momento sulla costituzione della materia lignea, degli strati pittorici e sulle modalità di creazione di un dipinto su tavola.

L'uso della tavola come supporto per la pittura risale ad epoche antichissime e la scelta del supporto era considerata, dai pittori, di primaria importanza per la riuscita di una buona creazione. Era fondamentale disporre di un legno che oltre al tipo (a seconda della reperibilità commerciale), fosse ben stagionato e ricavato, possibilmente, da un taglio particolare. Gli artisti conoscevano bene le problematiche intrinseche della materia lignea. Una materia viva che continua nei secoli a dilatare e restringere le sue fibre assecondando le variazioni termoigrometriche dell'atmosfera circostante. Una materia dunque portata a deformarsi volumetricamente nelle tre dimensioni. Per attutire i rischi di forti deformazioni dell'opera d'arte, l'ideale era quindi utilizzare come supporto tavole ricavate dalla parte del durame, dove il legno è più duro, rispetto alla zona più esterna del fusto (alburno).

Il supporto veniva poi preparato e levigato con una preparazione costituita da sottili strati di gesso e colla per ottenere una superficie idonea per la pittura.

La preparazione e il film pittorico non possiedono però il medesimo grado di elasticità del

Antonello da Messina's *Portrait of a man* is an oil tempera work on poplar panel. Before describing the restoration and its motivations, it is necessary to explain how the wooden material and pictorial layers were composed and the artistic process used to execute the painting.

The use of panel as a support goes back to antiquity, and the choice of support was considered of extreme importance to achieve satisfactory results. It was important to have a type of wood that was seasoned and came from a particular cut. Indeed, the artist knew perfectly the different qualities of different woods. With time, wood fibers shrink or expand according to thermohygrometric and atmospheric variations. Wood therefore has the capacity to deform itself in all its three dimensions. In order to mitigate the risk of serious deformations, it was preferable to use a panel obtained from the tree's heart rather than from its trunk where the wood is softer. The support would then be treated and smoothed by preparing thin layers of gypsum and glue. This preparation, as well as the pictorial layer, are not as elastic as the wood. In fact, one of the conditions that can jeopardize the integrity of the artwork is the lifting and detachment of the preparation and paint, caused by wood's movement and stress.

Understanding the construction of a panel allows a better appreciation of the complexity and delicacy of conserving a work painted

legno: è questa una delle cause che, in risposta alle sollecitazioni dei movimenti del legno, possono indurre il sollevamento e il distacco della preparazione e della pittura dal supporto, mettendo a repentaglio l'integrità dell'opera.

La comprensione della costruzione materica di un'opera su tavola, consente di valutare come sia complessa e delicata la conservazione di queste opere, dipinte su di una materia tuttora "vivente". Per quanto oggi sia vigile il controllo delle condizioni ambientali, climatiche e di tutti i fattori che possono in qualche misura interferire sulla loro conservazione, le condizioni conservative delle stesse, possono richiedere, come nel caso del dipinto di Antonello da Messina, un intervento di restauro.

La tavola in questione, dalle dimensioni di cm 32x25 secondo la ritrattistica antonelliana, ha rivelato microsollevamenti di pellicola pittorica e preparazione che percorrono, parallelamente alle fibre del legno, il volto, il copricapo e lo sfondo (*fig. 1*). È ipotizzabile che la caratteristica forma a creste dei sollevamenti sia da imputare a due fenomeni che hanno interessato successivamente il supporto: l'imbarcamento della tavola (la cui convessità si riscontra proprio in quella zona, pressoché centrale della tavola) ha causato la fessurazione della pellicola pittorica e, in seguito, la contrazione delle fibre del legno ha sollevato i margini delle fenditure.

La materia lignea, di sottile spessore, fortunatamente non ha subito lesioni strutturali a esclusione delle antiche forature prodotte dai tarli; per tale motivo il restauro dell'opera ha interessato sostanzialmente il recto della tavola.

Le fonti di archivio inerenti i precedenti restauri effettuati sul dipinto, evidenziano un intervento del 1953 dell'Istituto Centrale del Restauro, per fissare il colore e la preparazione dell'opera.

Il *Ritratto d'uomo* presentava quindi in passato le stesse problematiche conservative e i documenti fotografici confermano che il fenomeno interessava le medesime zone.

Un ulteriore documento del 1903 annota un

on a material that is still "alive." Therefore, despite a carefully monitored environment, the conditions of a work may demand restoration, as in the case of Antonello's painting. *Portrait of a Man*, whose dimensions are within Antonello's standards, has revealed microliftings in the pictorial layer and preparatory substrate, which runs parallel to the wood fibers through face, headgear, and background *(fig. 1)*. The characteristic crest shape of the lifted areas could be the result of two phenomena: first, the board's warping – whose convexity is found in the same areas of the panel – has caused fixtures in the pictorial layers; secondly, the contraction of the wood fibers has more recently caused the cracks' edges to raise.

The restoration of the work has mainly focused on the panel's surface because, despite the presence of very old woodworm holes, the wooden material did not suffer any other major structural damage. Archival sources indicate that in 1953 the Istituto Centrale per il Restauro restored the painting to fix the color, the gypsum, and the glue layer underneath it. These documents show that *Portrait of a Man* has always encountered the same preservations problems, and photographic evidence confirms that the phenomenon has involved the same areas.

Furthermore, a 1903 source noted a disinfestation procedure (L. Barolucci). Traces identified along the wood's width, emphasized by x-ray layers, indicate how the painting was attacked by woodworms. On that occasion, the painting was treated to eliminate the insects, and it is probable that the compound on the back of the painting, consisting of a mixture of gum varnish and arsenic, dates back to the same intervention. The archive further reports that "nel 1918 T. Venturini Papari ha eseguito un intervento non specificato; nel 1936 C. Matteucci ha provveduto alla pulitura e all'eliminazione di vecchie macchie." These are the only notes

fig. 1

fig. 2

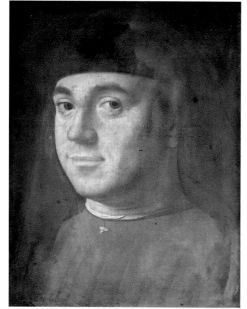

fig. 3

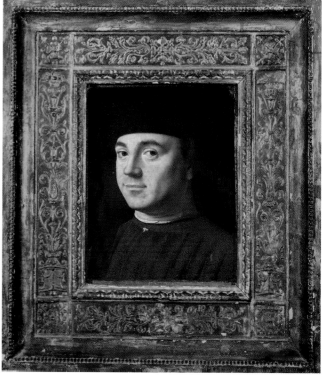

fig. 4

fig. 4a

*Fig. 1*. Ripresa fotografica in luce radente: dettaglio del volto / Photograph taken in raking light: detail of the face

*Fig. 2*. Pannello posteriore in corrispondenza della tavola: dettaglio dell'etichetta / Back of the panel: detail of the label

*Fig. 3*. Recto della tavola: particolare dell'angolo in basso a sinistra / Back of the panel: detail of bottom left corner

*Fig. 4*. Il dipinto prima del restauro / The painting before restoration

*Fig. 4a*. Fotografia della fluorescenza UV il dipinto prima del restauro / Photograph of the painting under UV fluorescence before the restoration

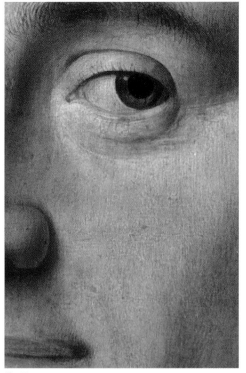

fig. 5

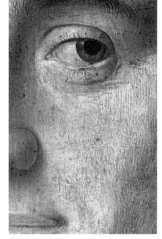

fig. 5a

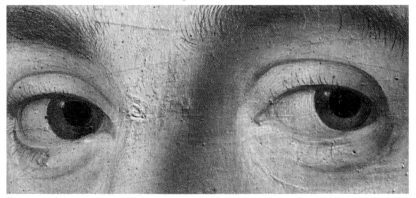

fig. 6

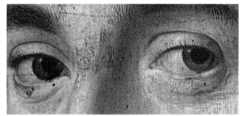

fig. 6a

fig. 7

*Fig. 5.* Dettaglio dello zigomo destro / Detail of the right cheekbone

*Fig. 5a.* Fotografia della fluorescenza UV dettaglio dello zigomo destro / Photo of UV fluorescence: detail of the right cheekbone

*Fig. 6.* Dettaglio del setto nasale / Detail of the nasal septum

*Fig. 6a.* Fotografia della fluorescenza UV dettaglio del setto nasale / Photo of the UV fluorescence: detail of the nasal septum

*Fig. 7.* Macrofotografia: dettaglio delle gocce bianche sul fondo / Macrophotography: detail of the white droplets at bottom

intervento di disinfestazione (L. Barolucci); infatti, dalle tracce individuate lungo lo spessore del legno ed evidenziate poi dalle pellicole radiografiche, si evince che il dipinto deve avere subito anticamente forti attacchi da parte di insetti xilofagi.

In quell'occasione il supporto fu trattato ampiamente per far fronte alla pericolosità dei tarli ed è probabile che il composto rilevato sul retro del dipinto (costituito secondo i risultati delle indagini scientifiche da una miscela di gommalacca e materiale a base di arsenico) risalga a questo intervento.

Riguardo alle restanti notizie storiche, l'archivio riporta: "nel 1918 T. Venturini Papari ha eseguito un intervento non specificato; nel 1936 C. Matteucci ha provveduto alla pulitura e all'eliminazione di vecchie macchie". Queste brevi annotazioni sono le uniche notizie riguardo alla storia dei restauri pregressi; ciò che avvenne su questo dipinto, prima del 1900, rimane un mistero.

Le verifiche eseguite in tempi recenti dai conservatori della Galleria hanno messo in luce il ripetersi di analoghi processi di degrado. Prima di intervenire era necessario eseguire una campagna di indagini scientifiche[1] che permettesse di approfondire la conoscenza intima dell'opera, essenziale per impostare il preliminare progetto di indirizzo metodologico dell'intervento di restauro.

Riguardo alla tecnica di esecuzione del dipinto (descritta nel capitolo dedicato alle indagini conoscitive), è da sottolineare che le indagini chimiche hanno messo in evidenza la presenza di uovo nell'esecuzione del volto, mentre la fluidità delle pennellate del copricapo, dello sfondo, del manto e di alcune rifiniture suggerirebbe la presenza di un legante oleoso, notoriamente utilizzato dall'artista.

La tavolozza cromatica è risultata essere costituita da biacca, cinabro, lacca rossa, nero di carbone, terre/ocre naturali e tracce minime di verde a base di rame.

La rimozione della cornice dorata, che racchiude

left concerning previous restorations. The painting's conservation history before 1900 is still unknown.

Recent analysis performed by the Galleria Borghese's restoration team has stressed how similar deterioration processes have occurred over time. Before any intervention, it was necessary to scientifically survey[1] the work to gather in-depth knowledge in order to set up a preliminary plan and methodology for the restoration phase.

As for the painting's technical execution (described in more detail in the chapter dedicated to the diagnostic survey), we need to emphasize how the chemical survey has shown the presence of egg residue used during the execution of the face. The brushstroke employed to paint the headgear, background, cloak, and a few other details, however, indicates the presence of an oily binding agent, which was commonly used by Antonello. The chromatic palette consisted of ceruse, cinnabar, red lac, coal black, earth/natural ochres, and minimal traces of copper-based green.

The removal of the gold frame holding the picture since 1800 revealed interesting details. In keeping with the painting's past attribution, it is possible to see that the rear panel protecting it in the frame is labeled with an inscription from a fidei commissum dated June 3, 1834, attributing the painting to Giovanni Bellini *(fig. 2)*. The panel's recto shows wooden residues of four splines that could have been glued onto it. An examination of the painted surface revealed that the line of the thin surface preparation and pictorial layer along the edges is slightly raised. *(fig. 3)*. We can determine that when Antonello da Messina prepared and painted the panel, he slightly overlapped the preparation and the color onto the four already-applied splines that, most likely, were part of the now lost original frame.

il quadro fin dal 1800, ha permesso di osservare particolari interessanti. Il pannello retrostante, che protegge il *Ritratto* nella cornice, conserva un'etichetta con iscrizione fidecommissaria del 3 giugno 1834 che attribuisce il dipinto a Giovanni Bellini, a conferma delle passate attribuzioni che furono date al dipinto *(fig. 2)*.

Il recto della tavola mostra lungo tutto il bordo perimetrale le tracce lignee di quattro listelli che in origine dovevano essere stati incollati sulla tavola; osservando la superficie dipinta, la stesura della sottile preparazione e del film pittorico termina, lungo i bordi, leggermente rialzata *(fig. 3)*. Se ne deduce che Antonello da Messina preparò e dipinse la tavola andando lievemente a sovrapporre la preparazione e il colore ai quattro listelli già applicati che, probabilmente, potevano far parte della originaria cornice, oggi perduta.

La cromia del *Ritratto d'uomo*, costituita essenzialmente dal rosso della veste, dal nero dello sfondo e del copricapo e dal rosato dell'incarnato del volto, appariva fortemente ingiallita dall'inevitabile ossidazione della vernice protettiva *(fig. 4)*. La lettura del copricapo era confusa e si perdeva nel fondo.

Con la sola luce naturale si osservavano alcuni ritocchi alterati sul volto, testimonianza di passati restauri *(figg. 5-6)*.

Una singolarità riscontrata nella coloritura del manto rosso destò subito particolare attenzione. Proprio in prossimità delle zone più in luce delle rotondità delle pieghe, ritroviamo tratti di una campitura scura tendente al grigio che, per effetto della vernice ingiallita, assumeva prima del restauro una tonalità tendente al verde *(fig. 4)*. Non poteva essere un effetto voluto dall'artista in quanto non poteva frapporsi una velatura scura nei punti di massima illuminazione.

Le indagini scientifiche e le analisi dei microprelievi, effettuati su quella materia, rivelarono che il grigio della veste rossa è il risultato di una forma di alterazione del vermiglione.

The tone of *Portrait of a Man*, consisting of the red of the robe, the black of the background and headgear, and the flesh-colored pink of the face, appeared strongly yellowed by the inevitable oxidization of the protective varnish *(fig. 4)*. The headgear's color was so dark that it had become confused with the background.

With natural light alone it was possible to observe the presence of some additional retouching on the face, evidence of past restorations *(fig. 5-6)*.

A peculiarity noticed in the tonality of the red cloak aroused immediate attention. In the vicinity of the lighter areas around the folds there was observed a dark grayish background painting that, because of the yellowed varnish, had taken on, prior to the restoration, a greenish tone *(fig. 4)*. This could not have been an intentional effect because a dark glazing in the brightest spots could not have been interposed.

Scientific surveys and the analysis of minute material samples revealed that the gray of the red robe is the result of the vermilion's alteration.

At first, it was believed that the cause of this phenomenon came from the alteration of the ceruse (a white pigment consisting of lead carbonate) mixed with red pigment. The analyses of the composition of the thin gray layer[2] did not show traces of lead, however, indicating that the blackening of the cloak could not be traced back to a transformational process in the ceruse.

The gray, appearing clear in some spots and blackish in others, is a nearly pure cinnabar glazing (vermilion) that has, over time, undergone an irreversible color change. In-depth studies on these types of alterations have been recently performed.[3] It seems that they are mainly caused by the presence of chlorine. Indeed, further analyses performed on the *Portrait* have identified chlorine in the composition of the gray. The resulting chro-

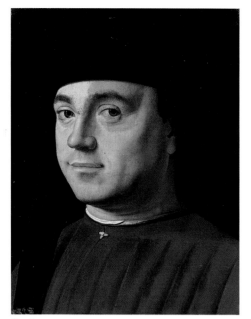

fig. 8

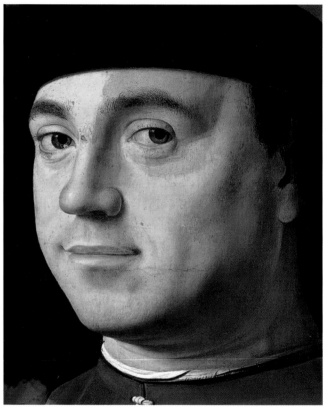

fig. 9

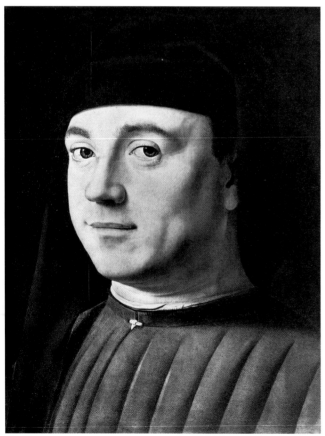

fig. 10

*Fig. 8.* Il dipinto durante il restauro: la pulitura del volto esclude la superficie dell'occhio destro / The painting during the restoration: the face cleaning did not include the surface of the right eye

*Fig. 9.* Dettaglio del volto in cui è visibile il deposito grigio non ancora rimosso in corrispondenza e in prossimità dell'occhio destro / Detail of the face where the gray deposit near the right eye – yet to be removed – is visible

*Fig. 10.* Fotografia Alinari della fine del 1800 del dipinto in cui non è riscontrabile l'alterazione grigia (macchie scure) delle velature del manto / Alinari's nineteenth-century photograph of the painting in which the gray alteration (dark spots) of the cloak's glazings is not verifiable

In un primo momento si è pensato che la causa di tale fenomeno potesse provenire dall'alterazione della biacca (un pigmento bianco a base di piombo) mescolata al pigmento rosso; ma le analisi della composizione del sottile strato grigio[2] non riportavano tracce di piombo, indicando che l'annerimento del manto non poteva essere ricondotto a processi di trasformazione della biacca.

Il grigio, in alcuni punti più chiaro in altri tendente al nero è una velatura di cinabro (vermiglione) pressoché puro che ha subito nel tempo un viraggio cromatico irreversibile. Studi approfonditi sono stati recentemente condotti[3] riguardo alla casistica di questa forma di alterazione nei dipinti su tavola di quell'epoca; sembra che la causa principale sia attribuita alla presenza di cloro; effettivamente, le analisi effettuate sull'opera hanno individuato il cloro nella composizione del grigio. La risultante cromatica sembrerebbe essere costituita da calomelano $(Hg_2Cl_2)$ di colore bianco e da metacinabro (fase metastabile del cinabro) di colore nero.

Un reperto fotografico di Alinari della fine del 1800 *(fig. 9)* testimonia che il viraggio cromatico sia avvenuto nel corso del 1900[4].

Dalle stratigrafie dei microprelievi eseguiti si individua bene come Antonello da Messina dipinse il *Ritratto* per sovrapposizione di sottili strati di colore. Sul manto, per esempio, sopra una prima stesura del rosso vermiglione mescolato con la biacca, velature di lacca definiscono le ombre delle pieghe.

Lo strato grigio in questione, che ricopre parte della campitura del vermiglione con la biacca, non è certo essere della mano dell'artista ma, di sicuro, è una velatura molto antica.

Ciò che nel corso dell'attuale intervento di restauro è emerso con chiarezza riguarda la materia pittorica del volto. Sotto almeno due strati di vernice, alle sottili velature dell'incarnato si vanno a sovrapporre numerose riprese pittoriche posteriori. Ritocchi a olio più corposi coprono alcune stuccature[5], mentre

matic range would seem to consist of white calomel $(Hg_2Cl_2)$ and black metacinnebar (metastable phase cinnabar).

Alinari's nineteenth-century photographic findings *(fig. 9)* prove that the chromatic toning occurred during the twentieth century[4].

Through the stratigraphic analysis of microscopic samples, it is easy to identify how Antonello da Messina painted the *Portrait* by superimposing thin layers of color. On the cloak, for example, over an initial spread of red vermilion mixed with ceruse, the lacquer glazing defines the shadows of the folds.

The gray layer at issue, which covers with the ceruse part of the vermilion painting of the background, certainly does not come from the hand of the artist, but from a very old glazing.

What has clearly emerged during our restoration involves the pictorial material of the surface. Several pictorial revisions overlay at least two layers of varnish and thin flesh-colored glazings. Richer oil touch-ups cover up some filled-in areas,[5] whereas a thinner crosshatching covers the material on the left side of the face, particularly near the cheekbone, along with a light patina that balances out the chromatic irregularities.

Similarly, the stratigraphy of the headgear[6] and background painting reveal the presence of restoration glazings and various layers of varnish.

The complex condition of the painting and the delicacy of the pictorial technique displayed various problems. After the re-adhesion of the detached colors[7] and the filling of the woodworm holes[8], the cleaning of such altered surface has brought a gradual and selective loss of thickness of the overlaid layers of varnish. This delicate operation was performed using a microscope, and was further controlled through the use of U.V. radiation[9].

After removing the more recent layer of varnish, the surface turned out to be highly patinated and covered with a myriad of small

una tessitura più sottile ricuce la materia della porzione sinistra del viso, particolarmente in prossimità dello zigomo e ancora una lieve patina uniforma gli scompensi cromatici.

Le stratigrafie del copricapo[6] e dello sfondo rivelavano anche per queste campiture la presenza di velature di restauro e diversi strati di vernice. La complessa condizione del dipinto e la delicatezza della tecnica pittorica hanno determinato diverse problematiche da affrontare. Dopo la riadesione dei distacchi del colore[7] e il consolidamento delle forature prodotte dai tarli[8], l'intervento di pulitura di una superficie così rimaneggiata ha contemplato l'assottigliamento graduale e selettivo degli strati di vernice sovrapposti. La conduzione dell'intervento al microscopio e il controllo con l'ausilio delle radiazioni UV ha accompagnato questa delicata operazione[9].

Rimosso lo strato della vernice più recente, ci si è trovati di fronte ad una superficie molto patinata e ricoperta da una miriade di piccole sgocciolature chiare (di natura simile all'impasto della gommalacca ritrovata sul supporto) (fig. 7). Sul manto, le velature di restauro sovrapposte a un ulteriore strato di vernice (probabilmente aggiunte per attutire l'alterazione grigia), adombravano la brillantezza del timbro cromatico della lacca e del vermiglione. In questo caso, è stato possibile rimuovere le velature invecchiate su di una materia pittorica di natura più corposa e meglio conservata[10].

L'irreversibilità dell'alterazione cromatica delle velature grigie ha determinato il mantenimento del rosso alterato che appartiene ormai alla storia del dipinto.

Sul volto, la nitidezza dell'incarnato era ancora attutita da una patina grigia che ricopriva il sottile cretto del film pittorico; la rimozione dell'annerimento e della patinatura di restauro delle zone meno integre ha consentito il recupero delle luminose sfumature dell'incarnato[11]. Riguardo alle riprese pittoriche descritte, la cautela dell'intervento di pulitura ha escluso la

clear droplets (similar to the lacquer impasto found on the base) (fig. 7). The restorative glazings on the cloak are on top of an extra layer of varnish (probably added to mitigate the gray alteration), shading the bright chromatic tone of the lac and vermilion. It was then possible to remove the aged glazings on the thicker and better conserved pictorial material.[10]

The irreversibility of the chromatic alteration of the glazings has made obligatory the preservation of the altered red, which now belongs to the history of the painting.

The sharpness of the face's flesh tone had been mitigated by a gray coat concentrated in the thin matter of the pictorial layer in less intact areas, and it was softened where possible.[11] As for the pictorial resumptions described earlier, the cautions cleaning action excluded the removal of some of the older restorations in favor of a simple lightening up. The thin dark painting on the headgear and surrounding background turned out to be the most complex area to confront; the analyses identified two non-original layers of varnish interposed by restorative glazings and a probable light layer of glue that covered the original pigment. A large lacuna on the bottom left side of the headcovering (where it overlaps the cloak) was filled with a pictorial reworking directly in contact with the support, whereas the very old intermittent holes showed glazing fill work. The initial loss of thickness of the more recent varnish has emphasized the chromatic deficiencies generated by the oxidation of the old varnish, and by the lack of homogeneity of the overlaid matter. What has emerged from the gradual removal of these layers has been a highlighting of the headgear, previously hidden by the darkened varnish[12] (fig. 8).

After finishing the cleaning, light watercolor glazings were added to balance the areas that showed a chromatic deficiency. The surface

rimozione di alcuni dei restauri più antichi, a favore di un semplice alleggerimento.

Le sottili campiture scure del copricapo e dello sfondo sono risultate le parti più complesse da affrontare; le analisi individuarono due strati di vernice non originale intramezzati da velature di restauro e un probabile strato lieve di colla che ricopriva il pigmento originale. Una vasta lacuna del copricapo sul lato inferiore a sinistra (nel punto dove si sovrappone al manto) era colmata dalla ripresa pittorica a diretto contatto con il supporto, mentre gli antichi fori di sfarfallamento mostravano stuccature velate. L'assottigliamento iniziale della vernice più recente ha evidenziato gli scompensi cromatici creati dalla ossidazione della vernice più antica e dalla disomogeneità della materia sovrammessa. Dalla graduale rimozione degli strati sono emerse le lumeggiature del copricapo, celate dall'imbrunimento delle vernici[12] (fig. 8).

Conclusa la pulitura sono state eseguite lievi velature ad acquarello per equilibrare le zone che mostravano uno scompenso cromatico. La superficie del Ritratto è poi stata protetta con una prima lieve verniciatura e le circoscritte lacune del sottile strato preparatorio sono state stuccate e risarcite con velature ad acquarello. Gli scompensi cromatici di alcuni punti del copricapo, dello sfondo e dei ritocchi mantenuti sono stati equilibrati con lievi velature eseguite con colori a vernice. Il restauro si è ultimato con l'applicazione a spruzzo della vernice di protezione[13].

Per conservare il dipinto si è intervenuti sul retro della cornice, in modo da trasformarla in un contenitore, dotato di copertura retrostante, atto a proteggere la tavola dagli eventuali sbalzi di temperatura e umidità ambientali (sempre possibili, per imprevisti tecnici, anche in ambienti climatizzati come quelli della Galleria Borghese). Ciò ha reso possibile l'esposizione del dipinto in Galleria senza l'obbligo di dover frapporre ad esso una struttura con funzione di stabilizzazione termoigrometrica.

of the *Portrait* was then protected with an initial light varnishing, and the surrounding lacunae in the thin preparatory layer were filled and restored with watercolor glazings. The chromatic deficiencies of some spots on the headgear, background and retouchings were balanced with light glazings made with colored varnishes. The restoration ended by applying a protective varnish spray.[13]

In order to conserve the painting, actions were taken at the back of the frame to transform it into a container, equipped with rear cover, to protect the panel from possible sudden changes of room temperature and humidity (always possible because of unexpected technical events, even in air-conditioned environments like that of Galleria Borghese). This last intervention made it possible to display the painting in the Galleria without interposing a structure for thermo-hygrometric stabilization.

1. Le indagini scientifiche svolte: esecuzione allo stereo-microscopio di n. 8 microcampionature della materia pittorica e n. 2 microprelievi del legno e del supporto; analisi mediante spettrofotometria (FT-IR) degli strati pittorici e degli strati preparatori; sezioni stratigrafiche mediante inglobamento in resina e successiva lucidatura e loro osservazione al microscopio ottico in luce visibile e in fluorescenza U.V. e produzione delle relative immagini; saggi microchimici di alcuni campioni per confermare la presenza di alcuni elementi caratteristici per l'identificazione dei pigmenti e dei materiali organici presenti negli strati pittorici e preparatori; studio al microscopio elettronico a scansione (SEM) con relative analisi mediante spettrometria X (EDS); analisi mediante GC-MS (Gas Chromatography – Mass Spettrometry) per la caratterizzazione dei leganti pittorici e vernici superficiali.

2. Le analisi condotte in fluorescenza X (SEM – EDS) hanno rilevato che il Pb non è presente nello strato pittorico rosso. In corrispondenza del sottile strato nerastro sono stati rilevati gli elementi Hg e S, Al, Ca, K, Cl.

3. Marika Spring, Rachel Grout, *The Blackening of Vermilion; a Study of the Process through the Detailed Analysis of Paint sSamples*, in National Gallery Technical Bulletin, n. 23/2002.

3a – R.L. Feller, *Studies on the Darkening of Vermilion by Light*, in "Report and Studies in the History of art", 1967, National Gallery of Art, Washington DC, pp. 99-111.

3b – Rachel Grout, Aviva Burnstock, *A Study of Blackening of Vermilion*, in "Zeitschrift für Kunsttechnologie und Knservierung", Jahrgang 14/2000, Heft 1, pp. 15-22.

3c – R.J. Gettens, R.L. Feller, W.T. Chase, *Vermilion and Cinnabar*, in *Artists' Pigments: a Handbook of their History and Characteristics*, Vol. 2, ed. A. Roy, 1993, pp. 159-182.

3d – I.K. McCormack, *The Darkening of Cinnabar in Sunlight*, in *Mineralium Deposita* (2000), 35, pp. 796-798.

4. Anche se la stampa è in bianco e nero è evidente l'assenza dell'alterazione cromatica del manto. È anche possibile, ma si può escludere, che a quell'epoca il manto fosse stato pesantemente ridipinto per nascondere le macchie scure dell'alterazione.

5. Le lacune del volto interessano: parte dell'iride dell'occhio sinistro, due porzioni laterali del setto nasale e una porzione dell'arcata oculare (in basso) in prossimità dell'occhio destro, corrispondenti alle stuccature di antiche forature prodotte dai tarli.

6. Una delle stratigrafie è stata effettuata dopo la prima fase di assottigliamento della vernice di protezione.

7. Il consolidamento della pellicola pittorica e dello strato preparatorio è stato eseguito con applicazioni di colla animale, precisamente con la cosiddetta "colletta" (ricetta costituita essenzialmente da colla cervione, melassa, trementina veneta e fenolo) diluita al 25% in acqua con velina inglese (gr. 9) interposta, per consentire la riadesione delle scaglie con l'aiuto della spatola calda.

8. Il consolidamento del supporto è stato eseguito solo in corrispondenza delle lacune e delle antiche forature

1. Scientific surveys carried out: execution of stereomicroscopic no. 8 microsampling of the pictorial matter and no. 2 sample microcollection of the wood and support; analysis through spectrophotometry (FT-IR) of the pictorial layers and preparatory layers; stratigraphic sections through laminating resin incorporation with consequent polishing, their examination under the optical microscope in visible light and in U.V. fluorescence and production of the relevant images; microchemical tests of samples to confirm the presence of some characteristic elements for the identification of pigments and organic materials included in the pictorial and preparatory layers; scanning electron microscope (SEM) with relevant analyses through x-ray spectrometry (EDS); analysis through GC-MS (Gas Chromatography – Mass Spectrometry) for the characterization of the pictorial binding agents and superficial varnishes

2. The analyses carried out in fluorescence x-ray (SEM – EDS) determined that Pb is not included in the red pictorial layer. Near the thin blackish layer, the following elements were detected: Hg and S, Al, Ca, K, Cl

3. Marika Spring and Rachel Grout: "The Blackening of Vermilion; A Study of the Process through the Detailed Analysis of Paint Samples," *National Gallery of Art Technical Bulletin*, no. 23/2002.

3a – R. L. Feller, "Studies on the Darkening of Vermilion by Light," *Report and Studies in the History of Art*, 1967, National Gallery of Art, Washington D.C., pp. 99-111.

3b – Rachel Grout and Aviva Burnstock, "A Study of Blackening of Vermilion," *Zeitschrift für Kunsttechnologie und Knservierung*, Jahrgang 14/2000, Heft 1, pp. 15-22.

3c – R.J. Gettens, R.L. Feller and W.T. Chase, "Vermilion and Cinnabar," *Artists' Pigments: A Handbook of their History and Characteristics*, Vol. 2, ed. A. Roy, 1993, pp. 159-182.

3d – I.K. McCormack, "The Darkening of Cinnabar in Sunlight," *Mineralium Deposita*, 2000, 35, pp. 796-798.

4. Although the photograph is black and white, the absence of the cloak's chromatic alteration is clear. It is also possible – but quite unlikely at that time – that the cloak was heavily repainted to hide the dark spots resulting from the alteration.

5. The lacunae on the face refer to: part of the left eye iris, two lateral portions of the nasal septum and a portion of the ocular arch (below) near the right eye, corresponding to the filling of old holes caused by woodworms.

6. One of the stratigraphic analyses was carried out after the first thinning stage of the protective varnish.

7. The solidification of the pictorial film and preparatory layer was achieved with animal glue, the so-called "colletta" (a formula basically consisting of animal glue, molasses, Venetian turpentine and phenol) 25% thinned out in water with English tissue (gr. 9) and interposed to effect the re-adherence of the flakes with the use of a warm putty knife.

8. The solidification of the support and preparatory

prodotte dai tarli con iniezioni di "colletta" diluita al 25% in acqua.

9. Su tutta la superficie dipinta è stato effettuato un primo assottigliamento della resina naturale con l'applicazione di una miscela di alcol isopropilico e white spirit nelle proporzioni 1:1, 2:1, 3:1 (a seconda delle zone).

Per il manto rosso, le miscele descritte sono state utilizzate (la cui concentrazione è variata a seconda delle zone della stessa superficie) in emulsione cerosa ("pappina") applicata per un tempo di contatto variabile da 1 a 2 min. circa; sucessiva rimozione a secco seguito da risciacquo con white spirit.

Sulle campiture del fondo si è utilizzato l'alcol isopropilico supportato in metilcellulosa per un tempo di contatto di 1 min.; rimozione a secco seguito da risciacquo con essenza di petrolio.

Sul viso l'alcol isopropilico supportato da metilcellulosa è stato applicato e immediatamente rimosso su velina inglese (gr. 9) anziché a diretto contatto con la superficie, per consentirne la rimozione immediata e diminuirne ancora il "potere bagnante" del gel; rimozione dei residui con essenza di petrolio a tamponcino sempre su velina inglese.

Le sgocciolature bianche, cosparse per l'intera superficie, sono state rimosse meccanicamente con il bisturi.

10. La rimozione delle velature di restauro sono state eseguite con una seconda applicazione di emulsione cerosa con la miscela di alcol isopropilico ed essenza di petrolio nelle proporzioni sopradescritte.

11. Sul viso è stata effettuata un'ulteriore pulitura per rimuovere la vernice di restauro con Resin Soap ABA - TEA appositamente preparata con PH 7,5; applicata a tamponcino e immediatamente rimossa; il risciacquo della superficie è stato effettuato prima con bile bovina in CMC (0,2%) e poi con tamponcino inumidito con acqua deionizzata. Una seguente applicazione di un'emulsione grassa ha permesso la rimozione dei depositi descritti. (L'emulsione grassa utilizzata era costituita da: 2 gr. BRIj 35; 10 ml di acqua deionizzata; 2 ml tween 20 al 2%; 0.5 ml TEA ed alcune gocce di essenza di petrolio).

Alcuni dei ritocchi ad olio, delle sole parti stuccate, sono stati alleggeriti con diluente nitro con alcune gocce di DMF ed etile acetato a tamponcino.

12. Sulle campiture scure la rimozione delle vernici ossidate sono state eseguite con l'applicazione del resin soap ABA – TEA preparata con un PH 7.5; a seguito dell'immediata asportazione, il lavaggio è stato eseguito con bile bovina in CMC (0.2%) e poi tamponcino inumidito da acqua deionizzata.

13. La reintegrazione pittorica e stata eseguita con colori ad acquarello della Windsor & Newton. Le velature necessarie a vernice sono state eseguite con i colori della Maimeri.

La verniciatura intermedia e finale è stata eseguita con la vernice Retoucher della Lefranc & Bourgeois.

layer was carried out, only near the lacunae and old woodworm holes, using injections of "colletta" diluted 25% in water.

9. Upon the whole painted surface, an initial thinning of the natural resin was carried out by applying a mixture of isopropyl alcohol and white spirit with a ratio of 1:1, 2:1 and 3:1 (according to the areas).

As for the red coat, the mixtures described earlier (where the concentration changed according to the areas of the same surface) were used in ceruse emulsion ("jelly") applied for a variable period of time, from about 1 to 2 minutes; subsequent dry-cleaning removal was followed by rinsing with white spirit.

Isopropyl alcohol suspended in methylcellulose for a period of a 1-minute contact time was used on the painting of the background; dry-removal was followed by rinsing with petroleum essence.

Isopropyl alcohol suspended in methylcellulose was applied on the face and immediately removed with English tissue (gr.9) instead of a direct contact with the surface, to allow its quick removal and further reduce the gel's "wetting power"; residues were removed with swabbed petroleum essence again on the English tissue. The white speckling on the whole surface was removed mechanically with a scalpel.

10. The removal of the restoration glazings was carried out with a second application of ceruse emulsion with an isopropyl alcohol mixture and petroleum essence, in the proportions described above.

11. Resin Soap ABA – TEA - specially prepared with PH 7.5 - was used to carry out further cleaning in order to remove the restoration varnish from the face. It was applied with a stopper and immediately removed; rinsing of the surface was carried out with ox bile in CMC (0.2%) and then swab-moistened with deionized water. A subsequent application of a grease emulsion allowed the removal of the deposits described. (The oil emulsion used consisted of: 2gr.BRIj 35; 10ml of deionized water; 2ml Tween 20 at 2%; 0.5ml TEA and a few drops of petroleum essence).

Some of the oil touch-ups (only the filled-in parts) were lightened with Nitro Diluent with a few drops of DMF and swabbed ethyl acetate.

12. On the background, the removal of the oxidized varnishes was carried out with the application of resin soap ABA – TEA prepared with a PH 7.5; following the immediate removal, the washing was carried out with ox bile in CMC (0.2%) and then swab-moistened with deionized water.

13. The pictorial restoration was executed using Windsor & Newton watercolors. The glazings for varnishing were executed with Maimeri colors.

The intermediate and final varnishing was carried out with Lefranc & Bourgeois Retoucher varnish.

# appendix

# apparati

# Carla Accardi

Palermo, 1924. Vive e lavora a Roma.
Dopo aver conseguito la maturità arti-
stica e seguito i corsi all'Accademia di
Belle Arti di Palermo e di Firenze, nel
1946 Carla Accardi si trasferisce a
Roma. Nel 1949 sposa il pittore
Antonio Sanfilippo insieme al quale,
negli studi di via Margutta, conosce
Consagra e Turcato con i quali stabili-
sce rapporti di amicizia e di lavoro.
Dalla frequentazione degli artisti
Attardi, Dorazio, Guerrini, Maugeri,
Perilli e dalla comune ricerca impron-
tata sull'arte astratta nasce, nel 1947,
Forma 1, un manifesto formulato sulle
basi di un'ideologia comune che
intendeva affermare l'urgenza della
pittura astratta nell'epoca contempo-
ranea. Se fino al 1952 la ricerca arti-
stica di Carla Accardi si muove sulla
linea della pittura costruttivo-concreti-
sta, dal 1954 l'artista sposta la sua
attenzione sul segno, approfondendo-
ne uno studio che la porterà alla rea-
lizzazione di composizioni vicine
all'arte informale, per cui sarà invitata
da Michel Tapié a numerose collettive
per un dialogo con i maggiori artisti di
quella corrente. A partire dagli anni
Sessanta Accardi recupera il segno-
colore, accentuando il valore cromati-
co nella bicromia. La trasparenza del
sicofoil, materiale plastico che userà
in seguito come supporto, sottolinee-
rà ancor più la potenzialità dell'acco-
stamento in funzione della luminosità.
Nel 1964 è presente con una sala per-
sonale alla Biennale di Venezia. Sarà
invitata in seguito alla Biennale di
Venezia del 1976, del 1978, e a quel-
la del 1988, mentre nel 1977 ne ha
fatto parte come consigliere della
Commissione. A partire dagli anni
Ottanta, e ancora oggi, Accardi è
impegnata in una ricerca che vede il
colore intensificarsi e ricoprire superfi-
ci di tela grezza, in funzione di com-
posizioni di segni tracciati attraverso
stesure ricche e corpose, forti, ognu-
na, della propria differente energia.

*Costantino D'Orazio:* Secondo lei è possibile mettere a confronto un'opera d'arte contemporanea e un'opera d'arte antica?
*Carla Accardi:* Il confronto con l'arte di altri tempi per me è sempre sostenibile, perché l'astrazione, che è nata in modo consapevole soltanto nel Novecento, è un termine di confronto per tutte le culture, che hanno da sempre rappresentato la figura umana, stilizzata o realistica. Il mio lavoro, che è completamente all'opposto, guarda a tutte queste immagini nel medesimo modo e da tutte si distingue.

*CDO:* Come ha affrontate il lavoro per la mostra?
*CA:* Per la mostra ho realizzato un lavoro in cui ho analizzato il colore nella figura di Giovanni Bellini attraverso i miei segni. Ho superato i limiti del corpo e dello spazio, che l'artista aveva rispettato, per rappresentare limiti nuovi, quelli del colore. Non avendo alcun interesse a imitare la figura di partenza, ho voluto tracciare una forma attraverso i miei segni, lasciando a chi guarda la possibilità di trovarvi un senso.

*CDO:* Come ha scelto quali dovevano essere i colori?
*CA:* Ho trasferito i colori, cosi' delicati eppure precisi, di Bellini, nel nostro tempo. Io non ho mai utilizzato l'olio, ma ho sempre dipinto con l'acrilico, che è un materiale molto più definito e geometrico. Ho sintetizzato cosi' i colori in aree irregolari nel rispetto dei toni del dipinto antico e nel rispetto del mio lavoro, che accosta sempre i colori due a due.

*CDO:* Per questo ha fatto della Madonna e di Gesù Bambino una forma sola...
*CA:* ...per me il punto centrale del quadro è il rapporto materno tra madre e bambino che Bellini sottolinea attraverso la presenza della medesima tonalità di rosa nei loro corpi. Per questo io ho scelto il punto di colore che preferivo e l'ho disteso senza sfumature.

*CDO:* Cosa rappresenta nel suo lavoro il passato, l'arte antica? Costituisce un punto di riferimento?
*CA:* Da giovane ho studiato storia dell'arte anche da autodidatta, perché quella che insegnavano alla scuola media o al liceo era scarsa rispetto a quella che io volevo conoscere: allora fin da quando avevo tredici anni ho approfondito da sola le letture a proposito degli Egiziani, del Rinascimento, Raffaello e Michelangelo. A quell'età ho cominciato a realizzare dei disegni a penna, dal vero: se mi trovavo in campagna disegnavo gli alberi, le case e poi mi divertiva disegnare piccoli ritratti dei miei amici, di dimensioni minime, con un pennellino e l'inchiostro a china, molto somiglianti. In quel tempo ho conosciuto il lavoro di artisti famosi come Matisse o Picasso e ho scoperto che forse la pittura poteva diventare la mia professione. Sono andata allora a Firenze per frequentare l'Accademia, ma dopo due mesi mi sono accorta che era troppo antiquata, pur essendo lì insegnante il grande Morandi.

*CDO:* E si è trasferita a Roma...
*CA:* Libera, sola. A Roma ho incontrato Sanfilippo, allora studente, e ho frequentato lo studio di Pietro Consagra, dove ho conosciuto Turcato. Abbiamo fondato un giornale e pubblicato il manifesto *Forma 1,* dando inizio così all'avventura dell'astrazione.
Ho dipinto il mio primo quadro astratto un giorno in campagna, decidendo di rappresentare con l'astrazione il giardino di Palazzo Doria Pamphili. In quel momento ho provato un grande dolore: stavo abbandonando per sempre la figura.

*CDO:* Quanto deve alla pittura antica nell'elaborazione delle sue scelte pittoriche?
*CA:* Nei giorni in cui mi trovavo a Firenze per l'Accademia ho avuto occasione di vedere dal vero gli affreschi del Beato Angelico. Credo che il mio uso del colore derivi proprio da lui. La purezza dei toni e il modo in cui è steso mi hanno molto colpito ed erano a me ben presenti quando cominciavo a dipingere astratto. Nutrivo però il grande desiderio di essere contemporanea, un'artista del presente, e per questo ho cancellato tutti i possibili collegamenti con il passato in modo sistematico e programmato. Ho evitato addirittura di dipingere su cavalletto, preferendo stare a terra, di usare i colori a olio, optando per l'acrilico, ho scelto di dipingere soltanto in bianco e nero, rovesciando la combinazione solita e elaborando segni bianchi su sfondo nero, come nessuno prima aveva mai fatto.

*Costantino D'Orazio:* In your opinion, is it possible to compare a contemporary work of art with the work of an old master?

*Carla Accardi:* For me, the comparison with art of other periods is always valid because abstraction, which was born consciously only in the 20^th century, is a term of comparison for all cultures that represent the human form in a stylized or realistic manner. My work, which is completely the opposite, looks at all these images in the same way and considers them all.

*CDO:* How did you approach the work for the exhibition?

*CA:* For the exhibition I've realized a work in which I've analyzed the color in Giovanni Bellini's figure using my own vocabulary. I've exceeded the limits of the body and space that the artist had observed, to represent new limits through color. Not having any interest in imitating the original figure, I wanted to trace a form using my own signifiers, leaving the work open to the viewer's sensibility.

*CDO:* How did you figure out which colors had to be used?

*CA:* I've transferred Bellini's colors – so delicate and yet painstaking – to our period. I've never used oil but have always painted with acrylic, which is a sharper and more geometrical material. So I've synthesized the colors in irregular areas with respect to the old painting's tonalities and my own work, which always places colors next to each other two by two.

*CDO:* That's why you made the Madonna and Jesus a single form...

*CA:* ... to me, the main point of the picture is the maternal relationship between the mother and the baby, which Bellini emphasizes through the presence of the same shade of pink in their bodies. That's why I made a point of choosing my preferred color, spreading it without any shading.

*CDO:* What in your work represents the past? Is there a reference point?

*CA:* When I was young I studied art history, also teaching myself because the art they taught at secondary school and high school was insufficient compared with the art I wanted to know about: so when I was thirteen I read a lot, on my own, about the Egyptians, the Renaissance, Raphael and Michelangelo. At that age I started to do drawings in pen, from life: when I would go to the countryside I would draw trees, houses, and then I would amuse myself drawing little portraits of my friends, small ones, with a little brush and ink, each one very similar. At that time I got to know the work of famous artists such as Matisse or Picasso, and I found out that maybe painting could become my profession. So I went to Florence to attend the Academy, but after two months I realized that it was too archaic, even if the great Morandi had taught there.

*CDO:* And you moved to Rome...

*CA:* Free, alone. In Rome I met Sanfilippo, then a student, and I frequented Pietro Consagra's studio where I met Turcato. We founded a periodical and published the manifesto "Forma 1," so that's how the abstraction adventure started.

I painted my first abstract picture one day when I was in the countryside, deciding to represent the Palazzo Doria Pamphili garden in an abstraction. In that moment I felt great regret: I was giving up the figure forever.

*CDO:* How much do you owe to old painting in the rendering of your pictorial choices?

*CA:* When I was at the Academy in Florence I had the chance to see Beato Angelico's actual frescos. I think that the way I use colors comes right from him. The purity of the hues and the way they are applied have affected me very much, and this was very present for me when I started painting abstractions. I wanted to become a contemporary artist, an artist of the present, and that's why I wiped out all possible connections with the past in a systematic and planned manner. I even avoided painting on an easel, preferring the floor. I didn't use oils, but rather acrylic; I chose to paint in black and white only, reversing the usual combination and manipulating white marks on a black background, in a way that no one had ever done before.

Palermo, 1924. Lives and works in Rome.

After graduating from art school and attending courses at the Accademia di Belle Arti of Palermo and Florence, in 1946 Carla Accardi moved to Rome. In 1949 she married painter Antonio Sanfilippo. In the via Margutta studio, she and Sanfilippo established personal and professional relationships with Consagra and Turcato. Through encounters with numerous artists such as Attardi, Dorazio, Guerrini, Maugeri, Perilli – and their common pursuit of abstract art – the "Forma 1" manifesto of 1947 was born. It expressed their mutual ideology, and asserted the urgency of abstract painting in the modern era. Until 1954 Carla Accardi's artistic pursuits moved towards constructivist-concrete painting. Since 1954 the artist has focused on the symbol, which she has profoundly investigated, achieving compositional effects close to Art Informel. As a result, she was invited by Michel Tapié to participate in numerous group exhibitions with the most important artists of that movement. Beginning in the 1960s, Accardi returned to color-symbolism, emphasizing the chromatic range of two-colored surfaces. During this time she began using a transparent plastic material called sicofoil, which emphasized the luminous potential of these combinations. In 1964 she exhibited her works in a solo room at the Venice Biennial. She was later invited to participate in the 1976, 1978 and 1988 Venice Biennial exhibitions, and in 1977 she served on the advisory committee. Since the 1980s, Accardi has been engaged the pursuit of the intensification of colors on raw canvas, creating symbolic compositions characterized by rich, bold brush-strokes, each fortified by its own unique energy.

# Francesco Clemente

Napoli, 1952. Vive e lavora a New York.

Clemente trascorre la sua infanzia a Napoli, dove consegue la maturità classica e si appassiona alla pittura del Seicento e ai dipinti di Luca Giordano e Solimena. Giovanissimo scrive poesie, che pubblica già nel 1964 e dipinge da autodidatta. Nel 1970 si trasferisce a Roma dove incontra tra gli altri Cy Twombly e Alighiero Boetti, che influenzano i suoi esordi artistici. Alla sua prima mostra personale (Galleria Valle Giulia, 1971) espone opere fotografiche di stile concettuale. Negli anni Settanta si recherà più volte in India, dalla cui tradizione iconografica sarà fortemente influenzato il suo vocabolario visivo. Nel 1979 Clemente espone alla galleria Paul Maenz di Colonia insieme agli altri protagonisti della Transavanguardia (Sandro Chia, Enzo Cucchi, Nicola De Maria, Mimmo Paladino) e mostra il suo personale eclettismo che gli permette di far uso di varie tecniche pittoriche: l'acquerello, il pastello, l'olio su tela, il mosaico, la miniatura e l'affresco. Le sue immagini traggono spunto dall'arte occidentale e orientale, ma anche dalla cultura popolare del cinema e della televisione.

Nel 1981 l'artista si trasferisce a New York: l'America e l'Europa gli dedicano importanti mostre personali. Sue esposizioni sono organizzate dalla Nationalgalerie di Berlino (1984), dall'Art Institute di Chicago (1987), dal Kunstmuseum di Basilea (1987 e 1991). Nel 1998 espone alla DIA Foundation di New York e al Metropolitan Museum di New York, mentre l'anno successivo Clemente è il più giovane artista del mondo a realizzare una mostra retrospettiva presso il Guggenheim di New York e Bilbao. Le sue partecipazioni alla Biennale di Venezia risalgono al 1980, al 1988, al 1993 e al 1997.

Naples, 1952. Lives and works in New York.

Clemente spent his childhood in Naples, where he graduated from high school and became enamoured of 17ᵗʰ-century painting, as well as the works of Luca Giordano, Solimena and Andrea Vaccaio. He wrote poems that were published as early as 1964, and began to teach himself to paint. In 1970 he moved to Rome where he met Cy Twombly and Alighiero Boetti, who profoundly influenced his artistic development. At his first solo exhibition (Galleria Valle Giulia, 1971) he exhibited conceptual photographic works. During the 1960s his visual language was deeply influenced by the iconographic traditions of India, where he often traveled. In 1979 he joined Sandro Chia, Enzo Cucchi, Nicola De Maria, and Mimmo Paladino in the Transavanguardia movement's exhibition at the Paul Maenz Gallery in Cologne. On that occasion he demonstrated his personal eclecticism in using a variety of pictorial techniques, including watercolor, pastel, oil on canvas, mosaic, miniature and fresco. His imagery was drawn from both Eastern and Western art, as well as from the popular culture of cinema and television. In 1981 the artist moved to New York. Thereafter important solo exhibitions were dedicated to his work in Europe and in the United States: Berlin Nationalgalerie (1984), the Art Institute of Chicago (1987), and the Basel Kunstmuseum (1987 and 1991). In 1998 he exhibited his work at the Dia Foundation and the Metropolitan Museum of New York. The following year, Clemente became the world's youngest artist to receive a personal retrospective at the Guggenheim Museum in New York and Bilbao. He first participated in the Venice Biennale in 1980, and again in 1988, 1993, and 1997.

# Enzo Cucchi

Morro d'Alba, Ancona, 1949. Vive e lavora tra Roma e Ancona.
Considerato l'artista più visionario tra i cinque esponenti della Transavanguardia, Enzo Cucchi diviene, a partire dagli anni Ottanta, artista di fama internazionale. Partecipa alla Biennale di Venezia del 1980, 1986, 1988, 1993 e 1997. Nel 1982 è invitato a Documenta 7 e nel 1992 e nel 1999 alla Quadriennale d'Arte di Roma.
La pittura come mezzo di aggregazione di più forme, di più concetti e di più materiali diviene espressione gestuale invasiva trasformando la tela in ricettacolo di immagini e pensieri di un discorso frastagliato in mille sospensioni. La riflessione di fronte all'opera di Cucchi si impone allora nella forma di ricostruzione, verso la riconquista di un tracciato lineare di elementi figurativi e astratti, condensati attraverso la sperimentazione di diverse tecniche: la pittura, la ceramica, il mosaico.
Recentemente l'artista ha inaugurato tre opere permanenti: il mosaico che decora l'intera pavimentazione del ponte che conduce al museo di arte contemporanea a Tel Aviv, una parete monumentale in ceramica presso la Stazione Termini di Roma, un lavoro in ceramica per la metropolitana di Napoli. L'Archivio ufficiale di Enzo Cucchi è consultabile presso il Castello di Rivoli.

*Ludovico Pratesi:* Da dove partirebbe per spiegare il suo lavoro esposto alla Galleria Borghese?
*Enzo Cucchi:* Se devo descrivere il mio lavoro posso farlo solo in relazione al suo aspetto tecnico, ai materiali usati, dato che spesso, prima di incominciare non ho le idee chiare. Per esempio, posso parlare del gessetto che ho usato, le sue misure precise, quanti gessetti ho usato per fare il disegno, anche se preferirei ascoltare qualcuno che parla dei fantasmi che si ammassano intorno al pennello.

*LP:* Come ha vissuto il rapporto con l'opera di Rubens?
*EC:* Un'immagine seleziona l'altra. È questo il destino di tutti i quadri del mondo. Il pensiero da solo non può sostenere un quadro se questo è vicino a un altro quadro. Non si possono lasciare due quadri vicini, indefinitamente, perché prima o poi uno finirà con il selezionare l'altro.
Un'opera d'arte dovrebbe esistere solo quando è necessaria. Questo bisogno dovrebbe essere sentito profondamente. Senza dubbio può vivere a contatto con tutte le altre opere d'arte, cosciente di tutto ciò che la storia dell'arte ha già prodotto. Non si può dipingere un quadro solo fine a se stesso. Esso dovrebbe essere necessario, è sempre stato così.

*LP:* Nel dipinto di Rubens è ritratto un volto, nel suo un paesaggio: perché ha scelto di scostarsi così tanto dal soggetto del quadro antico?
*EC:* Tutti continuano a dirmi di fare un autoritratto, ma io devo ammettere di non averlo mai pensato. E per di piu' per quanto credibile possa sembrare, penso che mi sia addirittura impossibile. È come una bomba atomica per la quale si è lavorato per anni e anni e che allo stesso tempo è sempre esistita in natura. Non riesco a sopportare l'idea di un ritratto, veramente, eppure mi piace guardare gli autoritratti degli altri. È una sensazione piacevole di strana delicatezza simile a quella che mi dà il sole quando brilla dolcemente...

*LP:* Questa sua opera raffigura elementi ricorrenti nel suo percorso, come il teschio. Quale senso attribuisce a questi segni?
*EC:* I quadri sono come caverne, enormi terrificanti caverne oscure e piene di dubbi che trasmettono paura. Esse sono sinonimo di paura e di morte, ma è proprio da questa sensazione di morte che nasce la possibilità di reinventare tutto.
Il cimitero fa parte del mio paesaggio; è una delle cose che conosco meglio. Ho sempre vissuto in luoghi dove il cimitero era la cosa piu' importante. Nelle campagne si trovano molto spesso dei teschi. È una immagine, non un soggetto. È un legame spirituale e morale molto forte con quello che mi sta intorno. Nel villaggio è un po' come il cuore che batte e tiene unita simbolicamente la comunità. Il mio cimitero vive. Tutto vi è collegato. È il rifugio dei demoni, ma non è mai descrittivo. È una cosa naturale. A Napoli, fra una compera e l'altra, le donne vanno a parlare con un teschio. È la stessa cosa. E non c'è nulla di drammatico. Cézanne dipingeva mele. I miei teschi sono le mie mele.

*LP:* Cemento, gesso, ceramica: in che rapporto vivono questi diversi materiali nel suo lavoro?
*EC:* Se c'è una cosa che odio della pittura è la materia. La materia è come una prostituta, una medicina che dobbiamo ingurgitare anche se non ci piace, come fossimo bambini. È intollerabile da qualsiasi punto di vista ma sfortunatamente io sento il bisogno ossessivo di usarla per produrre qualcosa che mi sorprenda. Non si deve mai avere fiducia in un pittore che ami dipingere e lavorare con la materia.

*LP:* Cosa rappresenta per lei il fatto che artisti contemporanei espongano alla Galleria Borghese?
*EC:* La storia si deve depositare in un segno, per segnare. Oggi viviamo un momento difficilissimo, veramente speciale, perché c'è il rischio che altre discipline si assumano il compito di segnare. La storia si va a depositare sul segno fatto da altre persone, non più dagli artisti, e questo non era mai successo.

*Ludovico Pratesi:* Where would you begin in explaining your work exhibited at the Galleria Borghese?
*Enzo Cucchi:* I often don't have any clear ideas before I begin, so I could only describe my work in relation to its technical aspects, and the materials I use. I can talk about the chalk I use, its precise dimensions, how many chalks I use to make a drawing, although I'd rather listening to someone talk about the ghosts that crowd together around the paintbrush.

*LP:* What was your experience with Rubens' work?
*EC:* That's how it always works. Ideas alone can't support a picture if it's near another picture. You can't keep two pictures next to each other indefinitely, because sooner or later one is going to end up choosing the other.
A work of art should exist if necessary. This need should be deeply felt. One could undoubtedly live in contact with all the other works of art, aware of what the entire history of art has produced. You can't paint just as an end in itself; it should be necessary – that's the way it's always been.

*LP:* In Rubens' painting there's a portrait, in yours a landscape: why did you choose to stray so much from the subject of the old picture?
*EC:* Everyone tried to persuade me to make a self-portrait, but I've never thought about it. And I confess I'm not sure I could do it. A self-portrait is like an atomic bomb; you've worked on it for years even if it always existed in nature. I can't bear the idea of a self-portrait although I like to look at other people's self-portraits. It's a strangely delicate feeling similar to the one I get when the sun shines gently...

*LP:* "Incontri" depicts recurring elements in your œuvre, like the skull. What meaning do you ascribe to these symbols?
*EC:* Pictures are like enormous terrifying, fearful dark caves. Caves are synonymous with fear and death. It is from the idea of death that it's possible to start inventing all over again.
The cemetery is part of my landscape; it's one of the things I know best. I've always lived in places where the cemetery was the most important thing. In the countryside you find skulls. It's an image, not a subject. It's a very strong spiritual and moral link to what is around me. In the village, it's something like a beating heart that symbolically keeps the community together. My cemetery lives. All is connected to it. It's the devil's shelter, but it is never descriptive. It's something natural. In Naples, when shopping, women go and talk to a skull. It's the same thing. And there's nothing dramatic about it. Cézanne used to paint apples. My skulls are my apples.

*LP:* Concrete, gypsum, ceramics: how do these different materials relate to your work?
*EC:* If there's one thing I hate about painting, it's the material. Materials are like prostitutes, like medicine we must swallow even if we don't like it, as if we were children. It's unbearable from any point of view, but unfortunately I feel the obsessive need to use it in order to produce something that can surprise me. You should never trust a painter who loves to paint and to work with the materials.

*LP:* What do you think about contemporary artists exhibiting their works at the Galleria Borghese?
*EC:* History must be invested in a symbol in order to symbolize something. Today we're living in a very difficult period, really special, because there's a danger of having other disciplines assume the task of symbolism. History deposits the symbol made by other people, not by artists, and that has never happened before.

Morro d'Alba (AN), 1949. Lives and works in Rome and Ancona.
Considered the most visionary artist among the five exponents of the Transavantgardia, Enzo Cucchi became, in the early 1980s, an artist of international acclaim. He participated in the 1980, 1986, 1988, 1993 and 1997 Venice Biennial exhibitions. In 1982 he exhibited in Documenta 7, and in 1992 and 1999 in the Quadriennale d'Arte in Rome. Using painting as a vehicle for merging forms, concepts and materials, it has become an invasive gestural expression that turns the canvas into an image repository, and thought and imagination into a fractured discourse in perpetual suspension. On reflection, Cucchi's works in this way take the form of a reconstruction, a move toward regaining a linear route to figurative and abstract elements, intensified through experimentation with different techniques: painting, ceramic and mosaic.
Recently the artist inaugurated three permanent works: a mosaic that decorates the inside walkway of a bridge that leads to the contemporary art museum in Tel Aviv, a monumental ceramic wall at the Termini train station in Rome, and a ceramic work for the Naples subway system. Enzo Cucchi's official archive can be seen at the Castello di Rivoli.

# Jannis Kounellis

Atene, 1935. Vive e lavora a Roma. Rappresentante di fama internazionale dell'Arte Povera, Jannis Kounellis ha focalizzato nella sua esperienza artistica, a partire dagli anni Sessanta, i temi dell'energia, dello spazio, del valore degli oggetti nel conflitto perenne tra individuo e materia. Se inizialmente la sua ricerca si esprimeva in opere a due dimensioni, tele su cui dipingeva in bianco e nero simboli, lettere e ideogrammi, a partire dagli anni Settanta il suo interesse si sposta verso l'invasione dello spazio grazie alla creazione di installazioni di grande impatto visivo e sensoriale o alla elaborazione di azioni che coinvolgono lo spettatore: nel 1969 l'artista esporrà presso la Galleria L'Attico di Fabio Sargentini in Roma dodici cavalli vivi. L'accostamento di materiali poveri (iuta, terracotta, ferro, legno, carbone) o le installazioni in scala architettonica, diventano la cifra costante del suo lavoro ed esplodono nel 2002 nella grande installazione ambientale realizzata presso la Galleria Nazionale d'Arte Moderna di Roma nella mostra *Atto Unico*: un labirinto monumentale in ferro e carbone nel quale l'artista ha inventato un nuovo spazio a misura delle sue opere. Kounellis ha partecipato alla Biennale di Venezia ininterrottamente tra il 1972 e il 1984, poi nel 1988 e nel 1993.

*Costantino D'Orazio:* Come ha vissuto il confronto con un capolavoro del passato?

*Jannis Kounellis:* In questo tipo di mostra all'artista non si chiede un'interpretazione. La scommessa sta nel fatto che si tratta di una presentazione. L'artista presenta, di fronte a questo quadro dal valore certo, una propria esperienza formale e deve realizzare un'opera dalla diversa identità linguistica. Altrimenti, in un rapporto eccessivamente ricercato, compone un semplice specchio. Io invece credo che, di fronte a un lavoro altissimo del passato, l'artista vivente è cieco ed è il quadro antico a rappresentare una guida e un'ancora all'interno del labirinto dell'arte.

*CDO:* Il passato indica così una via d'uscita da questo labirinto

*JK:* No, il quadro porta in questa ipotesi di labirinto enigmatico dal quale forse neanche l'artista morto è riuscito a uscire. Dentro la cavità, teatro di lingua, sono accumulati i vari passati e una volta entrati in quel ricco porto non è necessario uscirne, solo se il dramma, madre dell'immagine, ti obblighi a riprendere il mare.

*CDO:* Da quale punto è partito per lavorare sul *David con la testa di Golia* di Caravaggio?

*JK:* Caravaggio per me è come l'angolo di un quartiere della vecchia Roma, dove sono passato davanti mille volte, ne conosco tutti i particolari e mi è indispensabile per vivere. Ma io pratico una lingua nata anni fa, su questo territorio, e ho anche dei viaggi e delle peripezie a non finire da raccontare, nei teatri dove si espongono nuovi lavori, vivendo nell'ombra dell'immaginario plasmato, in viaggio da un punto all'altro.

Ecco, Caravaggio per me è uno di questi punti fermi, un centro importantissimo.

*CDO:* Che relazione c'è tra il suo lavoro e il dipinto?

*JK:* In realtà il rapporto con i quadri di Caravaggio non è facile: spinge alla radicalità. Naturalmente, parlando di Dostoevskij, non puoi proprio dire che ti piace *Il giocatore* più dell'*Idiota*, ma che ti piace Dostoevskij, punto e basta. Lucien Freud scrive che la pittura è una questione carnale sottolineandone la fisicità. In Caravaggio l'ombrosità serve per alimentare la presenza plastica della figura; sembra che ti tocchi, l'atmosfera è narrata come sopra un palcoscenico e il dramma ti avvolge, non puoi sfuggire da quel destino che l'artista, con astuzia, ti ha preparato come finale. Il mio cerchio di sacchi di carbone, con il suo peso e il suo odore, nasce dalle "stanze palcoscenico" e giustifica sia l'attrazione verso quel pittore che ha vissuto come dentro un pozzo stagno, rivestendo le sue figure con un mantello di idee maturate nell'ombra e nella luce, sia la passione per quella folle costruzione che sono i suoi quadri.

*CDO:* Caravaggio è anche un grande maestro della luce. Nel suo lavoro, come ha risolto lei il problema della luce?

*JK:* La luce è una faccenda interpretativa. Il mio lavoro non ha bisogno della luce, che non mi interessa perché è sostituita dal peso. La mia è una pittura per ciechi: se è notte o è acceso soltanto un fiammifero non cambia nulla.

*CDO:* Quale significato riveste per lei la Galleria Borghese?

*JK:* La Galleria Borghese appartiene agli anni della mia formazione. Un artista si pone in modo diverso di fronte a un luogo storico rispetto a un museo contemporaneo, con il suo spazio bianco, nuovo e asettico.

Picasso però diceva che la nuova pittura si fa nelle vecchie case e, per quel che riguarda Villa Borghese, bisogna ammettere che si tratta di una vecchia casa "eccellente".

*Costantino D'Orazio:* How did you feel engaging a masterpiece of the past?

*Jannis Kounellis:* We aren't talking about interpreting a masterpiece; we're talking about presenting it. The artist presents his own formal experience, and he must create a linguistically different piece. Otherwise in an excessively rarefied relationship, he would just set up a mirror. In facing a masterpiece of the past, the living artist is blind, and the old painting becomes a guide and an anchor inside art's labyrinth.

*CDO:* Does the past help you get out of this labyrinth?

JK: No, the picture gets you into this enigmatic labyrinth, out of which maybe not even the dead artist managed to escape. Inside this cavity, this theater of style, different pasts cohabit. Once you've entered this rich harbor, you don't need to get out of it. You have to escape only if drama, which is the origin of the image, forces you to set sail again.

*CDO:* Where did you start working on Caravaggio's *David with the Head of Goliath*?

*JK:* Caravaggio is like a corner of my beloved Rome. I've walked by it countless times, I know its details by heart, and I need the city to survive. I speak a language created years ago, here, and I also need to tell of journeys and adventures. I need to tell these stories in the theaters exhibiting new works, hiding in the imaginary shadow, from one journey to the next.
Caravaggio, then, represents a necessary reference point, an irreplaceable center.

*CDO:* What is the relationship between your work and this painting?

*JK:* Confronting oneself with Caravaggio's paintings is not an easy task. The artist needs to be radical. Naturally, if you're talking about Dostoevsky you can't insist that you prefer *The Gambler* rather than *The Idiot*. Lucien Freud writes that painting is a carnal matter, stressing its physicality. Caravaggio uses shadows to feed the plasticity of the figure. His subjects seem to touch the viewer, the atmosphere is theatrical, and drama surrounds you. It's impossible to escape that cleverly designed finale. My circle made of bags of coal, with their weight and smell, was inspired by these "theatrical settings." It justifies both the attraction I feel for the artist who lived as if in a hermetic shaft, clothing his subjects with a mantle of ideas that matured in the light and in the shade, and the passion for those crazy constructions we call Caravaggio's paintings.

*CDO:* Caravaggio is also a great master of light. How did you solve the problem of lighting in your work?

*JK:* Light is an interpretative means. My paintings don't need light; I substitute it with weight. My painting is for the blind. Nothing changes if it's completely dark or if only a match is lit.

*CDO:* What does Galleria Borghese mean to you?

*JK:* Galleria Borghese belongs to my formative years. The artist looks at a historical place in a different way than he would at a contemporary art museum, with its white, new, and antiseptic space.
Picasso used to say that modern painting is performed in old houses. And Villa Borghese is surely an "excellent" house....

Athens, 1935. Lives and works in Rome.
Since the early 1960s, Jannis Kounellis has been internationally recognized as a representative of Arte Povera. He has focused his artistic investigation on topics such as energy, space, and the value of objects within the everlasting individual and material conflict. Early in his career he expressed this view with two-dimensional forms, such as black and white symbols, letters and ideograms painted on canvas. In the 1970s his interest moved towards the third dimension, creating installations of great visual and sensory impact that could involve the viewer. In 1969 the artist exhibited twelve live horses at Fabio Sargentini's gallery "L'Attico." The combination of poor materials (jute, terracotta, iron, wood, coal) and the architectural installations became a constant in his work. In 2002 he created a large-scale environmental installation at the Galleria Nazionale d'Arte Moderna in Rome. Entitled "Atto Unico" (Act One), the exhibition was a monumental iron and coal maze, where the artist discovered a new sense of space and scale for his work. Kounellis participated in the Venice Biennial from 1972 to 1984, and in 1988 and 1993.

# Luigi Ontani

Nasce a Vergato sull'Appennino tosco-emiliano. Vive tra Roma e il villino RomAmor di Grizzana Morandi, Bologna.

In continua osmosi con la sua arte, Luigi Ontani attraverso la sua stessa immagine ci narra il racconto dell'umanità del nostro tempo, incarnando egli stesso le icone della storia civile e culturale, della cristianità e del paganesimo, della poesia e della prosa. Sin dal 1969 tali personali interpretazioni prendono corpo in performance, in "quadri viventi" che diventano autoritratti fotografici. Dal 1970 le sue modalità espressive coinvolgono rappresentazioni sculturee, ibridoli di cartapesta e maschere, e dal 1980 si rivolge alla ceramica policroma, ai tondi a olio e ai delicati acquerelli. Un'estetica impeccabile definisce le accattivanti e ambigue rivisitazioni delle iconografie folkloriche, classiche e mitologiche grazie all'ironica intromissione di particolari dal forte valore simbolico liberamente accostati nelle sue fotografie acquerellate o nelle sue sculture in ceramica, tecniche oggi a lui più consone.

Nel 1967 tiene a Bologna la sua prima mostra personale, alla quale seguiranno negli anni molteplici personali e collettive in Italia e all'estero, oltre alle partecipazioni alla Biennale di Venezia nel 1972, 1978, 1984, 1986, 1995.

*Ludovico Pratesi:* Cosa significa per lei il confronto con l'opera di Annibale Carracci e soprattutto con la Galleria Borghese?

*Luigi Ontani:* Condensando lo sguardo a girotondo nel Museo in un'opera che somma le mie predilezioni. Ho fatto un altro viaggio in India e dal quadro orientalista del Carracci, *Testa di uomo con turbante*, ho tratto il d'après IN POSA fotografica acquarellata e ingigantita, icona autoritratto; che convive con l'ErmEstEtica nell'ambiente cella.

La scultura di Faenza si riferisce all'erma del Valadier e dal corpo di marmo ho estratto la tunica che ne riprende il motivo a lumachella dipinto con l'arancio castelli e pigmenti rossastri e rosati ritrovati nella bottega Gatti; con fragranza ceramicosa come fosse seta; e così il carnacino è il più candido possibile ringiovanendo il calco del mio volto per omaggio a Bacco, i diversi presenti in Galleria, una maschera bacchica con ai lati della faccia due grappoli: uno di uva nera e uno di uva bianca con foglie d'uva e d'ontano, sorridente orgiastico et dionisiaco con dietro il Giano: cranio di scimmia di poco ingrandita, che ho portato da Bali/Indonesia, citando il teschio di San Gerolamo.

Il didietro dell'erma *BorghEstEtica* allude sensualmente all'*Ermafrodito* e nel davanti la mia mano si trasforma, colta in fallo, in ramo d'ontano a ricordo di *Dafne inseguita da Apollo*.

Alla base il piede del Satiro danzante va schiacciando il serpente uroboro, con testa antropomorfa triangolare col mio naso, visto nel bosco del villino "RomAmor", pensando ad Orfeo.

*LP:* La scelta di queste opere in particolare rivela riferimenti di carattere affettivo ed emotivo o raccoglie le opere a suo parere più significative contenute nella Galleria?

*LO:* Non esattamente, perché l'arte che esprimo è una deviazione della memoria.
Nella Galleria ci sono altre erme, come quelle grottesche riferite alle diverse età di Ercole. Sono partito proprio dall'erma Valadier che mi ha permesso queste citazioni, ridondanti ma anche minime. Non potrei mai fare una graduatoria delle opere, perché creerei dei pregiudizi anche nella mia memoria. Anche se certo queste citate sono quelle che ricordo con più simpatia.

*LP:* Lei sa che su molte nature morte fiamminghe, che non sono in Galleria Borghese, c'è una immagine dipinta su ciascun lato: per esempio c'è il caso del dipinto che da una parte mostra un vaso di fiori molto rigoglioso e dall'altra parte un teschio. Anche nel *Giano bifronte*, icona che lei ha utilizzato, c'è un riferimento alla vanità delle cose terrene, al *memento mori...*

*LO:* L'enigma, il doppio, gli opposti, le tre età, le quattro stagioni, gli elementi sono componenti delle mie divagazioni iconoillogiche e così la vistosità come illusione a mimetizzarsi, fuori posto e tempo, nel tempio dell'Arte fra capolavori e tesori.

*LP:* Il concetto di mimetismo nel suo lavoro è sempre abbastanza presente: in questo caso ha voluto far convivere simboli che giungono da epoche diverse. Come ha risolto questa sfida con la storia dell'arte?

*LO:* Non intendo mettere in pericolo né in discussione la storia dell'arte, ho articolato questa operetta ibridolo affinché si inserisse appunto come ospite gradito, contemporaneo all'infinito, con memoria d'avi ed esperienza d'avanguardia, per giocare con la seduzione atemporale atmosferica della Borghese storia. W l'arte.

*Ludovico Pratesi:* What meaning do you give to the confrontation with Carracci and with the space that contains it?

*Luigi Ontani:* I was inspired by *Head of a Man with Turban* because its orientalism reminded me of my numerous trips to India. I was able to incorporate this emotion and couple it with an enlarged watercolored self-portrait, which is a POSED d'apres. The work can now exist alongside the ErmEstEtica of the exhibition installation.

Faenza sculpture refers to the Valadier herma [on display at Galleria Borghese]. From its marbled body I extracted the tunic and its pattern, and I painted it using orange tones and reddish and pinkish pigments, which I found at Bottega Gatti. The skin is like porcelain, and its complexion is so pure that it makes me look like one of the many Bacchus on display here. My face looks like a Bacchic mask framed by white and red grapes, alder and grape leaves. I am smiling; I am feeling lustful and inspired by Dionysus. Janus is behind me.

I also used a monkey's skull that I found during one of my pilgrimages to Bali, and I use it to reference San Girolamo's pilgrimage. The *BorghEstEtica* herma's bottom sensually alludes to the *Hermaphroditus*; its front, my hand transformed in an alder branch, alludes to the *Daphne and Apollo* sculpture. The foot of the dancing Satyr is treading on a snake, which has an anthropomorphic head with my nose, which I saw in the woods at Villina RomAmor, as I was thinking about Orpheus.

*LP:* Were you emotionally inspired by the Borghese collection? Did you choose its most representative pieces?

*LO:* The art that I make is a deviation of memory. Galleria Borghese owns other hermae, but I chose the Valadier herma because it allowed me to make redundant but minimal references. I could never classify the works according to their importance, because I would create a prejudice in my own memory. Certainly, the works of art that I used for this exhibition are the ones that I remember with the most fondness.

*LP:* In numerous Flemish still lifes, although none in Galleria Borghese's collection, images are painted on each side of the panel. There is, for instance, that famous painting of a blooming vase and a skull. Even in the *Giano bifronte* (Two-Faced Janus), which you used, there is a reference to vanity and to material possessions, as if it were a sort of *memento mori...*

*LO:* The enigma, the double, the opposite, the three stages of life, the four seasons, the elements...are all part of my icono-illogical wanderings. In the same way, gaudiness becomes an illusion that, out of time and place, camouflages itself among the masterpieces and treasures of Art's temple.

*LP:* Camouflaging is often part of your art. This time, you sought out different symbols to cohabit...

*LO:* I never intended to endanger or discuss art history. I articulated this hybrid piece to add it as a welcome, infinitely contemporary guest. It retains the memory of its ancestors, and the experience of the avant-garde. I wanted to play with the timeless atmosphere of Borghese's history. Hurray for Art!

Vergato (Apennine Tuscan-Emilian). He divides his time between Rome and his Villa RomAmor in Grizzana Morandi, near Bologna.

Luigi Ontani is in a continual state of osmosis with his art, and through his own image he narrates the current state of humanity. He personally embodies icons of civil and cultural history, Christianity and paganism, poetry and prose. Since 1969, his interpretation of reality has become performance, *tableaux vivants* that become photographic self-portraits. Since 1970 his works have included hybrid papier-mâché sculptures and masks. Since 1980 he has made polychromatic ceramics, oil reliefs and delicate watercolors.

His impeccable aesthetic defines his compelling and ambiguous reinterpretations of folk, classical and mythological iconography, strengthened by the ironic inclusion of strongly symbolic details in his watercolored photographs and ceramic sculptures.

In 1967, his first solo exhibition was held in Bologna, after which many other solo and group exhibitions followed in Italy and abroad, including the Venice Biennial in 1972, 1978, 1984, 1986, and 1995.

# Mimmo Paladino

Paduli, Benevento, 1948. Vive tra Paduli e Roma.

Il suo precoce interesse per l'arte spinge il giovane Paladino a frequentare il liceo artistico a Benevento tra il 1964 e il 1968. Nel generale clima culturale, fortemente caratterizzato dall'arte concettuale, l'artista si dedica alla fotografia, che presto abbandonerà per impegnarsi nella pittura. Gli anni tra il 1978 e il 1980 possono essere considerati un momento di transizione tra le istanze concettuali e il rinnovato interesse per la pittura figurativa, di cui diventa assoluto protagonista a livello internazionale. In seguito alla Biennale di Venezia del 1980, occasione per il lancio della Transavanguardia, Paladino riceve importanti riconoscimenti in Europa e in America, realizzando mostre personali e collettive in spazi pubblici in Olanda, Inghilterra, Germania e Italia. La sua opera costituisce un addensamento di metafore e segni che provengono dal passato, all'inizio accennati su tele monocrome di grandi dimensioni, poi sempre più presenti in opere che sperimentano le tecniche più varie, dai colori forti del mediterraneo, agli argenti più luminosi, fino all'incontro con la scultura, di cui Paladino diventa maestro grazie alla ricerca dei materiali e delle forme. Dalla sua casa-studio di Paduli, "fabrica" da cui non si è mai allontanato, le sue opere girano il mondo tra gli anni Ottanta e Novanta, arrivando in Cina nel 1994, quando l'artista è il primo maestro contemporaneo italiano e realizzare una mostra personale. Oltre alle sue partecipazioni alla Biennale di Venezia, dobbiamo registrare la sua presenza a Documenta 7 e la realizzazione di una installazione permanente a Gibellina e a Benevento, dove ha allestito nell'Hortus Conclusus le sue sculture in bronzo, decorate da una vernice policroma.

*Costantino D'Orazio:* Per un maestro affermato come lei, presente in collezioni pubbliche di tutto il mondo, quali sensazioni e riflessioni suscita pensare ai capolavori della Galleria Borghese? Come si relaziona con i maestri del passato? Rappresentano un modello, un ostacolo, un motivo ispiratore?
*Mimmo Paladino:* Io non sono partito dalla pittura antica, ma dalla pop art, dall'action painting... Da giovane sentivo l'arte antica molto distante. Nel tempo è evidente che mi sia imbattuto nei capolavori del passato, ma non ho mai voluto fare citazionismo. Non ho mai cercato un riferimento nell'immediato. Quando ho iniziato a fare le prime icone, piccoli quadri da tavolo, avevo senza dubbio in mente il mondo bizantino, Giotto e i suoi affreschi. Ma io vivo il passato come un tempo nel quale puoi ritrovare alcune forme attitudinali che rivivi nel tuo percorso personale.

*CDO:* In mostra ha presentato una scultura-pittura. Da dove è partito nella sua riflessione? Mi sembra che il colore sia stato un grande motivo ispiratore...
*MP:* La mia opera rappresenta una parentesi gelida, piu' astratta del capolavoro di Antonello. La sua pittura rappresenta un momento dell'arte preciso, nel quale l'artista ritrae dal vero una persona. Io ho focalizzato l'attenzione in modo concettuale sul punto di ispirazione, che è stato il mio punto di partenza. Non mi interessa riportare l'immagine che si vede, bensì costruire un microcosmo. Nel mio lavoro io guardo Antonello che guarda il ritratto dal vero di una persona. Ho assunto un atteggiamento concettuale e in minima parte emotivo.

*CDO:* Quale rapporto lega il volume geometrico e la tela?
*MP:* In ogni quadro c'è una architettura, che nei ritratti è evidente in modo più chiaro. Il poliedro rosso è la rappresentazione della struttura architettonica dell'opera di Antonello. Il manto dello sconosciuto è l'elemento più prezioso dell'opera, trasparente e irraggiungibile. Il quadro è stato incastrato nella scultura e del dipinto si può leggere anche il retro tela volutamente antica.

*CDO:* Nel suo lavoro, come dialogano scultura e pittura?
*MP:* Ogni artista usa i propri strumenti. Non c'è mai un confine per l'uso degli elementi o la sperimentazione di tecniche diverse. Io realizzo una scultura come se facessi un disegno. Le mie sculture non sono costituite da volumi ma da segni. Le mie pietre sono disegni che diventano forme. Non mi interessa la "bella plastica". Non esiste modellato.

*Costantino D'Orazio:* As a well established master, included in public collections all over the world, what feelings and reflections do you have when you think about the Galleria Borghese? How do you relate to the old masters? Do they represent a model, an obstacle, an inspiration?

*Mimmo Paladino:* My starting point was not old art but Pop art and Action painting... When I was young I felt that old art was very distant. I eventually ran into old masterpieces, but I was never interested in quoting them. I have never tried to make an immediate reference. When I started doing icons, small panel pictures, I undoubtedly had the Byzantine world in mind, Giotto and his frescos. But I live the past like a time where you can recognize some formal attitude that you re-live in your own personal journey.

*CDO:* For "Incontri" you have presented a sculpture-painting. What was your point of departure? It seems to me that color was a great inspiration...

*MP:* My work represents a cold digression, more abstract than Antonello's masterpiece. His painting represents an exact moment in art where the artist portrays a person from life. Conceptually I focused my attention on the inspiration, which was my starting point. I'm not interested in bringing back the image that is seen, but instead, in building a microcosm. In my work I look at Antonello who looks at the portrait of a person from life. I took a conceptual – and emotional – attitude.

*CDO:* What relationship binds the geometrical volume with the canvas?

*MP:* In every picture there's architecture, and that is more evident in portraits. The red polyhedron is the representation of the architectural structure of Antonello's work. The stranger's cloak is the most precious element of the work, because it is transparent and unreachable. The picture is embedded in the sculpture, and on the painting one can also read the reverse side of the canvas, deliberately made to seem old.

*CDO:* How do sculpture and painting meet in your work?

*MP:* Each artist uses his own tools. There is never a limit in using instruments or in experimenting with new techniques. I realize a sculpture as if it were drawing. My sculptures are not formed by volumes but by signs. My stones are drawings that turn into shapes. I'm not interested in "good sculpture." There is no modeling.

Paduli (Benevento), 1948. Lives in Paduli and Rome.

A precocious interest in art led Paladino to attend the Artistic High School in Benevento from 1964 to 1969. In that cultural atmosphere, strongly influenced by conceptual art, the artist devoted himself to photography, which he soon abandoned in favor of painting. The years between 1978 and 1980 should be considered a period of transition between the demands of conceptualism and a renewed interest in figurative painting, for which he would become internationally renowned. Following the 1980 Venice Biennial – marking the launch of the Transavantguardia movement – Paladino received important recognition in Europe and in America, mounting solo and group exhibitions in Holland, England, Germany, and Italy.

His work consists of an accumulation of metaphors and signifiers from the past, initially manifested on large-scale monochrome canvases. Later he increasingly expressed himself in works that investigate a variety of techniques, from the strong colors of the Mediterranean to highly luminous silver pigments. This period culminated in his sculptural works, of which Paladino has become a master owing to his relentless pursuit of new materials and forms.

During the 1980s and 1990s, his works traveled around the world, although he never left his home studio in Paduli. In 1994 they arrived in China, where he became the first contemporary Italian master to have a solo exhibition. In addition to his participation in the Venice Biennial, notable exhibitions include Documenta 7, and permanent installations in Gibellina and in Benevento, where, in the Hortus Conclusus, he produced bronze sculptures decorated with polychromatic paint.

Genova, 1940. Vive e lavora a Torino.

Fin dagli esordi Paolini indaga lo spazio espositivo nel suo rapporto con le opere e i codici del sistema della pittura, cui dedica la sua prima mostra personale presso la Galleria La Salita di Roma nel 1964. Con *Lo spazio*, installazione del 1967 presso la Galleria La Bertesca di Genova, l'artista inaugura la sua partecipazione al gruppo dell'Arte Povera. Anche la figura dell'artista viene considerata in questa disamina, ma come una pura funzione del linguaggio, strumento esplicitamente individuato come protagonista del sistema dell'arte: in *Delfo* del 1965, autoritratto fotografico in dimensioni reali, il volto dell'artista appare seminascosto dal telaio.

Attraverso la citazione si fanno via via più espliciti i riferimenti culturali di Paolini: la pittura di Lotto, Bronzino, Poussin, Ingres, Watteau e la letteratura di Borges e Roussel.

All'inizio degli anni Settanta datano le prime partecipazioni dell'artista e importanti mostre internazionali come la Biennale di Venezia e Documenta 5 (1972).

Dalla metà degli anni Settanta emerge nel suo lavoro il tema del doppio, che si concretizza in *Mimesi*, opera tra le più significative dell'arte italiana di questo decennio. Nell'opera si fronteggiano due calchi in gesso del volto di Hermes scolpito da Prassitele, a sottolineare la natura autoreferenziale dell'opera.

Dall'inizio degli anni Ottanta si fanno sempre più numerose le mostre antologiche presso musei internazionali, che consentono di analizzare la complessa opera di Paolini, uno degli autori più eclettici del panorama italiano dagli anni Sessanta ad oggi.

*Ludovico Pratesi:* Cosa significa per un artista contemporaneo confrontarsi con un'opera del Rinascimento?

*Giulio Paolini:* Un privilegio, e non da poco. Se penso al mio disegno confrontato (posto davvero di fronte) a quel quadro...

*LP:* Quali motivi l'hanno portata a scegliere il *San Sebastiano* di Perugino e quali sono le coordinate che legano il suo lavoro con la tavola del Perugino?

*GP:* San Sebastiano, qui visto dal Perugino e in genere in tutte le opere che lo ritraggono, ci appare come lì da sempre, in posa estatica, come una figura che abbia abbandonato il suo corpo, la mente e lo sguardo rivolti altrove, fuori dal luogo che l'accoglie... Fuori dal quadro stesso, al quale pur appartiene senza però occuparlo. Personaggio centrale ma assente, quasi indifferente, evoca l'idea di tempo, di un'eternità regolata e misurata dallo spazio: così, ho disposto e numerato le frecce che lo trafiggono come le lancette di un orologio. La figura è in posa e trattiene una cornice come per un ritratto in tempo reale, in corso d'opera, che non avrà però mai fine.

*LP:* Una delle caratteristiche principali della sua ricerca è il rapporto con la storia dell'arte, secondo un percorso concettuale che parte dell'arte classica, per toccare la pittura rinascimentale e quella del Settecento. In che modo l'opera realizzata per la Galleria Borghese si inserisce in questo percorso?

*GP:* Più che un percorso – termine che allude a qualcosa di dinamico, evolutivo – mi trovo a insistere su un'idea di immobilità, di circolarità che sempre presuppone un origine e anche un ritorno.

*LP:* Quest'opera è legata al concetto di tempo circolare, che unisce passato e presente. Qual è il significato del tempo per Giulio Paolini?

*GP:* Il tempo è l'anima universale... immutabile, ma invisibile, di tutte le opere: il loro corpo, a quanto ci è dato vedere attraverso le varie fasi della storia dell'arte, si aggiorna alle varie epoche che lo modellarono a misura dello sguardo dei vari autori.

*LP:* Perugino-Paolini: un incontro, un confronto o un dialogo?

*GP:* Un incontro... annunciato. Qualche anno fa, provandomi a descrivere la visita ad un museo immaginario, alle stanze della memoria di una "Storia dell'arte italiana" in pochi ed essenziali tratti salienti, scrivo: "Muovendo dalle trasparenze del Perugino, potremmo ritrovarci quasi subito, per un improvviso soprassalto percettivo, sulle tracce dell'itinerario esemplare di Lucio Fontana: volte celesti, percorsi siderali che ci conducono a una dimensione inconfondibile, sospesi a mezz'aria di fronte a un nulla che sa riempire il vuoto".

Due, mille, tutti gli artisti hanno forse un solo, unico nome: i secoli che li separano sembrano ampiamente compensati dagli anni-luce che li uniscono.

*Ludovico Pratesi:* What does it mean when a contemporary artist confronts a work from the Renaissance?
*Giulio Paolini:* A privilege, nothing less. When I think about my drawing being compared (or should I say being face to face) with that picture...

*LP:* What were your reasons for choosing Perugino's *Saint Sebastian* and what links your work to Perugino's panel?
*GP:* Saint Sebastian, as seen here by Perugino and generally in all the works that portray him, looks as though he were there forever, in an ecstatic pose, like a figure that has abandoned his body, mind and gaze turned elsewhere, outside the place that welcomes him.... outside the picture itself, to which he belongs, yet without occupying it. He is the central character but absent, almost uninterested, evoking the idea of time, of an eternity controlled and measured by space. So I arranged and numbered the arrows that pierce him like the hands of a clock. The figure is posed and confined in the frame like a real time portrait, currently in progress, which will never come to an end.

*LP:* One of the main features of your work is the relationship with the history of art, according to a conceptual path that starts from classical art and arrived at Renaissance and 18th-century painting. Was the work realized for the Galleria Borghese part of this direction?
*GP:* It's more than just a direction, a word that refers to something dynamic, evolutionary. I would instead insist on the idea of stillness, circularity that always suggests an origin as well as a return.

*LP:* This work is connected to the concept of circular time, which links up the past and present. What is the meaning of time according to Giulio Paolini?
*GP:* Time is the universal soul...immutable but invisible, in all the works. Tthe body, as far as one can see through the many different phases of art history, is kept current throughout various eras by its being perfectly shaped to suit the eyes of the various authors.

*LP:* Perugino-Paolini: a meeting, a comparison, or a dialogue?
*GP:* A meeting...previously announced. A few years ago, when trying to describe a visit to a fictitious museum – the remembered rooms of an "Italian History of Art" – I wrote a few essential and salient passages: "Starting from Perugino's transparencies, we might find ourselves almost immediately – because of an unexpected perceptual shift – on the trails of Lucio Fontana's exemplary itinerary: heavenly vaults, sidereal paths that lead us towards an unmistakable dimension, suspended in the air before a void that knows how to fill the emptiness."
Two, thousands, all artists have perhaps only one name: the centuries that separate them seem amply compensated for by the light-years that unite them.

Genoa, 1940. Lives and works in Turin. Since his debut, Paolini has explored the use of space in relation to his work, developing a coded system of painting that was the subject of his first solo exhibition in 1964 at the Galleria La Salita in Rome. He later joined the Arte Povera group and participated in the installation *Lo spazio* at the Galleria La Bertesca in Genoa. The role of the artist is part of his investigation, and he is seen as both an instrument and as the main protagonist of the art system. In *Delfo* (1965), a life-size photographic self-portrait, the artist's face is half hidden by the frame.
Paolini's cultural references have become gradually more explicit, citing the paintings of Lotto, Bronzino, Poussin, Ingres, Watteau and the literature of Borges and Roussel.
The early 1970s marked the artist's first participation in international exhibitions like the Venice Biennale and Documenta 5 (1972).
The topic of the double emerged in his work during the latter half of the 1970s. *Mimesi*, (1972), which best represents it, is one of the most significant Italian artworks of that decade. In this work, two gypsum facial casts of Praxitiles' *Hermes*, face each other, emphasizing the work's self-referential nature.
Since the beginning of the 1980s there have been numerous survey exhibitions at international museums that have allowed a greater analysis of Paolini's complex body of work. He remains one of the most eclectic artists on the Italian scene since the 1960s.

Giovanni Bellini (1432 c.-1516)

**Madonna col Bambino** (Madonna with Child), 1505-1510
inv. n. 176
olio su tavola / oil on panel
cm 49,5x40,5

BIBLIOGRAFIA PRINCIPALE / MAIN BIBLIOGRAPHY
Della Pergola, 1955, I, pp. 105-106, n. e/and fig. 188 (bibl. precedente/
previous bibl.); Davies, 1951, p. 42; Walker, 1956, pp. 95-98, fig. 50; Ferrara,
1956, p. 70, fig. 71; Berenson, 1957, I, p. 33; Samek Ludovici, 1957, p. 45,
fig. XIX; Bottari, 1959, II, col., p. 521; Pallucchini, 1959, p. 154, n. e/and
fig. 208; Heinemann, 1962, I, pp. 39-40, II, fig. 541; Pallucchini, 1963, 167,
pp. 71-80 (75-76); Bottari, 1963, II, p. 34, fig. 133; Quintavalle, 1964, XVII;
Bonicatti, 1964, pp. 117, 118, n. 5, fig. 109; Pignatti, 1965, VII, pp. 699-708
(707); Semenzato, 1966, p. 23, fig. e/and n. 76; Robertson, 1968, p. 116
e/and 198; Pignatti, 1969, p. 108, n. e/and fig. 196; Levi D'Ancona 1977, p.
57, n. 2; Goffen, 1989; Coliva 1994, p. 44; Tempestini, 1997, p. 231 n. 116;
Corradini, 1998, p. 455, n. 260; Stefani, 2000, p. 406.

Nel 1955 Paola Della Pergola sostenne che questa tavola fosse entra-
ta nella collezione Borghese non molto prima del 1833, quando viene
citata nel Fidecommesso. Nel 1998 Sandro Corradini ha tuttavia pub-
blicato un inventario inedito della collezione Borghese, che potrebbe
consentire di riconoscere la tavola già due secoli prima. L'inventario
non è datato, e l'editore lo fa risalire al 1615-1630. Esso però deve
essere stato compilato a una data successiva al 1620, perché vi è elen-
cata la *Resurrezione* di Cecco del Caravaggio, che fu commissionata
quell'anno per la Cappella Guicciardini di S. Felicita a Firenze. I tempi
di esecuzione di quest'opera, le vicende legate al suo rifiuto da parte
dei committenti e all'acquisto da parte di Scipione ci costringono a
posticipare ulteriormente la data, che credo non sia molto lontana
dall'elenco del Manilli del 1650. Rispetto a quest'ultimo tale inventa-
rio ha comunque il pregio di fornire una descrizione molto più detta-
gliata delle opere, specificandone misure, formato e cornice.
Tra queste si trova elencata una tavola descritta con queste parole: "Un
quadro la madonna con il figliolo cornice intagliata, e dorata con
aquile negre alle cantonate, alto 2 3/4 largo 2 1/4 di Gio: battista Bellini".
Considerata la frequenza con cui Bellini ha affrontato questo sog-
getto non si può essere certi del riconoscimento, in quanto i quadri
Borghese non conservano più le cornici originarie. Le misure inoltre
non sono perfettamente coincidenti. 2 palmi x 2 palmi corrispondo-
no a circa cm 60x50. Dieci centimetri di troppo in entrambe le dire-
zioni, dunque, rispetto al quadro Borghese, che tuttavia potrebbero
anche corrispondere alla cornice, alla quale è data molta importan-
za nella descrizione e che potrebbe essere stata misurata insieme alla
tavola stessa. Singolare è poi la trasformazione del nome dell'artista
che da Giovanni diventa Giovanni Battista. La "Madonna col
Bambino – pittura antico moderna", elencata a pagina 104 del
Manilli potrebbe essere lo stesso quadro, considerato che con questa
definizione l'autore si riferisce ad opere appartenenti idealmente
ancora al Quattrocento.
L'attribuzione di questa tavola è stata molto discussa, nonostante la
firma *Joannes bellinus / faciebat* in basso al centro. Ciò è dovuto
all'atteggiamento dei *connaisseurs* che tra la fine del XIX secolo e l'i-
nizio del XX hanno determinato una svolta nella storia dell'arte ita-
liana, svecchiando una pratica teorica piuttosto ripetitiva. Non arren-

dendosi all'evidenza di una firma o di un documento, essi hanno
sempre avuto il coraggio di considerare fonte primaria l'opera d'arte
stessa nelle sue qualità stilistiche e formali. Ciò non ha potuto evita-
re il cadere in alcuni errori e in manifeste contraddizioni, che hanno
percorso anche la storia di questa tavola. Alla radice di tali errori
stanno sia la conservazione dell'opera, che si presenta spellata da una
pulitura troppo violenta, sia la tendenza della critica del primo
Novecento a sottovalutare le capacità di aggiornamento di Giovanni
Bellini ancora negli ultimi anni della sua vita, sugli esempi della
nuova scuola colorista veneta, fondata da Giorgione. Cavalcaselle
considerò l'opera autografa, ma flebile; Venturi (1893) e Morelli
(1897) l'attribuiscono al Bissolo; Bernardini (1910) a Vincenzo
Catena; Gronau (1911) la aggiunge al breve catalogo costruito da
Ludwig intorno alla fantomatica figura dello Pseudo Basaiti.
Fu Giulio Cantalamessa (1914) a impegnare lo sforzo maggiore nella
restituzione della tavola al grande Bellini, e insieme tutte quelle
opere che erano attribuite allo Pseudo Basaiti.
L'*Assunzione* di Murano, la *Madonna del prato* di Londra, la
*Madonna col Bambino*, *S. Giovanni Battista e una Santa*
Giovannelli, conservata oggi alle Gallerie dell'Accademia di Venezia,
che però Cantalamessa attribuiva al Previtali, altro non sono che
opere del grande maestro che fino alla fine della sua carriera seppe
aggiornare il suo linguaggio al colore, senza rinunciare e anzi esal-
tando il suo lirismo religioso. Ed è con queste opere che la tavola
Borghese ha maggiori elementi in comune, sia per la tipologia dei
volti della Madonna e del Bambino, gli stessi anche della *Sacra
Conversazione Vernon*, sia per la fusione col paesaggio, con il quale
instaura un rapporto armonico del tutto identico a quello della
*Madonna* di Atlanta. Come in quest'ultima, la tenda costituisce il
medium tonale che lega le figure allo sfondo paesistico, sensibilità
cromatica che nella tavola Borghese viene esaltata dall'esile pioppo.
Questo ulteriore sintomo di maturità nell'uso del colore spinge a
datare la tavola Borghese verso l'estremo dell'arco temporale che
comprende tutte queste opere, e che va dal 1505 al 1510.
Restituita così a Giovanni Bellini, sulla base di un esercizio di *connos-
seurship*, la tavola Borghese non può più sollevare dubbi di autografia,
che viene infatti accettata senza riserve da Longhi (1928), Gronau
(1928), che rivide la sua posizione precedente, Gamba (1937), Pallucchini
(1949 e 1959), Della Pergola (1955), Berenson (1957), Bottari (1963),
Pignatti (1969), Semenzato e Tempestini (1992 e 1997). Ancora contra-
ri restano solo Düssler (1935), Heinemann (1962), Robertson (1969),
Huse (1972) e Goffen (1989), che non la citano nemmeno.
Anche la firma, sulla tipologia della quale Morelli aveva fondato la
maggior parte dei suoi dubbi di autografia, può essere oggi ricon-
dotta a Bellini stesso, che firma in corsivo minuscolo anche nel
*Ritratto di Bembo* di Hampton Court (oggi alla National Gallery di
Londra), nella *Testa di Cristo* dell'Accademia di San Fernando, nel
*Festino degli Dei* di Edimburgo, nel *Bagno di Venere* di Vienna, nel
*Ritratto di Domenicano* di Londra: "la firma su un'opera autografa
può essere sia in lettere maiuscole che minuscole, se un'opera è fir-
mata in modo autentico è opera di Bellini o della sua bottega, non
di un pittore indipendente." (Davies 1951)

*Sara Tarissi de Jacobis*

In 1955 Paola Della Pergola believed this panel to have entered the Borghese collection not long before the fidei commissum of 1833. In 1998, Sandro Corradini published a previously unknown inventory that moved the acquisition of the same panel back by two centuries. Although the inventory is undated, Corradini suggested that it might have been compiled between 1615 and 1630. In fact, it dates back to 1620, as shown by the inclusion of *The Resurrection* by Cecco del Caravaggio, ordered in the same year for the Santa Felicita Church in Florence. The date must be further postponed, however, because of the events surrounding the execution of this painting. Indeed, its original buyers, the Guicciardini family, refused it, which is why Scipione Borghese was able to add it to his collection a few years later. I therefore believe the inventory to have been compiled not long before the Borghese collection inventory, composed by Manilli in 1650. Compared to Manilli's account, however, Corradini's inventory has the benefit of providing much more detailed descriptions of the works, including their dimensions, formats and framing. Among these works is listed, "un quadro la madonna con il figliolo cornice intagliata, e dorata con aquile negre alle cantonate, alto 2 3/4 largo 2 1/4 di Gio: Battista Bellini." Considering the fact that Bellini often dealt with this subject, and that the Borghese paintings no longer have their original frames, this identification remains uncertain. Moreover, the measurements do not perfectly match. If 2 spans equal about 18 inches, that panel would be 10 cm smaller, but the measurements might have taken into consideration the dimensions of the lost frame, which was carefully described in the quoted inventory. Remarkably, the artist's name, *Giovanni*, becomes *Giovanni Battista*. The "Madonna col Bambino – pittura antico moderna," listed on page 104 of Manilli's account, could be the same painting, considering the fact that with this definition the author is referring to works still ideally belonging to the 15th century.

The attribution of this panel has been widely debated, in spite of the signature *Joannes Bellinus Facebat*. Between the late 19th century and the early 20th century, connoisseurs effected a turning point in the history of Italian art. In spite of the presence of a signature or document, they considered the work of art itself and its stylistic and formal qualities as the primary source. Such an approach made mistakes and contradictions inevitable, and also affected the panel's history. Some of these mistakes can be explained by the panel's poor preservation. Most of all, however, the underestimation of Bellini's improving skills, up to the last days of his life, caused the most damage. The artist renewed his style, incorporating the new coloristic language of Giorgione and his school. Cavalcaselle defined the work autographic, but feeble; Venturi (1893) and Morelli (1897) ascribed it to Bissolo; Bernardini (1910) to Vincenzo Catena; and Gronau (1911) added it to the short catalogue compiled by Ludwig around Pseudo Basaiti's mysterious artistic personality. Giulio Cantalamessa (1914) was the first scholar to re-attribute to Bellini not only this panel, but also all those previously credited to Pseudo Basaiti. Indeed, Murano's *Assumption*, London's *Madonna of the Meadow*, and Venice's *Madonna and Child with St. John the Baptist and a Saint* are all by Bellini. Until the end of his career, Bellini continued to update

his style with the precepts of colorism, thus enhancing his religious lyricism.

The Borghese panel shares further characteristics with these works and with Vernon's *Holy Conversation*, both in terms of the facial features of the Madonna and Child, and in terms of the harmonious relationship established between figures and landscape, identical to Atlanta's *Madonna*. This relationship is achieved through the presence of the curtain in both paintings, enhanced in the Borghese panel by the presence of a slender poplar tree. This further evidence of Bellini's maturity helps in dating the Borghese panel towards the end of the quinquennium 1505-1510, which also includes all the above-mentioned paintings. Thus, the attribution to Giovanni Bellini cannot raise any further authorial doubts, and has been accepted by Longhi (1928), Gronau (1928), Gamba (1937), Pallucchini (1949, 1959), Berenson (1957), Bottari (1963), Pignatti (1969), Semenzato and Tempestini (1992, 1997). Against it remain Düssler (1935), Heinemann (1962), Robertson (1969), Huse (1972), and Goffen (1989). Even the signature in italics, which had raised most of Morelli's doubts, is demonstrated to be Bellini's, as it is identical to London's *Portrait of Bembo*, Madrid's *Head of Christ*, Edinburgh's *Fist of the Gods*, Vienna's *Venus's Bath*, and London's *Portrait of a Dominican*.

## Raffaello Sanzio (1483-1520)

**Ritratto di gentiluomo** (Portrait of a Man)
inv. n. 397
olio su tavola / oil on panel
cm 46x31

BIBLIOGRAFIA PRINCIPALE / MAIN BIBLIOGRAPHY
Della Pergola, 1959, II, pp.113-114, n. 168 (biblio. precedente/previous bibl.); Valsecchi, 1960, p.13; Fischel, 1962, p. 40; Brizio, 1963, XI, col. p. 223; De Vecchi, 1966, p. 90, cat. n. 2; Becherucci, 1968, p. 33; Dussler, 1966, p. 64; Camesasca, 1969, p. 22, cat. n. 270; De Vecchi, 1969, n. 27, p. 90; Ferrara, 1970, p. 48; Oppè, 1970, p. 31; Dussler, 1971, p. 8; Plemmons, 1978; Kelber, 1979, p. 41; Conti, 1981, vol. 10, p. 94; Cousin, 1983, p. 45; Brown, 1983, p. 189, n. 35; Marabottini et al./and followings 1983, pp. 83; Bellosi, 1987, p. 403 sgg.; Scarpellini, 1984, n. 35; Hermann Fiore, 1992, p. 263; De Vecchi, 1995, p. 250; Garibaldi, 1999, p. 105, cat. n. 14; Stefani, 2000, p. 222; Meyer zur Capellen, 2001, cat. n. X-20, p. 317.

L'opera vanta una vastissima letteratura legata essenzialmente alla polemica, non ancora risolta definitivamente, sulla sua paternità.
Lo si identifica comunemente con il ritratto elencato, senza specificare né misure né supporto, nella *Nota delli quadri* del 1700, con queste parole: "sotto al med°. di Pietro Perugino, dipinto da Raffaele"; e più tardi nell'*Itinerario di Roma* del Vasi come un ritratto della prima maniera di Raffaello. Ma la prima identificazione certa, perché trova riscontro nel cartellino attaccato sul retro della tavola, è quella nell'elenco fidecommissario del 1833, dove viene attribuito a Holbein. Questa attribuzione errata, in cui tuttavia "c'è molto di vero" (Fischel 1948) viene corretta per la prima volta da Mundler (1869) che lo consegna al Perugino. Fino al restauro opera-

to da Cavenaghi nel 1911, e che ha comportato l'eliminazione della pelliccia e del colletto bianco che si trovava sopra l'abito scuro, e la riduzione delle tese del cappello, la critica si era già espressa in modo altalenante tra Perugino (Venturi 1893, Knapp 1907) e Raffaello (Minghetti 1885; Morelli 1886). Il restauro fu eseguito seguendo la sensibilità del tempo, ma comportò l'eliminazione di particolari importanti dalla figura, quando la tecnologia non era ancora in grado di datarne la sovrapposizione, e rese praticamente inutilizzabile la tavola come documento primo e insostituibile.

Per questa ragione è oggi molto difficile identificare l'opera con sicurezza negli inventari, in quanto non si è in grado di dedurre da che epoca il quadro abbia cambiato il suo aspetto, e non si può neppure escludere si sia trattato di un ripensamento dell'autore stesso.

Dopo il restauro, che aspirava a chiudere definitivamente il "caso", l'attribuzione a Perugino e a Raffaello ha continuato invece ad alternarsi nella critica. A favore del primo si schierarono ancora Venturi (1913), Bombe (1914), Gnoli (1923), Canuti (1931), Pope Hennessy (1966), Oberhuber (1984), adducendo come riferimento il *Ritratto di Francesco* delle Opere degli Uffizi. Al contrario, grazie alle affinità stilistiche che accomunano questo ritratto al *San Sebastiano* di Bergamo e allo *Sposalizio della Vergine* di Brera, lo attribuiscono a Raffaello: Frizzoni (1912), Modigliani (1912), Longhi (1928), Berenson (1932), Ortolani (1948), Fischel (1948), Gamba (1949), Camesasca (1956), Della Pergola (1959), Düssler (1971), Cousin (1983), Brown (1983), Marabottini (1983), Bellosi (1987). La pessima traduzione in inglese del Fischel, che si riferisce ad un altro ritratto di Raffaello agli Uffizi, è alla radice degli errori di Oppè, che sostiene l'opera abbia una provenienza urbinate, e di Paola Della Pergola che suggerisce possa trattarsi di un ritratto del Duca di Urbino.

Negli ultimi anni la critica è stata più favorevole a Perugino (Garibaldi 1999; Meyer zur Capellen 2001): "la potente raffigurazione frontale e i tratti pronunciati come in rilievo sono alieni a Raffaello, come anche la mancanza di definizione spaziale all'interno della cornice". Anche se K. Hermann Fiore ha più recentemente ribadito che "il dipinto costituisce uno dei primi ritratti di Raffaello, in cui il giovane pittore, pur seguendo gli indirizzi dati dal suo maestro Perugino, afferma una sua completa autonomia"(1992).

Di certo l'opera conserva marcati elementi nordici che da una parte giustificano la storica attribuzione a Holbein, e dall'altra rendono difficile obiettare sia ai giudizi critici che escludono la paternità di Perugino come quella di Raffaello. La critica riconosce al primo una spiccata propensione per l'idealizzazione, a cui non è dato il minimo spazio nel ritratto Borghese, dove anche il paesaggio è ridotto ad uno scampolo di cielo; al secondo si obietta l'impossibilità di aver acquisito un così autonomo gusto naturalistico, anche nel ritratto, ad una data così vicina all'influenza del maestro. Convivono in questa tavola elementi che non possono appartenere al Raffaello maturo, come la mancanza dell'apertura spaziale propria invece dei *Ritratti dei Coniugi Doni* e *dell'Inghirami*, e una padronanza dell'analisi naturalistica che egli dimostra altrove di non aver ancora appreso a questa data.

*Sara Tarissi de Jacobis*

The extensive literature surrounding *Portrait of a Gentleman* has mainly focused on its authorship controversy, which has yet to be settled. The 18th-century publication *Nota delli Quadri* refers to a portrait of Perugino painted by Raphael, although the entry lacks any mention of measurements or support. Vasi later describes the same portrait as a product of Rapahel's early style. It remains uncertain, however, whether either reference, although accepted by the majority of scholars, refers to this portrait. On the other hand, the painting is undoubtedly the same as that attributed to Holbein in the fide commissum of 1833, as noted on the verso of the panel. Mündler was the first to correct the wrong attribution from Holbein to Perugino (1869). In 1911, Cavenaghi restored the painting by removing the fur coat and white collar covering the dark garment, and by shortening the brim of the hat. The restoration was executed according to the sensibilities of the time, but current technology did not permit the dating of the deleted superimpositions, rendering the painting useless as a primary document. It is impossible to know in all certainty if the author painted the superimpositions himself, or if they were added immediately afterwards, and therefore difficult to identify the portrait in the old inventories.

The restoration did not put an end to the authorship controversy. Before the restoration, Venturi (1893) attributed the painting to Perugino, while Morelli (1886) credited it to Raphael. After the restoration, Venturi (1913), Bombe (1914), Gnoli (1923), Canuti (1931), Pope Hennessy (1966), and Oberhuber (1984) continued to agree on the Perugino attribution by comparing it with the Uffizi's *Ritratto di Francesco delle Opere*. On the other hand, because of its stylistic affinity to Bergamo's *San Sebastiano* and Brera's *Sposalizio della Vergine*, Frizzoni (1912), Modigliani (1912), Longhi (1928), Berenson (1932), Ortolani (1948), Fischel (1948), Gamba (1949), Camesasca (1956), Della Pergola (1959), Düssler (1971), Cousin (1983), Brown (1983), Marabottini (1983), and Bellosi (1987) attributed it to Raphael. The controversy remains to this day, and it is difficult to negate the validity of either side: Perugino tends to idealize his figures, but the *Portrait of a Gentleman* does not manifest such idealization. Raphael, on the other hand, who was Perugino's pupil, was strongly influenced by him in his youth, and consequently the painting proves too realistic even for Raphael's juvenile style. Moreover, the painting lacks the spatial authority seen in later works, such as Florence's *Ritratto dei coniugi Doni* and *Ritratto dell'Inghirami*.

Peter Paul Rubens attr. (1577-1640)

**Testa di Apostolo** (Head of Apostle)
inv. n. 108
olio su tela / oil on canvas
cm 44x35

BIBLIOGRAFIA PRINCIPALE / MAIN BIBLIOGRAPHY
Venturi, 1893, p. 88; Cantalamessa, *Note manoscritte,* 1912, n. 108; Longhi,

1928, p. 187; Jaffé, 1954, 96, pp. 302-306; Della Pergola, 1959, II, p. 184; Della Pergola, 1965, p. 202, n. 426; Vlieghe, 1972.

Ricostruire la provenienza di questa tela tra gli Inventari Borghese è una impresa ardua, come già notava Paola Della Pergola. "Tra le numerose *teste* e *ritratti* elencati spesso sommariamente" nei documenti, è tuttavia possibile compiere qualche passo, partendo dalla descrizione che viene fornita dall'elenco fidecommissario del 1833 e camminando a ritroso. La tela vi è descritta come "Testa di profeta, di Carracci, stile di Correggio".

Nell'inventario trascritto da Piancastelli, e datato da Paola Della Pergola 1790 ca., è elencata solo un'opera corrispondente a questa descrizione e soprattutto a questa attribuzione: "Quarta stanza, 66. Il Profeta, Correggio".

Compiendo un ulteriore passo indietro, nell'inventario del 1693 si trova "un quadro di due palmi in circa con la testa di un vecchio in tela del n° 74 con cornice dorata del Correggio", nel quale sia la descrizione del supporto che le misure corrispondono perfettamente. Credo quindi che questa testa di vecchio, profeta o apostolo che si voglia, appartenga alla collezione Borghese almeno a partire dal 1693.

Le vicende attributive sono brevi, fino al Catalogo del 1959 l'opera conserva l'attribuzione fidecommissaria a Ludovico Carracci, che le viene riconosciuta prima da Venturi, poi Cantalamessa e infine Longhi, che giudica l'attribuzione "possibile".

Paola Della Pergola interviene a contestare sia le fonti, che comunque non ripercorre così indietro, sia l'autorità di alcuni tra i più grandi conoscitori. Propone in modo audace il nome di Rubens, stimolata probabilmente dall'articolo sul *The Burlington Magazine* di M. Jaffé di qualche anno precedente. Questi aveva ricostruito la pratica di Rubens di fare alcuni studi su singoli particolari delle composizioni che doveva eseguire, come le teste, e di tradurli poi in pittura su tela. Essi costituivano una dimostrazione efficacissima dell'effetto desiderato, sia agli occhi del committente, sia della bottega, che era spesso chiamata a intervenire ampiamente nelle commissioni del maestro. Molte di queste teste sono state trovate nell'Inventario della bottega di Anversa alla morte di Rubens.

Confrontando la *Testa di Apostolo* della Galleria Borghese con quelle attribuite al maestro fiammingo, e in particolare con la *Testa di Seneca* delle Pinacoteca di Monaco, Della Pergola concludeva: "questa testa dalla morbida fluente capigliatura d'argento è di qualità molto alta. È accostabile alle opere di Rubens del periodo mantovano".

La bibliografia su Rubens è oggi veramente molto vasta, e lo stesso Jaffé ha pubblicato nel 1989 un Catalogo completo dell'opera del maestro: né qui, né altrove la proposta della direttrice della Galleria Borghese è stata mai accolta.

Un intero volume del *Corpus Rubenianum* è dedicato all'iconografia dei santi di Rubens. Il confronto in particolare con la serie degli apostoli conservata al Prado di Madrid, mi spinge a ritenere l'attribuzione a Rubens piuttosto improbabile. Le teste del maestro fiammingo sono rese in modo molto più calligrafico, le rughe sono incise, i capelli accostati uno per uno, e cadenzati da fili d'argento che riflettono la luce come specchi. L'apostolo della Galleria

Borghese è reso con una pennellata più morbida e fluida, tesa più all'effetto atmosferico dell'insieme. L'impronta è decisamente italiana, veneta ed emiliana in particolare. Credo quindi che l'attribuzione testimoniata dalle fonti e corretta dal Fidecommisso del 1833 sia quella più plausibile, e che l'opera vada ricondotta alla mano di Ludovico, il più fedele, tra i Carracci, al modello emiliano di Correggio.

*Sara Tarissi de Jacobis*

Paola Della Pergola has noted the difficulty of finding *Head of Apostle* among the many heads and portraits often listed only briefly in the inventories. Nevertheless, we can attempt to trace it back by starting from a citation from the fide commissum of 1833: "Testa di profeta, di Carracci, stile di Correggio." In the inventory from the 1790s, there is only one listing that could correspond to that description: "Quarta stanza, 66. Il profeta, Correggio." In the inventory of 1693, we find "Un quadro di due palmi incirca con la testa di un vecchio in tela del numero 74 con cornice dorata del Correggio," which corresponds perfectly in terms of dimensions and type of support. I therefore believe that this *Head of Apostle* has belonged to the Borghese collection at least since 1693. Until 1959 the attribution belonged to Ludovico Carracci, as provided by the fide commissum, which was upheld by Venturi (1893), Cantalamessa (1912), and Longhi (1928). In the same year, however, Paola Della Pergola boldly attributed it to Peter Paul Rubens. In doing so, Della Pergola was probably inspired by M. Jaffé's essay published in *Burlington Magazine* (1954). Jaffé affirmed that Rubens studied certain details of his works by painting them directly on canvas, instead of limiting himself to the drawing board. In doing so, the artist was able to provide the best example of the final effect both to the purchaser and to the workshop, whose members were often required to complete the numerous commissions. Many studies of heads on canvas were found in Rubens' workshop in Antwerp after his death. Comparing *Head of Apostle* with similar, undoubtedly autograph subjects, Paola Della Pergola concluded that "questa testa dalla morbida e fluente capigliatura d'argento è di qualità molto alta. È accostabile alle opere di Rubens del periodo mantovano."

Nowadays, the literature available on Rubens is extensive, but even Jaffé's complete catalogue of Rubens' work, published in 1989, rejects Paola Della Pergola's attribution. Furthermore, a comparison with the Prado's *Apostles* leads us to believe that the attribution to Rubens is unlikely. The Flemish master's heads are rendered in a more calligraphic manner: the wrinkles seem incised, and the fine heads of hair are cadenced by silver threads reflecting light like mirrors. This *Head of Apostle* is rendered with a softer and more flowing brush stroke, tending towards an overall atmospheric effect. Such an imprint is definitely Italian, and particularly Emilian. In conclusion, we think the most plausible attribution is that provided by the above-mentioned documents and corrected by the 1833 fidei commissum. Therefore, *Head of Apostle* should be traced back to Ludovico's hand, the Carracci who was most faithful to Correggio's Emilian model.

Michelangelo Merisi detto Caravaggio
(1571-1610)

**David con la testa di Golia** (David with the Head of
Goliath), 1609-1610
inv. n. 455
olio su tela / oil on canvas
cm 159x124

BIBLIOGRAFIA PRINCIPALE / MAIN BIBLIOGRAPHY
Della Pergola, II, 1959, pp. 79-80; Gregori, 1991-1992, pp. 282-288;
AA.VV., 1998, pp.188-189.
Nella collezione Borghese si trovano in origine dodici quadri di Caravaggio, a
dimostrazione del particolare interesse del Cardinale Scipione per il pittore
lombardo. Di questi ne sono rimasti giusto la metà, sei, tutti esposti nella sala
VII. / The unmistakable interest in Caravaggio's work convinced Cardinal
Scipione to collect twelve of the artist's paintings. Only six still belong to
Galleria Borghese, and are on display in room VII.

La prima notizia del *David* si ritrova in una nota di pagamento per
una cornice realizzata nel 1613 da Annibale Durante. Nello stesso
anno, Scipione Francucci descrive il quadro (cfr. *Canto III Stanze*
182-188, 1613, ed. Arezzo 1647). Ma è Manilli (1650) a citare il
nome dell'autore: "David con la testa di Golia è del Caravaggio; il
quale in quella testa volle ritrarre se stesso, e nel David ritrasse il suo
Caravaggino". L'interpretazione autobiografica di Manilli per il
Golia, ripresa dal Bellori (1672) – che ne fa risalire la genesi a una
diretta committenza di Scipione Borghese (fra il 1605-1606 quindi)
al Caravaggio – è stata concordemente accettata dai critici moderni,
con l'unica opposizione di Longhi.
Diverse sono, invece, le ipotesi formulate per l'identificazione del
*David*. Se certamente non si può accettare il riferimento di
"Caravaggino" al pittore Tommaso Luini (perché costui nasce intor-
no al 1600), restano aperte altre possibili, suggestive, ipotesi, sup-
portate anche da riscontri fisionomici con altri quadri del Merisi.
Fra le ultime proposte: il riferimento a un anonimo modello con-
terraneo di Caravaggio che avrebbe posato a Napoli per il pittore e
di cui ci sarebbe stata notizia in Casa Borghese; un autoritratto gio-
vanile di Caravaggio, accanto all'autoritratto maturo e disperato
del *Golia*; il ritratto di Francesco Boneri, detto Cecco di Caravaggio,
già presente come modello in altre opere caravaggesche come
l'*Amore Vincitore*.
Ma al di là di tutti i diversi piani di lettura che, comunque, ribadi-
scono il riferimento alla realtà, pericolosa e disperata, che Caravaggio
vive dopo l'omicidio Tomassoni e il bando capitale inflittogli da Papa
Paolo V, con un ulteriore possibile elemento di attualità autobiografi-
ca nella ferita sulla fronte di Golia (non tanto il lontano, biblico, sasso
lanciato da David, quanto le vicine, reali, conseguenze dell'aggressio-
ne all'osteria del Cerriglio, a Napoli, nel 1609), il quadro appare
totalmente dominato dal pensiero di una "morte da vivo".
Il significato della condanna morale che Caravaggio si autoinfligge,
con la realizzazione in pittura della sua decollazione, è sottolineato
dalle iniziali dipinte sulla spada: "HASOS", un motto di origine ago-
stiniana ("Humilitas occidit superbiam") che prefigura l'identificazio-
ne di David con il Cristo e di Golia con il Diavolo.
Nella stesura pittorica si nota la predilezione per "il campo e il fondo

nero", di cui parla Bellori, con quel *ductus* essenziale e veloce, teso
ad ottenere il massimo della semplificazione, e con quel cromatismo
a luce fredda contro un fondo scuro che apparentano il dipinto
Borghese al tragico *Martirio di S. Orsola*, un'opera estrema, sicura-
mente di cronologia deuteronapoletana.
Sembra, quindi, meno convincente, almeno al momento, il recupero
della cronologia belloriana (1605-1606) proposto, peraltro, ancora di
recente, da alcuni eminenti critici.
Il restauro, eseguito nel 1996, ha consentito di recuperare la piena
visibilità del tendaggio (sul lato superiore sinistro) e alcuni centime-
tri di tela, anche se, purtroppo, il bordo originario è risultato essere
stato tagliato (forse in occasione della rifoderatura del 1915 o di
quella del 1936).
La nuova serie d'indagini radiografiche e riflettografiche cui il qua-
dro è stato sottoposto, ha permesso di riconoscere la presenza d'in-
cisioni nel volto, nel collo e nel braccio sinistro di David (evidente-
mente per determinare, da subito, la spazialità della composizione).
Si sono notate, nel David, modifiche anatomiche, con l'ampliamen-
to del contorno della spalla sinistra e della camicia sul fianco sini-
stro e una inclinazione della testa leggermente diversa da quella
della stesura finale. La spada, aggiunta in un secondo momento, per-
ché sotto di essa risulta visibile completamente il panneggio delle
brache di David, è sostenuta da una mano guantata in pelle marro-
ne (come e' stato possibile verificare attraverso l'analisi incrociata di
riflettografia e stratigrafia).

*Alba Costamagna*

The first information about the *David* is found in a bill for framing
performed by Annibale Durante in 1613, the same year Scipione
Francucci describes the painting (cf. *Canto III Stanze*, 182-188,
1613, ed. Arezzo, 1647). In 1650, Manilli quotes the name of the
author: "*David with the Head of Goliath* is Caravaggio's, who, in
that head wanted to represent himself, and in David he portrayed
his little Caravaggio." Manilli's autobiographical interpretation of
Goliath, confirmed by Bellori in 1672 – who dates its origin direct-
ly to Scipione's Borghese's commission (between 1605 and 1606) to
Caravaggio – has been accepted by contemporary art historians,
except for Longhi.
On the other hand, theories on the identification of the *David* differ. If
the reference to "Caravaggino" cannot refer to the painter Tommaso
Luini, other interesting theories remain open and confirmed by phys-
iognomic comparisons with other paintings by Caravaggio. Some
interesting theories regarding the interpretation of the figure of
David include the reference, probably known by the Borgheses, to an
anonymous model who had posed for Caravaggio in Naples. Other
theories claim that David is, in fact, a self-portrait of a younger
Caravaggio, whereas Goliath represents the painter later in life.
Others suggest that David was modeled after Francesco Boneri, also
known as Cecco del Caravaggio, who posed for the painter on other
occasions, such as for *Victorious Love*.
In addition to the controversy surrounding the work's interpretation,
the painting also testifies to a desperate phase in Caravaggio's life.
In particular, it might refer to the aftermath of the Tomassoni mur-

der, and the artist's banishment by Pope Paul V. The painting also displays another autobiographical element: Goliath's forehead might be a reference to the injuries suffered by Caravaggio during the assault in Naples in 1609.

Caravaggio's self-inflicted moral punishment is further emphasized by the initials painted on the sword. HASOS (*humilitas occidit superbiam*, or humility is the death of pride) refers to an Augustinian motto suggesting the identification of David with Christ and Goliath with the Devil.

In the pictorial draftsmanship one may notice a fondness for the "black field and background" mentioned by Bellori, with that essential and quick *ductus* that lends itself to the utmost simplification; that cold and light chromaticism against a dark background establishes a connection between the Borghese painting and the tragic *Martyrdom of St. Ursula*, the ultimate work in the Deuteronean chronology.

Presently then, the recovery of the Bellorian chronology (1605-1606), still accepted by some noteworthy art critics, looks less convincing.

The 1996 restoration allowed full recovery of the visibility of the curtaining at the top left side and of a few centimeters of canvas. Unfortunately, the original edge was cut (supposedly during the relining performed eeither in 1915 or 1936).

Anatomic changes were noticed in the David, with the enlargement of the left shoulder's outline, and the left side of the shirt and the head's tilt being slightly different from that of the final sketch. The sword, added later because of the complete visibility of David's trouser drapery, is supported by a brown leather gloved hand, as revealed by infrared and x-ray cross analysis.

## Annibale Carracci (1560-1609)

**Testa di uomo con turbante** (Head of a Man with Turban)
inv. n. 152
olio su carta incollata su tavola
oil on paper glued to wood
cm 47x30

BIBLIOGRAFIA PRINCIPALE / MAIN BIBLIOGRAPHY
Venturi, 1893, p. 106, n. 152; Longhi, 1928, pp. 137, 193, n. 152; Della Pergola,1955, I, p. 23; Gere, 1957, p. 161; Cheney, 1970, p. 35; Weisz, 1982, pp. 38, 82-85.

Paola Della Pergola sostenne di poter riconoscere quest'opera nella Galleria Borghese solo a partire dal Fidecommesso del 1833, dove il ritratto è elencato come "Testa di San Tommaso di Agostino Carracci".

Alcuni documenti inediti mi consentono di anticipare l'ingresso di quest'opera nella Galleria Borghese. "Un quadro in cartone dipinto una testa alto p.mi 2 2/3 al 404" è elencato infatti nella lista dei beni acquisiti dalla famiglia Borghese tra il 1670 e il 1693.

Una traccia più tarda potrebbe riconoscersi nel Catalogo del 1790:

dove è elencato un "Ritratto con turbante - Giovanni Bellini" che è forse identificabile col nostro, nonostante l'impossibile attribuzione.

"La durezza dei contorni, la materialità del modellato, tutto schematico", che Venturi vi riconosceva, si giustificano col fatto che il dipinto è una copia variata degli affreschi dell'Oratorio di S. Giovanni Decollato a Roma. Sulla parete di ingresso Jacopino da Conte ha eseguito nel 1538 la *Predica del Battista*, per il ciclo dedicato appunto al Santo titolare della Chiesa. Tra gli astanti, nell'angolo sinistro in alto, fa capolino la nostra testa con turbante. L'unica variante che la copia si concede è l'esclusione della mano, che nell'affresco nasconde parte del viso, in questo modo il copista ha potuto conferire a esso una sussistenza autonoma rispetto all'evento narrativo.

All'Albertina di Vienna esiste un disegno preparatorio dell'affresco, che Pouncey attribuì a Perin del Vaga, al quale probabilmente andò la prima commissione dell'opera. Quando Perino fu chiamato a terminare la decorazione di San Marcello al Corso, l'esecuzione dell'affresco nell'Oratorio di San Giovanni Decollato fu lasciata a Jacopino da Conte, che trasse comunque ispirazione dai disegni del maestro. Vi aggiunse solo alcune figure in primo piano, e altre teste sullo sfondo, tra cui la nostra, che quindi non compare nel disegno di Perino. Non è escluso però che Jacopino abbia fatto uso di un altro disegno anche per la testa con turbante.

Rispetto al modello, la testa della Borghese è, in ogni caso, posteriore e di qualità pittorica decisamente superiore. Longhi la definì "opera bonissima" e testimone "dell'immediatezza di condotta pittorica dei Carracci, al momento dei primi affreschi bolognesi". Annibale Carracci, a cui Longhi preferisce attribuire l'opera rispetto al fratello Agostino, fu a Roma solo a partire dal 1595 circa. È quindi di solo ad una data successiva che può inserirsi l'esecuzione di questo studio dell'affresco di Jacopino.

*Sara Tarissi de Jacobis*

Paola della Pergola believed that this work could be identified as belonging to the Galleria Borghese only from the year 1883, when the fidei commissum catalogued it as "Testa di San Tommaso di Agostino Carracci." Certain unpublished documents, however, allow us to anticipate the Galleria Borghese's purchase of this work. "Un quadro in cartone dipinto una testa alto palmi 2 2/3...(sic) al 404" is indeed listed in a catalogue of Borghese possessions acquired between 1670 and 1693. A later clue can also be gleaned from the 1790 catalogue, where there is an entry for a "ritratto con turbante - Giovanni Bellini," which, despite the impossible attribution, could be a reference to this painting.

"La durezza dei contorni, la materialità del modellato, tutto schematico," as Venturi described the work, is justified by the fact that it is a copy with only minor differences from a fresco in Oratorio di San Giovanni Decollato in Rome. In the entrance hall Iacopino da Conte painted the *Predica del battista* (1538). Among the scene's onlookers, in the top left corner, is our *Head of a Man with Turban*. The only variation in the copy is the exclusion of the hand hiding part of the face in the fresco. This detail thus acquires narrative autonomy. Vienna's Albertina owns a preliminary drawing of the fresco composition, which Pouncey ascribed to Perin del Vaga, who

probably receeived the initial commission for the work. When Perin del Vaga was asked to complete the decoration of San Marcello al Corso, the execution of the fresco in the Oratorio di San Giovanni Decollato was assigned to Iacopino da Conte. He drew inspiration from Perino's sketches, and merely added some foreground figures and other heads in the background, including ours, which does not appear in Perino's drawing. It cannot be completely ruled out, however, that Iacopino used another, now lost, drawing of the head with a turban.

Compared to the fresco model, the Borghese painting was created later and by a more talented artist. Longhi defined it as an "opera bonissima," noting "l'immediatezza di condotta pittorica dei Carracci al momento dei primi affreschi bolognesi." Longhi believed it more likely to attribute the painting to Annibale rather than his brother Agostino. Annibale arrived in Rome only in 1595, and therefore only then could have had the opportunity to copy the detail in Iacopino's fresco.

## Antonello da Messina
(1430 c. - 1479)

**Ritratto d'uomo** (Portrait of a Man), 1475
inv. n. 396
tempera e olio su tavola / tempera and oil on panel
cm 31x25

BIBLIOGRAFIA PRINCIPALE / MAIN BIBLIOGRAPHY
Frizzoni,1884, p. 147; Della Pergola, 1955, pp. 97-98, n. e/and fig. 169 (bibl. precedente/previous bibl.); Ferrara, 1956, p. 59, fig. 35; Berenson 1957, p. 7; Bernardi, 1957, p. 24; De Logu, 1958, p. 231, fig. 23; Bottari, 1958, I col., 463- 468; Van Dem Van Isselt, 1959, pp. 121-131 (127); Guzzi, 1960, p. 51; Della Pergola, 1962; Causa, 1964; AA.VV., 1967, fig. 8; Mandel, 1967, p. 97, n. e/and fig. 58; Fletcher, 1971, p. 712 ; Della Pergola, 1972, pp. 28-29; Robins, 1975, 757, pp. 187-193; Paolini, 1975, 764, pp. 127-130; Paolini, 1979, V, pp. 3-61 (41-42); Wright, 1987, pp. 179-222; Marabottini, Scricchia Santoro, 1981, p. 122, fig. 20; Sricchia Santoro, 1986 p. 111, fig. 38, p. 164, n. 31; Arbace, 1993, p. 70, n. 25; Barbera, 1997, p. 104, fig. e, p. 107; Barbera, 1997; Savettieri, 1998, p. 125, n. 8; Stefani, 2000, p. 409.

Il ritratto di Antonello da Messina della Galleria Borghese è stato identificato dalla critica con quattro diversi ritratti documentati dalle fonti.

Quello donato da Isabella d'Este a Ippolito d'Este nel 1502; quello descritto da Michiel nel 1532 a casa di Alvise Pasqualino a Venezia; quello di proprietà Aldobrandini dal 1611 al 1682; infine quello attribuito a Giovanni Bellini nell'Inventario Borghese del 1790. Solo quest'ultima identificazione è corretta. Con maggiore insistenza lo si identifica tradizionalmente con quello descritto nella collezione Aldobrandini con queste parole: "Un quadro in tavola con un ritratto di un giovane con capigliatura che dice sotto Antonello Massamens, alto pmi uno e mezzo cornice dorata di buona mano scrostato come a d° Inventario a fogli 232 N. 366 et a quello del Sig.r Cardinale ca 142". L'eredità Aldobrandini fu divisa tra i due figli di Olimpia, il primogenito G.B. Borghese e il secondogenito G.B.

Pamphili, secondo le complicate disposizioni impostele dal padre Giovan Giorgio e dallo zio Ippolito prima della morte. Essendo prevalentemente legata alla secondogenitura, la collezione finì però nella sua massima parte ai Pamphili, a cui ancora oggi appartiene. La concordia che i due fratelli firmarono nel 1683 conferma questo dato specificando che: " Il sud° Sig.r Principe Pamphilij dovrà conseguire tutte le singole gioie, ori, et argenti, quadri, arazzi, parati, et altri mobili di qualunque sorte pretiosi, e non pretiosi spettanti all'-heredità dei suddetti Pnpessa Dna Olimpia Seniore, Card.le Pietro, e Cardinal Ippolito Aldobrandini, che si trovano in essere". Il ritratto di Antonello è elencato proprio tra le "pitture sculture ed altre diverse robbe proprie del Sig. Card.le Hippolito Aldobrandino" nell'inventario del 1626 e quindi spettò sicuramente al Principe Pamphili.

Chi scrive sta compiendo in questi anni un'accurata revisione del materiale documentario, e in particolare degli inventari dei beni dei Principi Borghese. Tale studio è mirato a ricostruire gli spostamenti e le vicende ereditarie che hanno vincolato la storia della collezione Borghese e di quelle in essa confluite. A questo fine si è data una nuova lettura anche a materiale edito, e in primo luogo agli Inventari Aldobrandini già pubblicati da Paola Della Pergola. Riprendendo in mano i documenti originali e operando un confronto tra le informazioni in essi contenute, che spesso si completano a vicenda, si è oggi in grado di formulare riconoscimenti più sicuri delle opere.

Anche la semplice osservazione del soggetto ci permette di interpretare i dati forniti dai documenti: il ritratto di Antonello non è un giovane, non ha una capigliatura fluente, racchiusa com'è dalla cuffia del copricapo, non è firmato e non è scrostato, anzi si presenta in buone condizioni di conservazione. In sostanza gli unici dati che coincidono sono la descrizione del supporto e le misure: un palmo e mezzo, pari a 33 cm nell'inventario del 1682, un palmo e un terzo, pari a cm 29 circa secondo la descrizione dell'inventario del 1638, ma si tratta di un formato standard per i ritratti di Antonello.

Paola Della Pergola tentò di ovviare alla differenza più vistosa, cioè la mancanza della firma, sostenendo la possibilità che si trovasse sulla cornice, come avviene per l'*Ecce Homo* Spinola, considerato che anche le analisi più recenti confermano che la tavola non ha subito alcuna sorta di riduzione nel senso verticale, ma solo una riduzione in larghezza per adattarne il formato alla cornice. I quadri Borghese sono stati effettivamente privati tutti delle loro cornici originarie, e in questo caso ciò sarebbe dovuto avvenire prima del 1790, quando la paternità del dipinto è già confusamente attribuita a Giovanni Bellini. È strano, tuttavia, che già l'inventario Borghese del 1693 non citi il quadro, né con, né senza la firma.

Cadono di conseguenza anche tutte le argomentazioni, riproposte ancora di recente, sulla identità del ritratto, che già Morelli voleva essere quella di Michele Vianello, sulla base della descrizione fatta da Michiel nel 1532. Non solo non si tratta dello stesso ritratto, in quanto anche quello era firmato e datato, ma non si vede nemmeno come possa essere quello che Isabella d'Este regalò al fratello Ippolito nel 1502, e da qui sia passato per via ereditaria dagli Este agli Aldobrandini, se 30 anni dopo è a casa di Alvise Pasqualino, dove appunto il Michiel lo descrive. La "bella testa del Messinese" che Isabella regalò a Ippolito non è quella descritta dal Michiel; nessun ritratto di Antonello risulta né tra i quadri lasciati da Lucrezia d'Este

a Pietro Aldobrandini nel 1592, né tra quelli descritti da G.B. Agucchi nell'Inventario dei beni di Pietro del 1603; il ritratto che compare solo dal 1611 tra i quadri Aldobrandini non è quello che oggi si trova nella Galleria Borghese.

L'autografia della tavola Borghese non ha mai sollevato dubbi da quando Mündler lo restituì ad Antonello nel 1869, grazie all'altissima qualità di esecuzione pittorica e della profondità di penetrazione psicologica tipiche dell'artista, che fu in grado di fondere l'osservazione analitica dei fiamminghi con la sintesi plastica più puramente italiana, o, come voleva Longhi, pierfrancescana.

Per quanto riguarda la datazione, essa oscilla tra il periodo immediatamente precedente alla permanenza di Antonello a Venezia, e quello veneziano vero e proprio che si data 1475. Propendono per un periodo più precoce L. Venturi (1907), Longhi (1914), A. Venturi (1915), Bottari (1939), De Rinaldis (1948), Della Pergola (1950), Robins (1975), Wright (1987), ravvisando un modellato plastico, soprattutto nel busto suggerito dalle pieghe della veste, non ancora vigoroso come quello delle opere più tarde, e che lo accomuna al ritratto di Berlino datato 1474. Già Longhi (1928) e Bottari (1958), che rividero le loro posizioni precedenti, e poi i curatori delle due mostre del 1953 e 1981, Causa (1964), Scricchia Santoro (1986), Arabace (1992), Barbera (1997) sono convinti invece di una datazione che si aggira attorno al 1475-1476 grazie al confronto con il ritratto più maturi del Louvre, datato 1475, e il *Ritratto Trivulzio* di Torino, cui lo accomuna la ricerca di definizione psicologica, e l'aderenza tra quella e l'impostazione plastica del volto, a suggerire una presenza reale.

*Sara Tarissi de Jacobis*

Galleria Borghese's portrait by Antonello da Messina has been identified with four different panels as documented by the sources. The attributions include the portrait given to Ippolito d'Este in 1502 by his sister Isabella; the painting described by Michiel in 1532 as belonging to the Venetian Alvise Pasqualino; the portrait owned by the Aldobrandini family from 1611 to 1682; and lastly, the work attributed to Giovanni Bellini in the Borghese inventory of 1790. Only this last identification is correct.

Antonello's portrait has most persistently been identified as the one belonging to the Aldobrandini family, and described as follows: "Un quadro in tavola con un ritratto di un giovane con capigliatura che dice sotto Antonello Massamens, alto p.mi uno e mezzo cornice dorata di buona mano scrostato come a d° inventario a fogli 232 N. 366 et a quello del sig.r Cardinale ca. 142."

In 1682, Olimpia Aldobrandini divided her belongings between her eldest son Giovan Battista Borghese and the second-born Giovan Battista Pamphili. In doing so, she was respecting the desires of her father Giovan Giorgio and her uncle Ippolito. Ippolito wanted the collection to be inherited by the second-born son, who happened to be a member of the Pamphili family, not a Borghese.

In 1683 the two step-brothers signed a "Concordia" specifying that "il sud° Sig.r Prencipe Pamphilij dovrà conseguire tutte le singole gioie, ore et argenti, quadri, arazzi, parati, et altri mobili di qualunque sorte pretiosi, e non pretiosi spettanti all'heredità delli suddetti Pnpessa Dna Olimpia Seniore, Card.le Pietro, e Cardinale

Ippolito Aldobrandini, che si trovano in essere." The above mentioned portrait signed by Antonello da Messina was listed as belonging to Ippolito in the inventory of 1626, and therefore was inherited by Giovan Battista Pamphili.

We are presently revising all the Borghese inventories and documents in the hope of tracing all the shifts and hereditary events pertaining to the Borghese collection. We have newly interpreted both unpublished and published documents. We began with the Aldobrandini inventory, which was partially published by Paola Della Pergola in the 1960s. After comparing these often confusing and contradictory documents, we were safely able to identify the history of most artworks. The paintings themselves also provide certain clues, such as markings, coats of arms, and notations on their versos.

First of all a simple but careful reading of the paintings' subjects helps us correctly interpret the documents. A comparison of the above mentioned quotation from the Aldobrandini inventory and the Borghese panel from this perspective reveals a decided discrepancy. The sitter is not a young man with flowing hair. The painting is not signed. It is well preserved, and has not suffered any loss of flakes of color. Only the size of the wooden panel matches the quotation (1 span and a half equals about 33 cm), although it represents a standard in Antonello's portraits.

To resolve the main discrepancy, Della Pergola noted that the painting could have been signed on the frame, as occurred for Genoa's *Ecce Homo*. The panel was not reduced in length (only slightly in width), but the original frame is lost, as is the case with all of the Borghese paintings. The frame and the signature could have already been missing when the painting was attributed to Giovanni Bellini in the inventory of 1790. There is no reason, however, for the previous Borghese inventory, dated 1693, not to quote the portrait, whether signed or not. Therefore Della Pergola did not resolve the inconsistency, but merely raised new questions.

Morelli, who wrongly considered the Aldobrandini and the Borghese panels to be the same, believed the subject of the portrait to be Michele Vianello. That portrait was described by Michiel in 1532 as being located in Alvise Pasqualino's villa. This last description does not correspond to the Borghese painting because it was both signed and dated. Because of the obvious discrepancy in the dates, the Pasqualino panel is not the one Isabella d'Este gave her brother Ippolito d'Este in 1502, from whom it possibly came to the Aldobrandini family. Although this last passage has been verified, we could not trace it back in the Aldobrandini inventory.

Since Mündler re-attributed the portrait to Antonello in 1869, its attribution has remained undisputed because of the quality of execution. Antonello succeeded in fusing the analytical gaze typical of the Flemish to Italian plastic synthesis.

The portrait's date oscillates between Antonello's visit to Venice in 1475 and the preceding years. Venturi (1907), Longhi (1914), Venturi (1915), Bottari (1939), De Rinaldiis (1948), Della Pergola (1950), Robins (1975), and Wright (1987) all agreed that it was an earlier execution. They reached this conclusion because the painting's plasticity, also evident in the 1474 Berlin portrait, is not as vigorous as Antonello's later works. Longhi (1928) and Bottari (1958) changed their initial interpretations, and Causa (1964), Scricchia Santoro

(1986), Arabace (1992), and Barbera (1997) date it to the years 1475-1476. These scholars reached their conclusions by comparing the portrait to those at the Louvre and in Turin, with whom it shares psychological depth and realistic plasticity.

## Pietro Perugino (1448 c.-1523)

### San Sebastiano (Saint Sebastian)
inv. n. 386
olio su tavola / oil on panel
cm 110x62

BIBLIOGRAFIA PRINCIPALE / MAIN BIBLIOGRAPHY
Della Pergola, 1955, p. 93, n. 165 (bibl. precedente/previous bibl.); Camesasca, 1959, pp. 164-165; Richards, 1962, pp. 170-171; Della Pergola, 1963, p. 77; Della Pergola, 1965, p. 206; Camesasca, 1969; Pillsbury, 1971, scheda/entry n. 53; Aronberg Lavin, 1975, p. 208, n. 422, p. 266, n. 37, p. 431, n. 69; Scarpellini, 1992, p. 312; Corradini, 1998, p. 449, n. 16; Stefani, 2000, p. 228.

La carenza di una bibliografia moderna ci spinge ancora una volta a esaminare le fonti documentarie, per correggerne la lettura e interpretarle in modo aggiornato. Secondo Paola Della Pergola sarebbe possibile riconoscere il *San Sebastiano* Borghese in quello elencato già dal Manilli nel 1650, e con maggiore precisione nell'inventario post 1620 (Corradini 1998). In quest'ultimo però si descrive un "San Sebastiano legato ad un arbore saettato con cornice intagliata e dorata, alto 4 $^1/_3$ largo 2 $^1/_2$ Pietro Perugino", laddove il nostro è evidentemente legato a una colonna non a un albero. Che i due termini non siano usati come sinonimi si può verificare altrove nell'inventario, dove si parla per esempio di un "Cristo flagellato alla colonna". La descrizione nell'inventario post 1620 calza meglio, anche per quanto riguarda le misure, al *San Sebastiano* di Maestro umbro inv. n. 394 della Galleria Borghese.
Nell'inventario del 1693, poi, vengono elencate alcune tavole con San Sebastiano, ma non ci sembra possibile riconoscere il nostro in nessuna. Anche qui, comunque, il martire è in alcuni casi legato alla colonna, in altri all'"arbore", descrivendo insomma due iconografie diverse, che venivano riconosciute e differenziate all'epoca.
Inaccettabile è il riconoscimento fatto da P. Della Pergola nell'inventario Aldobrandini del 1682, dove le misure sono completamente diverse, e che ha il valore di una grave contraddizione nell'interpretazione dei documenti fatto dalla studiosa.
Altrettanto problematica è la vicenda attributiva. Già Venturi riconosceva alla tavola la qualità della copia rispetto al più famoso *San Sebastiano* del Louvre: "dove lì è il candore del fanciullo... la rassegnazione del martire, qui è la sofferenza dell'uomo, la volgarità di un modello." Acquistato dal Museo parigino nel 1865 dalla collezione Sciarra, il quadro del Louvre fece parte non solo della collezione Barberini, dove è citato a partire dal 1648, ma a nostro parere anche di quella Aldobrandini, dove è descritto nell'inventario del 1626: "Un quadro in tavola con S. Bastiano ligato ad una colonna con una frezza dentro al braccio dritto et un altra sopra la zinna manca et ai piedi

di detto quadro vi è scritto 'Sagitte tue infixe sunt mihi' con cornice dorata n. 386". La descrizione dell'inventario Aldobrandini è, per altro, molto più dettagliata e la corrispondenza più puntuale rispetto a quella degli inventari Barberini. La tavola del Louvre, tuttavia, potrebbe essere stata donata dagli Aldobrandini a Papa Urbano VIII Barberini per ingraziarselo, come era già stato fatto dei due dei Baccanali di Tiziano con Gregorio XV Ludovisi.
"Et era talmente la dottrina della arte sua ridotta a maniera, che e' metteva in opera le stesse cose": con queste parole Vasari descrive il parere di Michelangelo su Perugino, che meglio di ogni altra definisce lo stacco culturale e filosofico apertosi tra l'epoca antica, che Perugino conclude, e quella moderna, che Michelangelo inaugura. A queste critiche Perugino ingenuamente rispondeva: "Io ho messo in opera le figure altre volte lodate da loro, e songli infinitamente piaciute; se ora gli dispiacciono e non le lodano, che posso io?" E veramente era immensamente piaciuto il primo San Sebastiano, quello della Pala eseguita nel 1493 per la Chiesa di San Domenico Maggiore, oggi agli Uffizi. Altrettanto ispirato è quello del Louvre. Ma il modello si dimostra effettivamente un po' usato nella tavola Borghese.
È tuttavia preferibile riconoscere a questo *San Sebastiano* il valore di una replica, più che di una copia, come già fece Longhi. La presenza di un disegno, acquistato nel 1958 nel Museo di Cleveland, costituisce una conferma, che nello stesso tempo ci aiuta a meglio comprendere l'attività e la tradizione di una grande bottega.

*Sara Tarissi de Jacobis*

The lack of a modern bibliography requires a re-examination of the documentary sources in order to correct and update their interpretation. According to Paola Della Pergola and other scholars, it is possible to identify the Galleria Borghese's *Saint Sebastian* in Manilli's list of the 1650s and in the post-1620 Borghese inventory (Corradini, 1998). The latter describes a "San Sebastiano legato ad un arbore saettato con cornice intagliata e dorata, alto 4 $^1/_3$ palmi largo 2 $^1/_2$ palmi Pietro Perugino," whereas our panel shows Saint Sebastian tied to a pillar, not a tree. The two terms are not used synonymously in the inventory, which elsewhere, for example, cites a "Cristo flagellato alla colonna." Therefore, we do not think the quotation refers to the Galleria Borghese's Perugino panel. Instead, it fits perfectly with the *Saint Sebastian* attributed to an Umbrian master, also belonging to the Galleria Borghese, inv. n° 394.
The 1693 inventory does catalogue some panels depicting Saint Sebastian, but even here none fits ours. It nonetheless confirms the presence of two different iconographic traditions, one in which the martyr is tied to a pillar, the other in which Saint Sebastian is tied to a tree.
Paola Della Pergola's identification in the 1682 Aldobrandini inventory is unjustifiable because of the two totally different sizes, confirming her wrong interpretation of the documents.
The matter of attribution is equally complex. Venturi acknowledged the inferior quality of the copy compared to the Louvre's famous *Saint Sebastian*: "Dove li è il candore del fanciullo... la rassegnazione del martire, qui è la sofferenza dell'uomo, la volgarità di un model-

lo." The Louvre's panel was bought in 1865 from the Sciarra collection. We believe that the panel was not only part of the Barberini collection – where it had been mentioned as early as 1648 - but also of the Aldobrandini collection, whose 1626 inventory describes "un quadro in tavola con San Sebastiano legato ad una colonna, con una frezza dentro al braccio dritto et un altra sopra la zinna manca et ai piedi di detto quadro vi è scritto 'sagitte tue in fixe sunt mihi' con cornice dorata n. 386." Furthermore, the Aldobrandini inventory description is more detailed and complete than the Barberini list. The Louvre panel could have been given by the Aldobrandini family to Pope Urban VIII Barberini to please him, as they had presented Pope Gregory XV Ludovisi with Titian's *Baccanali*.

"Et era talmente la dottrina dell'arte sua ridotta a maniera che ei metteva in opera le stesse cose." With these words Vasari described Michelangelo's opinion of Perugino, which explains the cultural detachment between the early period, ended by Perugino, and the Renaissance, initiated by Michelangelo.

Perugino naively responded to this criticism: "Io ho messo in opera le figure altre volte lodate da lor, e songli infinitamente piacciute; se ora gli dispiacciono e non le lodano, che posso io?" Indeed, the first *Saint Sebastian* - part of the 1493 San Domenico Maggiore altarpiece - had been immensely admired. The Louvre's *Saint Sebastian* is equally inspired. The Borghese panel, however, shows a model who had been used once too often. Nevertheless, it would be better to acknowledge this *Saint Sebastian* as having the merit of a replica rather than a copy, as Longhi did. The existence of a drawing bought in 1958 by the Cleveland Museum confirms this opinion and helps us better understand the procedures and traditions of a great workshop.

# Schede cliniche digitali
# di dipinti della Galleria Borghese

## Digital Clinical Charts of the Galleria Borghese's Paintings

Maurizio Seracini

Nell'ambito di un progetto che prevede la redazione delle *schede cliniche digitali* di dipinti della Galleria Borghese esposti nella mostra *Incontri*, finalizzate a riunire in un unico contenitore virtuale i dati relativi alla storia, alla tecnica esecutiva, ai materiali e allo stato di conservazione delle opere, sono state condotte approfondite campagne diagnostiche su sei dipinti.

Quanto segue vuole rappresentare un'anticipazione dei risultati più significativi emersi da tali campagne.

As part of the project to consolidate the *digital clinical charts* of the Galleria Borghese's paintings shown in the exhibition "Incontri" – with the intent of combining in a single virtual container the relevant historical information, technical execution, materials and condition of the works – indepth diagnostic surveys were carried out on six paintings.

What follows represents a preview of the most meaningful results that have emerged from such diagnostic work.

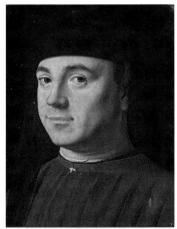

fig. 1

*Portrait of a Man*
# Ritratto d'uomo

Le indagini hanno messo in luce come il dipinto (*Fig. 1*) sia stato eseguito su un'unica tavoletta di pioppo, dalle fibre lignee disposte in senso orizzontale, preparata con un tradizionale impasto a base di gesso e colla. Sopra questa superficie, resa più liscia e al contempo meno porosa da un sottile strato di colla, le immagini riflettografiche hanno rivelato la presenza di sottili tratti eseguiti a carboncino, che impostano il volto e la veste senza ripassi o incertezze (*Fig. 2*). Ciò fa desumere come l'artista si sia valso di un cartone, precedentemente elaborato e riportato sulla preparazione con la tecnica del ricalco, dal momento che non sono state trovate tracce di spolvero.

L'insieme degli esami condotti sull'opera ha permesso di individuare una sequenza di eventi pittorici che, nel corso dei secoli, hanno prodotto significativi cambiamenti rispetto alla prima impostazione.

Nella prima fase, caratterizzata da una tecnica esecutiva raffinata e curata nei dettagli, è stata eseguita, con tempera d'uovo, una prima stesura del volto, del collo, del copricapo e del colletto. Nella seconda, anch'essa con tempera d'uovo, che è risul-

Antonello da Messina's *Portrait of a Man* (*Fig.1*) was the interesting subject of a complete diagnostic survey, necessary to define the work's technical execution and current condition. The study allowed a "clinical chart" to be compiled, from which a methodology for restoration that has recently been completed was derived.

The survey has shown how the painting was executed on a single panel made of poplar with wooden fibers running through it horizontally, and prepared with a traditional impasto made up of gypsum and glue. On top of this surface, made smoother and at the same time less porous by a thin layer of glue, infrared reflectograms revealed the presence of thin traces of charcoal used to sketch out the face and the garment without alterations or revisions (*Fig. 2*). From this one can deduce that the artist used a cartoon, previously rendered and transferred onto the prepared panel by means of the tracing technique, since no evidence of pouncing was found.

Taken together, the tests carried out on the work permitted the identification of a series of pictorial revisions that, over the centuries,

*Fig. 1.* Insieme - Luce visibile / Full view – Visible light

fig. 2

fig. 4

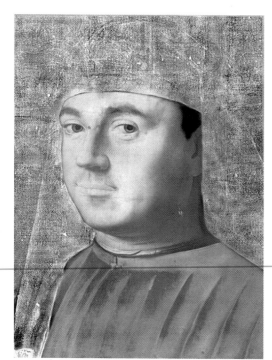

fig. 3

*Fig. 2.* Dettaglio della guancia destra – Riflettografia a raggi infrarossi. È riconoscibile il sottile tratto nero che delinea il contorno del volto, leggermente più interno rispetto al profilo dipinto / Detail of the right cheek – Infrared reflectogram. The thin black trace delineating the contour of the face is slightly more visible within the painted profile

*Fig. 3.* Insieme – Riflettografia a raggi infrarossi. La parte del copricapo e dello sfondo è stata sottoposta a una elaborazione digitale che ha messo in luce un copricapo che ricalca il profilo della testa con una fascia all'altezza della fronte e una calata che scende sulla spalla destra. È ipotizzabile che la calata sulla spalla sinistra sia il risultato di un intervento successivo / Full image – Infrared reflectogram. The headgear and background areas underwent a digital process that revealed headgear tracing the head's profile with a band across the forehead and drapery falling from the right shoulder. Presumably the drapery on the left shoulder is the result of a successive intervention

*Fig. 4.* Dettaglio del volto – Radiografia. Sulla fronte, sullo zigomo sinistro e sul mento sono riconoscibili, per la loro maggiore radiopacità, le pennellate di ritocco. I tre punti bianchi in corrispondenza del naso rivelano la presenza di fori di sfarfallamento stuccati con materiale radiopaco / Detail of the face – x-ray. Because of greater radiopacity, brush-stroke retouching is visible on the forehead, the left cheekbone and the chin. The three white spots near the nose reveal the presence of irregular holes filled with radiopaque material

tata coeva alla precedente, si è quindi proceduto, con pennellate più veloci e meno curate, a rimodellare i tratti anatomici del volto, a lumeggiare l'incarnato, e a dipingere il manto e lo sfondo. Nonostante non sia stata individuata una soluzione di continuità tra questi due momenti pittorici, è da sottolineare come il completamento dell'opera sia risultato eseguito con una tecnica diversa, interpretando liberamente le impostazioni date in origine.

In un momento successivo, la cui collocazione temporale rimane incerta, il dipinto ha subito cambiamenti significativi al volto, alla veste e al copricapo, com'è stato chiaramente messo in evidenza in riflettografia da raggi infrarossi (*Fig. 3*) e in radiografia (*Fig. 4*), mentre in tempi più recenti l'opera è stata sottoposta a vari interventi di restauro che hanno interessato prevalentemente il volto.

Il dipinto mostra i segni di una estesa infestazione da insetti xilofagi. L'esame radiografico ha rilevato la presenza di cunicoli che si snodano immediatamente sotto la superficie del dipinto, rendendo la pellicola pittorica estremamente fragile. È stata inoltre rilevata la presenza di sollevamenti di colore, a forma di creste orizzontali, in corrispondenza del volto e del copricapo, imputabili al duplice fenomeno di imbarcatura e restringimento cui è stato soggetto il supporto ligneo in presenza di sollecitazioni termoigrometriche.

Si può infine osservare come le lumeggiature della veste, dipinte con pennellate a corpo di cinabro (*Figg. 5-6*), abbiano subito un'alterazione cromatica, da rosso a grigio scuro e nero, mentre le altre zone, eseguite con lacca rossa mista a piccole quantità di cinabro, siano rimaste integre. Tale viraggio del cinabro, che interessa esclusivamente un sottile strato superficiale (*Figg. 6-7*) probabilmente riconducibile alla formazione di

have produced significant changes in comparison with the original composition.

In the first stage, characterized by a refined and painstaking technical execution, a first draft of the face, neck, hat and collar was rendered in egg tempera. The second stage – again with an egg tempera that turns out to be contemporary with the previous one – proceeded with faster and less cautious brush-strokes, now reworking the anatomical features of the face, highlighting flesh tones and painting in the cloak and the background. Although complete continuity between these two pictorial periods was not established, it must be emphasized that the completion of the work was executed with a different technique that liberally interpreted the original layout.

At a later point – the exact timing remains uncertain – the painting was altered significantly on the face, on the garment and on the headgear, as clearly evidenced by the infrared reflectography (*Fig. 3*) and x-ray (*Fig. 4*) examination, whereas in more recent times the work was subjected to several restoration processes, affecting particularly the face.

The painting shows marks produced by a large infestation of xylophagous insects. The x-ray exam revealed the presence of tunnels that wind immediately under the surface of the painting, making the pictorial skin extremely fragile. Furthermore, raised areas of pigment, in the shape of horizontal crests, were also found near the face and the headgear, due to the twofold phenomenon of warping and narrowing that the support was subject to when exposed to thermohygrometrical stress.

Finally, we can observe how the highlighting of the garment, painted with cinnabar brush-strokes (*Figures 5-6),* has changed chromatically from red to dark gray and black, whereas the other areas, executed with red

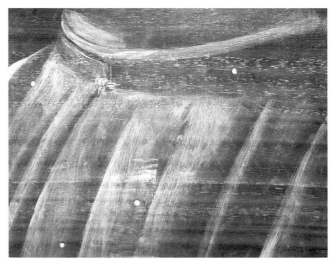

fig. 6

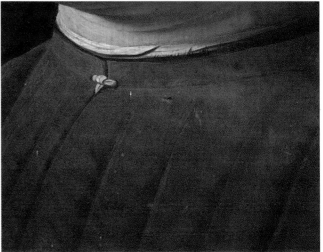

fig. 7

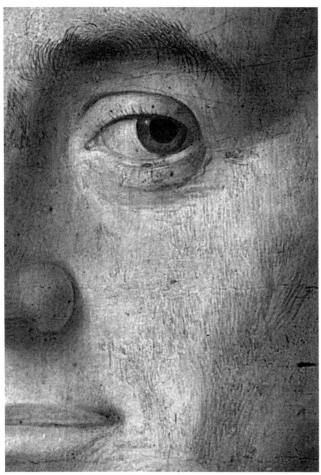

fig. 5

fig. 8

*Fig 5.* Dettaglio dello zigomo sinistro – Fotografia della fluorescenza da raggi ultravioletti. Le sottili pennellate di ritocco si distinguono chiaramente dalla pittura originale per la loro diversa fluorescenza / Detail of the left cheekbone – Photograph of ultraviolet fluorescence. The thin retouched brush-strokes can be distinguished from the original painting due to their different fluorescence

*Fig. 6.* Dettaglio della veste – Radiografia. Le lumeggiature della veste, che ad occhio nudo appaiono annerite, sono state eseguite con pennellate a corpo di materiale radiopaco, identificato dalle analisi chimiche come cinabro / Detail of the garment – x-ray. Garment highlights, which appear black to the naked eye, were executed with brush-strokes using a radiopaque material, identified by chemical analysis as cinnabar

*Fig 7.* Dettaglio della veste – Luce visibile / Detail of the garment – Visible light

*Fig. 8.* Sezione stratigrafica di un campione prelevato in corrispondenza di una lumeggiatura annerita della veste / Stratigraphic sample section taken near a blackened garment highlight

calomelano (di colore grigio) in presenza di cloro (imputabile a solventi utilizzati per precedenti interventi di pulitura), nonché di metacinabro (di colore nero), la cui origine può essere di natura ambientale.

I risultati delle indagini diagnostiche hanno permesso di definire un appropriato indirizzo metodologico del restauro appena conclusosi.

lacquer mixed with small amounts of cinnabar, have remained unchanged. Such color shifts of the cinnabar, which involves only a thin superficial layer *(Figures 6-7)*, is probably due to the formation of calomel (colored gray) in the presence of chlorine (left over from solvents used for previous cleaning processes), as well as metacinnabar (colored black), whose origin could be primarily environmental.

The results of the diagnostic survey indicated an appropriate methodological course for the restoration, which was just concluded.

## Ritratto di gentiluomo

*Portrait of a Man*

Le indagini diagnostiche eseguite sul *Ritratto di gentiluomo* attribuito a Raffaello hanno rivelato la presenza di due fasi pittoriche non coeve, caratterizzate dall'utilizzo di materiali di diverso impasto. Tali fasi hanno interessato in particolare la capigliatura, che è stata rielaborata modificando anche lo sfondo che la circonda, il cappello, che ha subito un cambiamento di foggia e l'incarnato, dove sono state aggiunte lumeggiature sulla fronte, intorno agli occhi, sulle labbra e sul mento, mantenendo però i tratti anatomici già impostati. La veste è frutto invece di una totale ricostruzione pittorica, messa in opera durante un restauro in tempi più recenti, cui si deve anche un'ulteriore modifica del cappello, che ne ha determinato l'aspetto attuale.

The diagnostic surveys carried out on the *Portrait of a Man* ascribed to Raphael revealed the presence of two non-contemporary pictorial phases, characterized by the use of various impasto materials. Such phases specifically involved the hair, which was also revised by changing the background surrounding it; the hat, which has changed in shape and rosiness; and highlights that were added to the forehead, around the eyes, on the lips and chin, keeping, however, the anatomical features already established. The garment, instead, is the result of a complete pictorial reconstruction carried out during a more recent restoration, whereby an additional change of the hat determined its present appearance.

## San Sebastiano

*Saint Sebastian*

Sul dipinto è stata documentata la compresenza di tre diverse tecniche nell'esecuzione del disegno sottostante. Con lo spolve-

There is evidence to support that the painting below shares three different techniques of execution. The lines that define the out-

ro sono state riportate sulla preparazione le linee che definiscono il contorno della figura e alcuni dettagli anatomici, come ad esempio il mento, i muscoli dell'addome, le ginocchia e le dita dei piedi. L'architettura che fa da sfondo al martirio è stata invece incisa nelle forme attuali con uno stilo, modificando una primitiva impostazione a carboncino, che prevedeva un arco più scorciato. Il paesaggio infine è stato solo abbozzato con tratti rapidi e schematici eseguiti a mano libera.

line of the figure and a few anatomical details, for example the chin, the abdomenal muscles, the knees and the toes, were rendered through the use of pounce on the preparatory layer. The architecture that acts as a background to the martyrdom, however, was drafted in its present form – a modification of a more primitive layout rendered in charcoal – with a style that provided for a more foreshortened arch. Finally, the landscape was sketched in with swift and schematic lines executed freehand.

## Madonna col Bambino

*Madonna with Child*

Dall'indagine riflettografica eseguita sulla *Madonna col Bambino* del Bellini è emerso come il disegno sottostante sia stato riportato con la tecnica del ricalco, da un cartone precedentemente elaborato. I tratti, che si limitano a delineare i contorni delle figure, i caratteri fisionomici e le pieghe dei panneggi non mostrano, infatti, ripassi o incertezze e non si soffermano su dettagli e ombreggiature.

Sono stati riscontrati pentimenti nella mano sinistra del Bambino, che in origine si intrecciava a quella della madre e nella testa della Madonna, che in una primitiva impostazione doveva essere leggermente inclinata a destra.

L'indagine radiografica e lo studio di sezioni stratigrafiche hanno poi rivelato che il cartiglio attuale è stato eseguito sulla traccia scura di un cartiglio più grande, sovrapponendosi in parte a una zona del supporto priva di preparazione, motivo per cui è possibile ritenerlo successivo.

The reflectographic survey carried out on Bellini's *Madonna with Child* revealed how the underdrawing was transferred by using the tracing technique from a previously rendered cartoon. The tracing – which delineates the figures' outlines, the physiognomic features and the drapery folds – do not actually show retracings or uncertainties, and do not dwell on details or shadings.

Pentimenti were noticed in the Child's left hand, which originally wrapped around the mother's hand, and the Madonna's head, which was tilted slightly to the right in the initial layout.

The radiographic survey and stratigraphic section studies have revealed that the present scroll was carried out on the dark trace of a larger scroll, partly overlapping an area of the base lacking in preparation, which is the reason it is believed to have been rendered subsequently.

## Testa di Apostolo

Le analisi chimiche hanno messo in luce una sostanziale analogia tra i materiali che costituiscono la preparazione e quelli degli strati pittorici, costituiti da biacca, nero d'ossa, nero di carbone e ocre naturali ricche di calcite. È stata anche riscontrata la presenza di numerosi micro fossili che indicano l'origine oranogena della calcite.

## Testa d'uomo con turbante

Dalle indagini eseguite sulla *Testa d'uomo con turbante* è emerso come il dipinto non sia stato eseguito su carta e successivamente applicato a un supporto ligneo, largo come il foglio e leggermente più lungo, ma al contrario che la carta è stata applicata sulla tavola prima di dare inizio all'elaborazione pittorica. Non è stata infatti riscontrata soluzione di continuità nelle pennellate, tra la zona ricoperta di carta e quella che invece ne è priva.

## *Head of Apostle*

The chemical analyses have shown that the preparation materials and those of the pictorial layers have many similarities and consist of ceruse, bone black, coal black and natural ochres rich in calcite. Numerous microfossils were also discovered, indicating the calcite's mineral origin.

## *Head of a Man with Turban*

The surveys carried out on the *Head of a Man with Turban* show how the painting was not executed on paper and subsequently applied to a wooden support as wide as the sheet and slightly longer, but instead show that the paper was applied to the board before any pictorial work began. In fact, no change in brush-stroke continuity was noticed between the areas that were and were not covered with paper.

# Bibliografia generale / General Bibliography

AA.VV. (Various Authors) *Antonello da Messina*, Cassa di Risparmio di Bologna, Bologna 1967.

AA.VV. (Various Authors) *L'Anima e il Volto. Ritratto e fisionomica da Leonardo a Bacon*, catalogo della mostra / exhibition catalogue (a cura di / edited by F. Caroli), Milano 1998.

Arbace, L. *Antonello da Messina. Catalogo completo dei dipinti*, Firenze 1993.

Aronberg Lavin, M., *Seventeenth Century Barberini Documents and Inventories of Art*, New York 1975.

Barbera, G. *Antonello da Messina*, Milano 1997.

Becherucci, L. "Raffaello e la pittura", in *Raffaello: le opere, le fonti, la fortuna*, 2 voll., Novara 1968.

Bellosi, L. "Un omaggio di Raffaello al Verrocchio", in *Studi su Raffaello*, atti del convegno/proceedings of the conference, Urbino-Firenze (1981), Urbino 1987.

Berenson, B. *The Venetian Painters of the Renaissance*, London- New York 1905, III ed.

Berenson, B. "Una Santa di Antonello da Messina e la Pala di S. Cassiano", in *Dedalo* VI, 1926.

Berenson, B. *Italian Pictures of the Renaissance, Central Italian and North Italian School*, Oxford 1932.

Berenson, B. *Pitture italiane del Rinascimento*, 1936.

Berenson, B. *Italian Pictures of the Renaissance, Venetian School*, London 1957.

Bernardi, M. *Antonello in Sicilia*, Torino 1957.

Bernardini, G. "Alcuni dipinti della Galleria Borghese", in *Rassegna d'Arte*, X, 1910.

Bombe, W, *Di alcune opere del Perugino*, Perugia 1909.

Bombe, W. *Perugino, Des Meister Gemälde*, Stuttgart e/and Berlin 1914.

Bonicatti, M. *Aspetti dell'Umanesimo nella pittura veneziana dal 1455 al 1515*, Roma 1964.

Bottari, S. "Antonello da Messina", in *Enciclopedia Universale dell'Arte*, Venezia- Roma 1958.

Bottari, S. "Giovanni Bellini", in *Enciclopedia Universale dell'Arte*, Venezia-Roma 1959.

Bottari, S. *Antonello da Messina*, Messina 1939.

Bottari, S. *Antonello da Messina*, Milano 1953.

Bottari, S. *Antonello da Messina*, Milano 1955.

Bottari, S. *Tutta la Pittura di Giovanni Bellini*, Milano 1963.

Briganti, G., Canuti, F., Ricci, *IV Centenario della morte di Pietro Perugino*, Perugia 1923.

Brizio, A.M. "Raphael", in *Enciclopedia universale dell'Arte*, Firenze 1963.

Broussolle, J. C. *La Jeunesse du Perugin et les Origines de l'Ecole Ombrienne*, Paris 1901.

Brown, D.A. *Raphael and America*, Washington 1983.

Brugnoli, M.V. "Mostra di Antonello da Messina e la pittura del 1400 in Sicilia", in *Bollettino dell'Arte*, XXXVIII (1953).

Camesasca, E. *L'Opera completa del Perugino*, Milano 1969.

Camesasca, E. *Tutta la Pittura del Perugino*, Milano 1959.

Cantalamessa, G. "La Madonna di Giovanni Bellini nella Galleria Borghese", in *Bollettino d'Arte*, 1914.

Canuti, F. *Il Perugino*, Siena 1931.

Causa, R. *Antonello da Messina*, Milano 1964.

Cheney, I. "Notes on Jacopino da Conte", in *Art Bulletin*, LII 1970.

Conti, A. *Conservazione, Falso, Restauro*, Torino 1981.

Corradini, S. "Un antico inventario della quadreria del Cardinal Borghese", in *G.L. Bernini*, catalogo della mostra / exhibition catalogue 1998.

Cousin, J.P. *Raphael: vie et œuvre*, Paris 1983.

Crowe, J.A., Cavalcaselle, G.B. *A History of Painting in North Italy*, London 1871 (1912).

Crowe, J.A., Cavalcaselle, G.B. *Storia dell'antica Pittura fiamminga*, Firenze 1899.

Davies, M. in *National Gallery Catalogues: The Earlier Italian School*.

De Logu, G. *Pittura veneziana dal XIV al XVIII secolo*, Bergamo 1958.

De Rinaldis, A. *La Galleria Borghese*, Roma 1935.

De Rinaldis A. *Catalogo della Galleria Borghese*, Roma 1948.

De Vecchi, P. *L'Opera completa di Raffaello*, Milano 1966.

De Vecchi, P. *Tout l'Œuvre Peint de Raphael*, II ed., Paris .

De Vecchi, P. *Raffaello, La Mimesi, l'Armonia e l'Invenzione*, Firenze 1995.

Della Pergola, P. *La Galleria Borghese in Roma*, Roma 1950.

Della Pergola, P. "Gli Inventari Aldobrandini: l'Inventario del 1682 (II)", in *Arte antica e moderna*, 1963.

Della Pergola, P. *Galleria Borghese, I dipinti*, vol. I, Roma 1955.

Della Pergola, P. *Galleria Borghese, I dipinti*, vol. II, Roma 1959.

Della Pergola, P. "Gli Inventari Aldobrandini. L'Inventario del 1682", in *Arte Antica e Moderna*, V (1962)

Della Pergola, P. "L'Inventario Borghese del 1693", in *Arte antica e moderna*, 1965.

Della Pergola, P. *La Galleria Borghese*. Firenze 1972.

Düssler, L. *Giovanni Bellini*, Frankfurt 1935.

Düssler, L. *Giovanni Bellini*, Wien 1949.

Düssler, L. *Raffael*, München 1966.

Düssler, L. *Raphael: a Critical Catalogue of his Pictures, Wall Pantings and Tapestries*, London and New York 1971 (bibliografia/bibliography).

*Exhibition of Italian Art 1200-1900*, catalogo della mostra/exhibition catalogue, London 1930.

*Exposition de l'Art Italienne de Cimabue à Tiepolo*, catalogo della mostra/exhibition catalogue, Paris 1935.

Ferrara, L. *Galleria Borghese*, Ferrara 1956.

Ferrara, L. *Galleria Borghese*, Roma, Novara 1970.

Fischel, O. *Raphael*, London 1948.

Fischel, O. *Raphael*, Berlin 1962.

Fletcher, J.M. "Isabella d'Este and Giovanni Bellini Presepio", in *The Burlington Magazine*, CXIII (1971).

Frizzoni, G. "Il ritratto di Raffaello nella Galleria Borghese", in *Rassegna d'arte*, 12 (1912).

Frizzoni, G. *Notizia d'opere di disegno pubblicata e illustrata da Jacopo Morelli*, Bologna 1884.

Fry, E. R. *Giovanni Bellini*, London 1899.

*Galleria Borghese* (a cura di / edited by A. Coliva), Roma 1994

Gamba, C. *Pittura umbra del Rinascimento*, Novara 1949.

Gamba, C. *Raphael*, Paris 1932.

Gamba, C. *Giovanni Bellini*, Milano 1937.

Garibaldi, V. *Perugino: catalogo completo*, Firenze 1999.

Gnoli, U. *Pietro Perugino*, Orvieto 1923.

Goffen, R. *Giovanni Bellini*, London 1989, Milano 1990.

Gregori M. *Michelangelo Merisi da Caravaggio. Come nascono i capolavori*, catalogo della mostra / exhibition catalogue, Firenze 1991; mostra itinerante/travelling exhibition Roma 1992

Gronau, G. "Vincenzo Catena o Vincenzo dalle destre" in *Rassegna d'Arte*, XI, 1911.

Gronau, G. "Le opere tarde di Giovanni Bellini", in *Pinacotheca*, 1928.

Gronau, G. *Die Spätwerke des Giovanni Bellini*, Strasbourg 1928.

Gronau, G. *Giovanni Bellini. Des Maister Gemälde*, Stuttgart 1930.

Guzzi, P. "Antonello da Messina", in *Amore degli antichi*, Palermo 1960.

Heinemann, F. *Giovanni Bellini ed i belliniani*, Venezia s.d. (1962).

Hendy, Ph., Goldsheider, L. *Giovanni Bellini*, Oxford-London 1945.

Herrmann Fiore, K. in Gizzi, C. *Raffaello e Dante*, catalogo della mostra/exhibition catalogue, Milano 1992.

Gere, J.A. in *The Burlington Magazine*, IC (1957).

Jaffé, M. "Some unpublished Head-Studies by Peter Paul Rubens", in *The Burlington Magazine*, 96 (1954).

Jaffé, M. *Rubens: Catalogo completo*, Milano 1989

Kelber, W. *Raphael von Urbino, Leben und Werk*, Stuttgart 1979

Knapp, F. *Perugino*, Bielefeld und Leipzig, 1907

La Corte Cailler, *Antonello da Messina*, Messina 1903.

Lauts, J. "Antonello da Messina", in *Pantheon*, 1939.

Lauts, J. *Antonello da Messina*, Wien 1940.

Levi D'Ancona, M. *The Garden of the Renaissance*, Firenze 1977.

Longhi, R. "Piero delli Franceschi e lo sviluppo della pittura veneziana", in *Arte*, 1914.

Longhi, R. *Precisioni nelle Gallerie italiane: la Galleria Borghese*, Roma 1928.

Mandel, G. *L'opera completa di Antonello da Messina*, Milano 1967.

Manilli, J. *Villa Borghese fuori di Porta Pinciana*, Roma 1650.

Marabottini A. *Raffaello giovane e Città di Castello*, Roma 1983.

Marabottini, A. (a cura di/edited by) *Antonello da Messina*, atti del convegno/proceedings of the conference, Messina 1981, Messina 1987.

Marabottini, A., Sricchia Santoro, F. *Antonello da Messina*, catalogo della mostra/exhibition catalogue, Messina, Roma 1981.

Meyer zur Capellen, J. Raphael, *A Critical Catalogue of his paintings*, Landshut, 2001.

Modigliani, E. "Il ritratto di Perugino nella Galleria Borghese", in *L'Arte*, 15 (1912).

Morelli, G. *Kunstkritische Studien uber italienische Malerei: Die Galerien Borghese und Pamfili in Rom*, Leipzig 1890, ristampa/reprinted Milano 1991.

Morelli, G. *Della pittura italiana. Le Gallerie Borghese e Doria Pamphili*, Milano 1897.

Moreno, P., Stefani, C. *Galleria Borghese*, Roma 2000.

Mündler, O. "Beiträge zur Burkhardt's Cicerone", in *Jaarbuch der Kunstwissenschaft*, 1869.

Munoz, A. *La Galleria Borghese*, Roma 1909.

Oppè, A.P. *Raphael*, London 1970.

Ortolani, S. *Raffaello*, 1945.

Pallucchini, R. "Un libro su Giovanni Bellini ed i belliniani di F. Heinemann", in *Paragone*, XIV, 167 (1963).

Pallucchini, R. (a cura di/edited by) *Giovanni Bellini*, catalogo della mostra/exhibition catalogue, Venezia 1949.

Pallucchini, R. *Giovanni Bellini*, Milano 1959.

Paolini, M. "Antonello da Messina", in *The Connoisseur*, CXC, 764, (1975).

Paolini, M.G. "Antonello e la sua scuola", in *Storia della Sicilia*, Napoli 1979.

Perkins, F. M. "Pitture italiane nella Raccolta Johnson di Filadelfia", in *Rassegna d'Arte*, (1905).

Pignatti, T. "Giovanni Bellini", in *Dizionario Biografico degli Italiani*, Roma 1965.

Pignatti, T. *L'Opera completa di Giovanni Bellini*, Milano 1969.

Pillsbury, E.P. *Florentine Art in the Cleveland Collections. Florence and the Arts. Five Centuries of Patronage*, Cleveland 1971.

Platner, E. *Beschreibung der Stadt Rom*, Stuttgart 1842.

Plemmons, B.M. *Raphael 1504-1508*, Los Angeles 1978.

Quintavalle, C. *Giovanni Bellini*, Milano 1964.

Richards, L.S. "Three Early Italian Drawings", in *Bulletin of the Cleveland Museum of Art*, 1962.

Robertson, G. *Giovanni Bellini*, Oxford, 1968, p. 116 ristampa/reprint New York 1981.

Robins, A. W. "The Paintings of Antonello da Messina", in *The Connoisseur*, CLXXXVIII, 757 (1975).

Rosini, G: *Storia della Pittura italiana esposta coi Monumenti*, Pisa 1843.

Samek Ludovici, S. *Giovanni Bellini*, Milano 1957.

Samek Ludovici, S. "La Mostra di Antonello da Messina", in *Prospettive*, II, 7, (1953).

Sandberg Vavalà, E. "Giovanni Bellini by L. Dussler", in *Art Bulletin*, 1935.

Savettieri, C. *Antonello da Messina*, Palermo 1998.

Scalia, N. *Antonello da Messina e la pittura in Sicilia*, Milano 1914.

Scarpellini, P. *Perugino*, Milano 1984, II ed. 1992.

Semenzato, C. *Giovanni Bellini*, Firenze 1966.

Sillani, T. *Pietro Vannucci detto il Perugino*, Torino 1915.

Scricchia Santoro, F. *Antonello e l'Europa*, Milano 1986.

Tempestini, A. *Giovanni Bellini* Milano 1997.

Valsecchi, M. *Raffaello*, Milano 1960.

Van Dem Van Isselt, H. "Ritorno di Antonello da Messina", in *Colloqui del sodalizio*, II (1959).

Van Marle, R. *The Development of the Italian School of Painting*, Den Haag 1934.

Van Marle, R. *The Development of the Italian School of Painting*, Den Haag 1934.

Van Marle, R. *The Development of the Italian School of Painting*, Den Haag 1935.

Vasi, M. *Itinerario istruttivo di Roma*, Roma 1794.

Venturi, A. *Il Museo e la Galleria Borghese* Roma 1893.

Venturi, A. *Storia dell'arte italiana*, 1915.

Venturi, L. *Le origini della Pittura Veneziana*, Venezia 1907.

Venturi, L., Skira Venturi, S. *La peinture Italienne - Les Creatures de la Renaissance*, Genève-Paris 1950.

Vigni, G., Carendente, G. (a cura di/edited by), *Antonello da Messina e la pittura del 400 in Sicilia*, catalogo della mostra / exhibition catalogue, Messina 1953.

Vigni, G. *Tutta la Pittura di*

*Antonello da Messina*, Milano 1952, edizione aggiornata / updated edition 1957.

Vlieghe, H. *Corpus Rubenianum Ludwig Burkhardt: Saints*, London 1972.

Walker, J. *Bellini and Titian in Ferrara*, London 1956.

Weisz, J.S. *Pittura e misericordia: L'oratorio di S. Giovanni Decollato a Roma*, Cambridge 1982.

Williamson, G. C. *Pietro Vannucci called Perugino*, London 1900.

Wright, J. "Antonello portraitist", in *Antonello da Messina*, atti del convegno/proceedings of the conference, Messina 1981, Messina 1987.

Per le biografie degli artisti contemporanei vedi:
For the biographies of the contemporary artists see:

*Guida agli artisti contemporanei a Roma* (a cura di / edited by E. Nobile Mino), Roma 2000.

Celant, G. *Carla Accardi*, Milano 1999.

Eccher, D. *Francesco Clemente*, catalogo della mostra / exhibition catalogue, Bologna, Torino 1999.

Verzotti, G. *Giulio Paolini*, catalogo della mostra / exhibition catalogue, Rivoli, Milano 1999.

# installation

Salone Mariano Rossi, Galleria Borghese, Roma, dicembre / December 2002 - marzo / March 2003, allestimento / installation Franco Purini

# allestimento

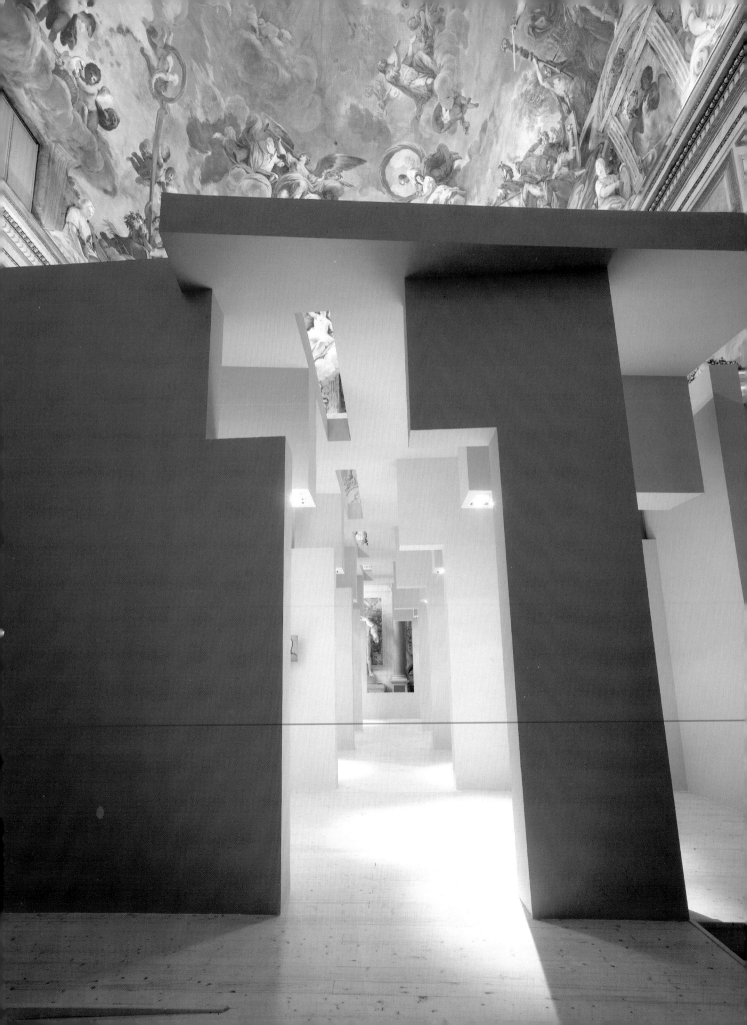

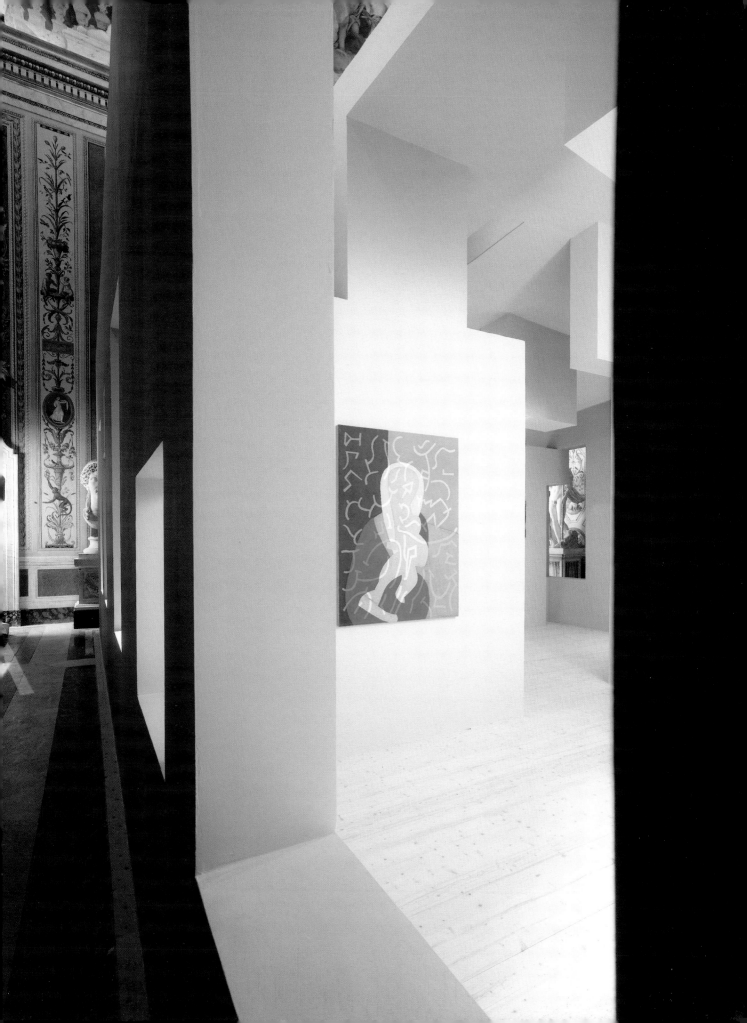

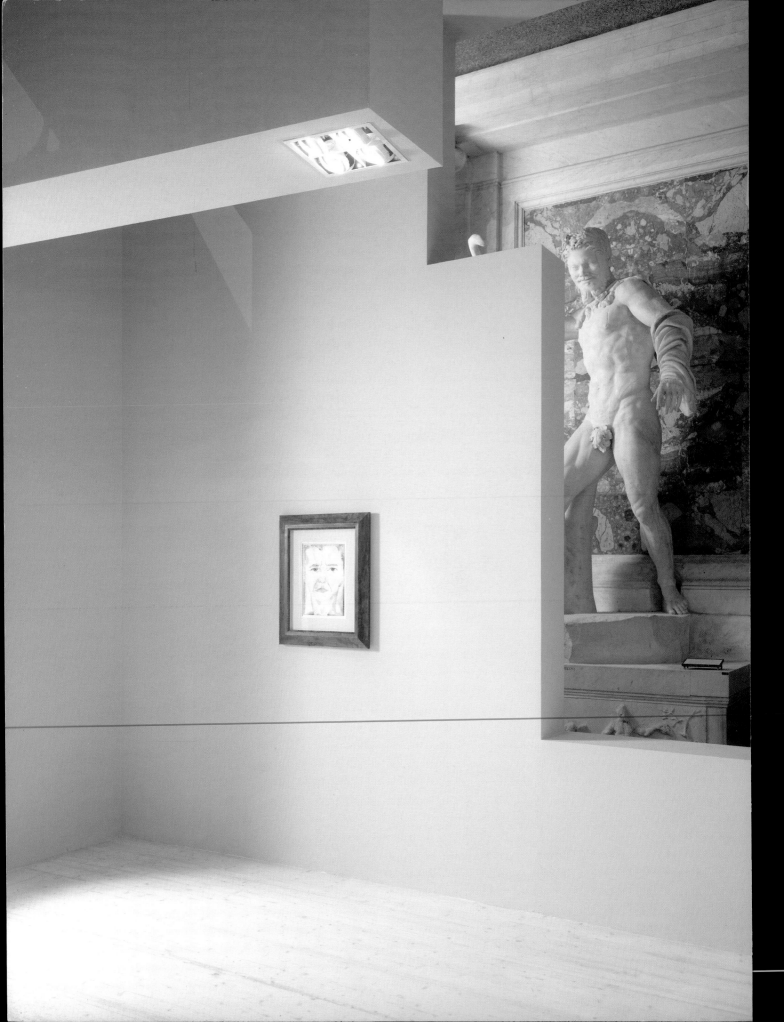

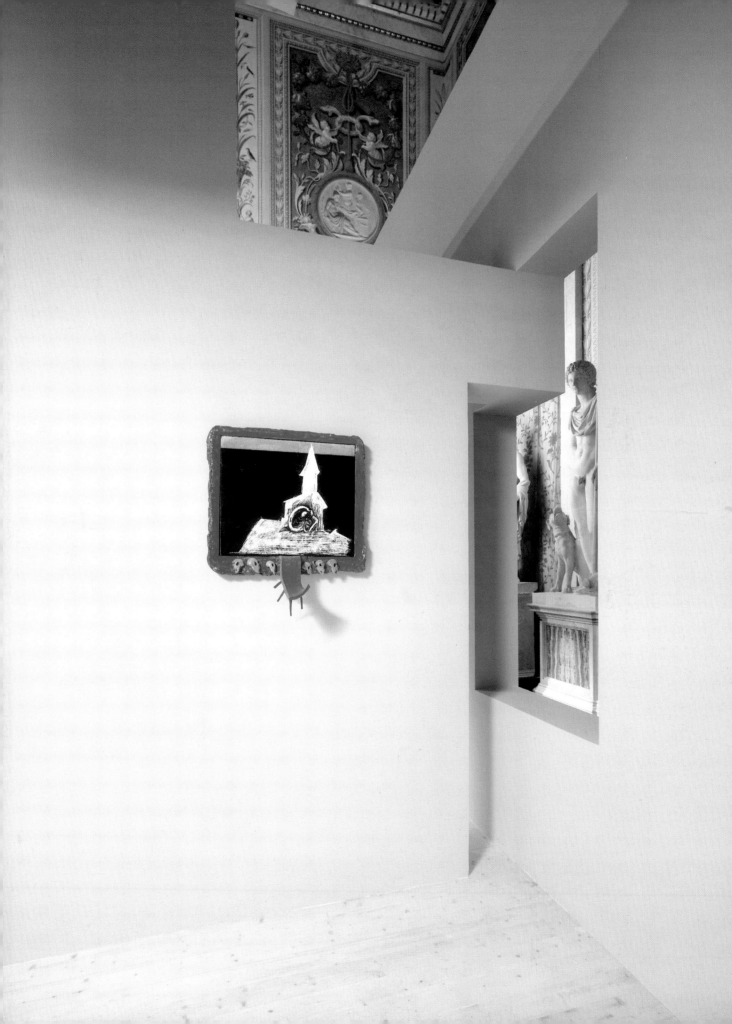

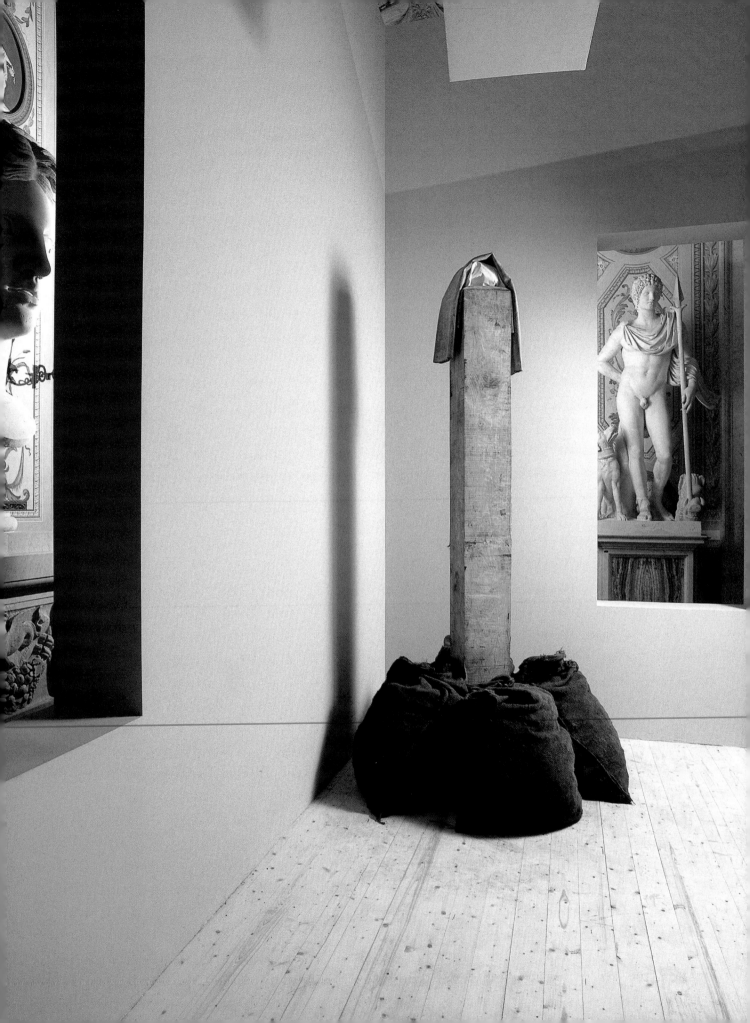

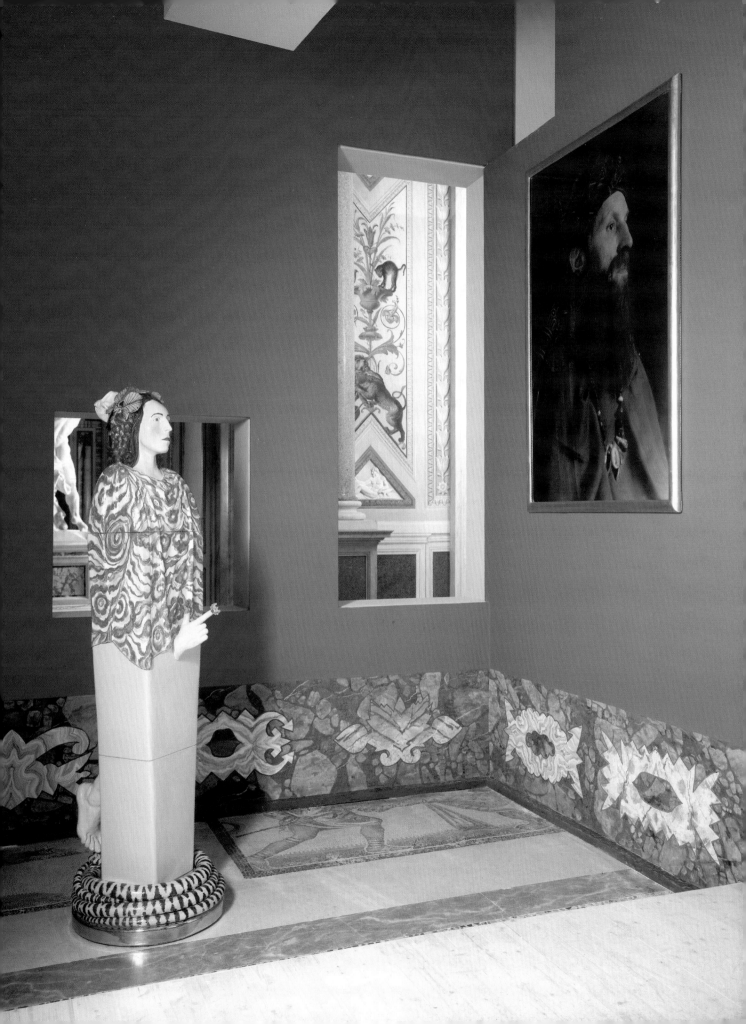

Per saperne di più su Charta
ed essere sempre aggiornato sulle novità
entra in **www.chartaartbooks.it**

To find out more about Charta,
and to learn about our most recent publications,
visit **www.chartaartbooks.it**

Finito di stampare nel mese di dicembre 2002
da Lasergrafica Polver, Milano
per conto di Edizioni Charta